当代实力书家讲坛

书法艺术的当代形象塑造十讲

刘洪彪 著

上海书画出版社

策划寄语

王立翔

中国进行的改革开放，不仅使中国的社会发生了重大变化，也促使了书法这门古老的传统艺术在当代复苏，并因广大民众的积极参与而走向繁荣。经过了四十多年的发展，我们回顾这段历程，还是可以观照出其中很多的不同。尤其是在进入新世纪以后，这种不同分化得尤为鲜明。择要而言，可归结为这样三点：其一，是原来以书斋为中心的书家生活走向了社会，走向了展厅，走向了各种新型交流平台（包括当今的网络）；其二，是受传统教育深刻影响的老一代书家先后离世，出生在中华人民共和国成立后的书家，接受新型教育，则以自己的方式走向当今书法的舞台；其三，以是否从事书法职业工作为分野，出现了所谓职业（专业）和业余两大群体。这些变化，其实是在喻示着书法艺术已经发生了划时代的变化，而当今的时代更是为书法创作和研究创造了前所未有的条件和格局。因此，在此大背景下，书坛虽然常被人诟病乱象丛生，但也涌现出了一批有成就有口碑的书家，他们活跃在当今书坛，以勤奋的探索和成熟的个人书风赢得大家首肯和关注，我们称之为实力派书家，他们正担纲起显示当今书坛成就建树和引领发展风向标的重要作用。

能冠为实力之称的书家，或被期为具有这样三种特质：其一，有长期的书法实践，积累了深厚的传统功力；其二，形成了较为成熟而独具的个人书风；其三，具有较为深厚的文化修养和艺术才情，并具备了一定有创新意义的理论探索。拥有这些特质的书家毫无疑问是当代书家中的精英，他们素养深厚，思考独立，敢于创新，是时代的佼佼者。

实力书家的创作变动，堪称是"时代之风"。他们不仅在书案砚海刻苦勤奋，也在时代的影响下探索着对书法艺术的当代理解，这其中既有传统文

化的信仰，又不乏冲破固有模式的努力；既充满着对书法本体的价值关怀，又蕴藏着不可按耐的创新活力；既呈现出对现代审美的步步追寻，又体现了对历史传承的种种反思。他们中不乏书法创作与理论思考齐头并进者，创作实践之外，还积极以语言文字来表达学习、实践中的思考和沉淀，记录各自对于书法的心得及心境。而当代书坛的一大问题，无可避讳的是书家的理论素养亟待提升。作为有追求有担当的当代书坛实力书家，应该瞻望书法发展的前景，以他们的创作实践和学术思考来回应当今书法界的追问和关切，去解答今人在书法学习、创作、审美上的疑惑。

基于此，我们策划了"当代实力书家讲坛"系列，希望搭建一个当代书家与读者对话交流的平台，以轻松但不浅薄的方式，帮助读者解决书法学习、创作过程中的各种问题。同时，也希望借此推动书家去突破创作与理论建设间的隔阂。基于这样的缘起，本系列将形成一个鲜明的特色，即我们邀请的这些实力派书家将重点阐释他们对"技"与"道"等命题的认识，这对今天书法学习者来说，或许尤具有指导意义。

当代学习和探寻书法艺术的方式愈来愈趋向多元，而这其中有成就的精英书家的作用显得尤为重要。我们的前辈如沈尹默、陆维钊、沙孟海、启功等先生，都以循循善诱的讲座、授课的方式培养了大批书法人才，大大推进了书法的创作和学科建设，起到了接续传统、开启新时代的重要作用。当今有担当的实力书家理应接过旗帜，以他们总结而得的经验，找到擅长的表达方式，来促进今天书法事业的进一步发展。希望未来会有更多的实力派书家汇聚于此，共同谈艺论道。这个讲坛，将进一步展现他们多面而精彩的艺术风貌和思想魅力，帮助他们闪耀于当代书法绚烂的星空。

2020年7月19日

目　录

第一讲 乐观与忧患中的"现状与理想"

中国书法家协会策划、举办"现状与理想·当前书法创作学术批评展",意图很明显:在全国范围内择优遴选百余名五十五岁以下的中青年书法家,每人以指定内容和自选内容进行创作,提交两件作品;邀约数十位书法理论家、批评家,通过观摩、分析两百余件作品,对作者进行一次集体"把脉"和"体检";采取名家对谈、学术论坛、论文结集等多种形式,将"会诊"结果昭告全国书坛,以期更为客观、全面、清醒、理性地认清现状,从而厘正方向,健康发展。

这次展览活动,无论是展览主题的确定、活动形式的设定,还是参展作者的选定、批评团队的圈定,都是一次探索和创新。对于当代书法的学术研究、理论建设、创作导向和书法的当代形象塑造、批评风气形成,都将产生积极影响和重要作用。

对当代书法创作的现状和未来书法发展的理想,我习惯于以乐观态度和忧患意识兼而顾之、辩证分析。"现状与理想·当前书法创作批评展"实施以来,我进行了如下思考:

一、乐观态度下的当代书法

当代书法是古代书法的延续,处于以实用为主要功能的传统书法向以审美为主要功能的现代书法的转型期。经过百余年的衰微与勃兴,尤其是改革开放四十年的催化,书法艺术演进至今,其盛空前:

1. 艺术身份确立。随着硬笔、打字机、电脑和手机的相继使用和普

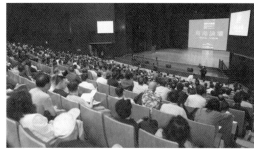

"现状与理想·当前书法创作学术批评展"现场

及，通行了数千年的毛笔书写逐渐退出了中国人用以沟通交流的历史舞台，作用渐失，功能趋无。书法逐渐衰弱甚至可能走向消亡，一度成为国人尤其是文化界的焦虑和担忧。然而，因为国粹的魅力无穷，经典的神韵无限，传统的惯性无极，中国人对书法艺术的审美趣好和习惯早已成为民族文化遗传基因。书法实用功能的消退，反而换来了其艺术价值的凸显。经过文化界和书法人的不懈努力和积极作为，书法完成了其社会作用和文化身份的变更，由一个大众化、全民性的日常行为，华丽转身，成为一门独立的艺术。以中国书法家协会成立为标志，书法艺术与文学、戏剧、曲艺、音乐、舞蹈、电影、杂技、美术、摄影、电视、民间文艺等文艺品类并存同行，成为中国文学艺术大家族的一员，并长期被官方和民间公认为国粹之首。

2. 组织机构健全。作为一个学科、一种艺术，书法受到了国家的高度重视和民众的广泛关注。近几十年来，书法的理论研究机构、艺术创作群体、活动策划团队、组织管理部门，无论官方和民间，层层叠叠，星罗棋布，遍及各个阶层和所有领域。数以千万计的书法爱好者，数以百万计的书法工作者，都有各自的组织依附和活动场所。书法的普及性和广泛性达到了史无前例的程度，并成为中国诸多艺术门类中参与人数最多、受众面最广、影响力

<p style="text-align:center">"现状与理想"学术论坛现场</p>

最大的一个。

3. 教育培训普及。身份的确立，功能的转变，独立学科和艺种的存在，引来众多学习探究者。于是，不同层次、不同形式、不同对象的书法教育、培训机构应运而生，层出不穷。学龄前儿童有兴趣班；毛笔书法走进中小学课堂；许多大学设立书法院、书法系、书法专业；各级书法家协会建立书法培训中心和不定期短期培训班；一大批有建树、有影响的书法家开设导师工作室招生授课；民间私立书法学校和培训机构更是名目繁多、遍地开花……

4. 展览活动频繁。书法艺术因其作者群体大、创作周期短、书法内容便于应景与时、抒情表意，为国人喜闻乐见，故无论政府、军队、企业、学校，凡重大事件、重要节日，书法往往成为庆祝、纪念活动的首要选项。更何况，书法五体，兼有篆刻、刻字，历史悠久，流派纷呈，本体之学术研究、理论建设、创作实践和策展方式、传承推广等方面大有文章可做，大有发展空间，因而书法活动如火如荼、方兴未艾。

5. 出版传媒兴盛。与书法艺术快速发展相适应，书法专业的出版、传媒业也高度发达。书法古籍、考据、碑帖、论著、作品集、工具书等，在各地图书馆、书店都有一席之地，甚至占有较大比重；大大小小的书法专业报

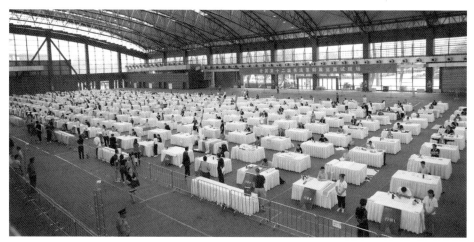

全国第十二届书法篆刻展览面试现场

刊，几十年来扮演着书法学习与传播的主角；近年来书法网络覆盖整个书坛，成为主力军；书法专业电视频道和书法出版社的建立，愈发彰显书法艺术的专业化和独立性；自媒体的迅速普及和广泛运用，使得任何规格、层次和品级的书法活动都有自己传播推介的渠道和平台。

6. 流通市场庞大。书法艺术是"艺中之艺""国粹之首"，是最具代表性、象征性和辨识度的中国文艺"名片"。中国人对书法的审美习惯甚至依赖从未改变。名山大川、旅游胜地、高楼大厦等公共空间，不断增加着书法家题写的匾额楹联，镌刻着书法佳作和格言榜书；不计其数的家庭居室和工作场所悬挂着书法墨迹；用于收藏、交流、鉴赏、经销书法作品的艺术馆、拍卖行、画廊、书屋如雨后春笋；将书法艺术作为投资对象的人越来越多。

二、忧患意识中的当代书法

与任何一项事业相同，书法在迅猛发展、走向复兴的进程中，不可避免地会伴随着乱象、杂音甚至逆流。百余年来，前几十年的战乱、纷争与贫穷、动荡，人们无暇顾及，无心问津，书法久被淡忘、搁置而几乎中断。后几十年，改革开放，复苏后的书法承续传统，接通正脉，但由于高速度、快节奏的疾风骤雨裏挟泥沙俱下，可谓百病待医：

1. 认知肤浅，缺少敬畏。唐代张怀瓘说书法是"无声之音，无形之

相"。唐代张彦远说："学书则知积学可以致远。"法国前总统希拉克说："书法艺术是艺中之艺。"德国汉学家雷德侯说："对于有教养的精英人士而言，书写是文化的核心。"对于书法的作用与意义，中外名人都有高度评价和精辟论述。但当下中国，从官员到民众，甚至书法界，却普遍缺乏认知。始于1987年的重要国家文化艺术节日——中国艺术节，前十届历时三十年，竟无书法艺术一席之地，直至2016年才迟迟得以纳入；艺术品收藏，仅以书法和绘画比较，往往是绘画价高于书法，理由是绘画耗时多，书法写得快；众多家长为孩子选择课外学习书法，原因是学器乐太贵，学声乐嗓子不好，学舞蹈身材一般，学绘画比较麻烦……学书法则简单；很多所谓书法家视书法为儿戏和杂耍，双手同时写、一手多笔写、脚趾夹笔写、头发濡墨写、人体上写、发着功写、把笔杵断、把纸戳破；还有专写"福""寿""龙""虎"、复制格言警句、只抄唐诗宋词而称"王"称"圣"的。

2. 迷信传统，望而生畏。艺术最本质的特性是追求前人未及的境界，艺术的生命力就在于变化和创造，最忌讳的则是标准化、教条化。书法在三千多年的发展中建立了一座座高峰，创造了无数辉煌，无疑是当代书法发展取之不尽、用之不竭的富矿。但是，在敬畏传统、尊崇古贤的同时，书法界普遍弥漫着今不如古、力不从心的情绪，流露着高不可攀、深不可测、遥不可及的畏惧，表现着无所作为、不思进取的懈怠。更有甚者，听到创新之论，便驳之为狂妄。曰：你写得过王羲之吗？写得过颜真卿吗？写得过苏东坡吗？写不过，何谈创新？何谈超越？见到探索之举，便视之为胡来。曰：放着历代书家成功之路不走，偏要去走无路之路，岂不是徒劳？看到异样书写，便斥之为丑书。曰：端端正正的字你要写歪，干干净净的线你要写破，整整齐齐的字你要写乱，清清楚楚的字你写得人家不认识，焉非丑书？

3. 轻文重艺，做作炫技。"中国文字的漫长历史给每一个单字带来了丰富的含义和联想，而且书法传统鼓励书写者对待每一个汉字就像对待充满历史价值的遗物或圣像。"这一段对汉字和书法饱含敬意和深情的论述，出自英国艺术学博士米歇尔·康佩·奥利雷。令人遗憾的是，大多数在汉语言、汉文字环境中长大、与纸笔墨砚时常厮磨的中国书法工作者们面对一张宣纸，并没有太多"联想"，写下一个个汉字，脑际也不见得有"遗物"和

曲庆伟楷书作品　　　　徐健行书作品

罗小平章草作品

李明行书作品

"圣像"浮现。他们在书法创作中，更多的是惦记着所临碑帖的字形，尽力让笔下的字与之相似；习惯于按照书法教材和老师的指授，进行着提按顿挫、一波三折的点画起行收交待；不求甚解地依据经典碑帖的样式，做着不知所云的"宽可走马，密不容针"的形式构成和疏密处理；绞尽脑汁、挖空心思地设计出一两个甚至几个符号性的字形或点画，试图增加辨识度、建立所谓独特的个性语言。

4. 急功近利、抄袭代笔。法国人勒内·布朗切对中国书法有这样的评价："少有某种学问以如此深邃之印记标示出一种文明。"一个异族他邦的学者，尚且有如此感叹，而生活在书法母国的学书者，却有不少动机不纯、初心不端的，书法成为他们图名谋利、致富傲世的工具。有的人写字，一心想着参展、获奖、入会，未达目的，竟声称洗手不干、要把毛笔统统烧掉；有的人利用职权，在各级书法家协会占位谋职；有的人不临帖，不师古，不

练功，信笔涂抹，无知无畏，到处举办展览；有的人自封"当代书圣""当代草圣""书法泰斗""艺术大师"，满世界招摇撞骗；有的人对照集字的古代名家书法出版物，复制一诗一联，骗取国家级展览入选；有的人干脆抄袭一件时人入选获奖作品，在重要展览中蒙混过关；有的人甚至花钱雇"枪手"代笔书写，署上自己的名款投稿，得以侥幸入展，进而入会。

三、对应"现状与理想"引出的四个语词

我参与了"现状与理想·当前书法创作学术批评展"多个环节的工作：参展作者的评选；参展作品的前期审读；参展作品看稿和专家座谈会；专家对谈融媒体专题节目摄制。通过对百余名书家的两百余件作品的品读，放眼书坛，对应着"现状"和"理想"，有四个语词跳荡出来。

1. 抄写（现状）

抄写本是古代文人、士人的常态，是古代书法的实用功能所决定的，我们通常临写的碑文、墓志、经书等等，很多是由那些笔吏照他人所撰文字抄写的。当然，古时笔吏既有娴熟的笔墨技法，又有良好的文化素养，其自身的行文能力和对他文的理解能力，保证了抄写的自然书写性和笔意与文意的契合度。抄写是中国书法的一种传统表达方式，即便现代书法完成了由实用向审美、从书斋到展厅的功能转变，但仍然需要传统表达方式来满足人们的审美习惯。只是，当下抄写者有太多的匮缺，于是"抄写"便成了略带贬义的评语。

其一，不谙文句。抄写者对所书诗文不熟悉，陌生感伴随着创作的全过程，故一笔一笔拼凑，一字一字充填，一行一行排布，少气韵、无情绪。浏览一过"学术批评展"指定内容的作品，不难发现，曲庆伟、彭双龙、谢全胜、罗小平、曹恩东、李明、曹向东、徐健、曾锦溪、倪和军等，虽单字可观，但不同程度地显现出不谙文句的"抄写"感，字间呼应、行间连贯、通篇融洽诸方面是有欠缺的。

其二，不解文意。诗情文意往往起着书法作品风格气质的暗示和指向作用。书家在书写之前，熟记文句、理解文意，将有助于笔墨与文辞的意趣相谐，精神相契。当下书坛，大多数书家是忽略文意的，他们将诗文仅仅视为

书法的载体，让笔墨承担起作品精神气象的全部责任，故无论诗句是雄强、苍莽还是婉约、清丽，书者一概按照自己的审美趣好和书写方式惯性挥运。

其三，不识文字。在书法诸体中，篆书和草书有着各自复杂而独立的结字规范和体系，即便是知多识广的高学历文人，若想进入篆书、草书的门径，都必须做好从零开始的思想准备和艰苦努力。在很多大型展览中，经常看到连草书家都不认识的"草书"；用今草草法加上"雁尾"的"章草"；大小篆交互和楚秦篆混搭的篆书；将汉魏碑版中因刀工漏刻、风雨剥蚀后的错、残字当作范字使用；等等，都是不识文字的表现。

其四，不具文心。文心是判定真假书家的试金石，是划分书法作品雅俗高下品级的标尺。在古代，书法不是职业，是文人的必备能力，到现代，书法成为独立艺术，文化素养是书法家的先决条件。技法固然重要，但如果书法家无文思、行笔无文法、点画无文丽、篇章无文气，便是俗书，这是当代书坛的普遍现象。我曾目睹声名显赫的书法家，在较为狭窄的书案上作竖式作品，折纸成格，在格中用铅笔标注文字，自上而下数列并写，一段一段完成全纸的字格填充。还有作正书者，担心衣袖或手腕触碰湿墨，竟从左至右倒写诗文。这些都是不具文心的匠人之举。

2. 制作（现状）

制作一词虽有创作含义，但多指具体的制造，如制图、制表、制药、制衣等等，工艺性、工匠性更强。所有的艺术门类都有制作的环节和程序，比较而言，书法的制作成分更少，但龟甲兽骨、钟鼎器皿、竹木简牍、碑文墓志、寺宇匾联等文字，都是离不开制作的。自西汉发明了造纸术之后，纸就成为中国的主要书写材料，用毛笔在纸上自然书写，便成为中国文人两千余年的书法常态和主流。从书斋走进展厅的当代书法，既要变小字小幅为大幅巨制，又要在偌大的展厅中夺人眼目，还要在竞争机制下引人注意、不被忽视，于是，注重工具材料、讲究外观形象的"尚式"之风、制作之风与日俱盛。这本是书法转型的必然，是书法审美的需要，是书法展览的产物，但学书者的心力如果侧重于制作，而慢怠了书法本体的探究，便是本末倒置。这种情形在前些年已相当严重，近期纠偏虽有明显收效，但有些倾向仍有待匡正。

其一，误却传统。中国书法的传统是悠久而丰富的，我们的祖先在三千多年的汉字演化和书法嬗变实践中为后世留下了大量资料和丰硕成果。不可

否认，在世易时移、改朝换代的历史进程中，实用汉字的正体破旧立新，由篆而隶而楷，此生彼灭，此盛彼衰。当书法作为纯粹艺术独立于世、当被历史尘封的古贤书迹破土而出，我们愈发感到书法传统的厚重和强大。然而，总有一些人，要么扬帖抑碑，或扬碑抑帖；要么重篆轻楷，或重楷轻篆；要么喜正恶草，或喜草恶正；要么褒王贬颜，或褒颜贬王……他们一叶障目，不见泰山，只盯着一个点、一条线、一块面，看不到整体和全部。于是，书者创作手法单一，专家评审视野狭窄，观者褒贬指向偏颇。于是，若不似"二王"、不似"欧颜柳赵"、不似"苏黄米蔡"，便有可能被质疑为丑书恶札。殊不知，春秋《侯马盟书》、战国《包山楚简》、秦《诏版》、吴《天发神谶碑》、东汉《开通褒斜道刻石》《杨淮表记》、东晋《好大王碑》、晋《法华经残卷》、东晋《爨宝子碑》，南朝梁《瘗鹤铭》，北朝《泰山金刚经》等令人目眩心动的奇绝之迹，以及康里巎巎、徐渭、杨凝式、朱耷、赵佶、金农、郑板桥等特立独行的旷世奇才，他们往往把人们引入奇幻瑰丽的众妙之门，同样是书法艺术优秀传统的重要组成部分。

其二，误解艺术。书法艺术的创作源泉来自于古往今来的不同汉字形象，辅以书家对自然世界和现实社会的观察体悟，进行主观能动的形象思考，通过手中的笔，书写出基于传统又超出现实之美的更典型、更集中、更奇特的汉字艺术作品。书法界存在着对书法艺术的不同理解是正常的，但一些现象反映了误解的普遍性。一是将写字等同于书法。中小学生描红仿影学写毛笔字谓之"书法进课堂"、各地举办的"少儿书法比赛""中小学生书法展览"、时见"书法神童"称谓，都是概念混淆的典型案例。艺术来源于生活但高于生活。会用毛笔写字、临了几次帖，抑或是临得有几分形似、甚至写得"像印的一样整齐漂亮"，其实这都还只是在写字的层面。二是将书法脱离了写字。写字不等于书法，但书法一定要写字。"非文字""待考文字""天书""乱书"等看似写字又没有写字的探索实验，恐怕难以归于书法的范畴，或许可算作由绘画和书法衍生的莫名的艺术新式。三是将艺术家视为异类。艺术不是无病呻吟、无的放矢、无所顾忌，艺术家也不能装模做样、装疯卖傻、装神弄鬼。可偏偏很多人就这样看待艺术、看待艺术家。有的爱穿戴奇装异服，有的把自己设计成奇形怪状，有的热衷于发表奇谈怪论。似乎只有这样才不同凡响，才超凡脱俗。四是将书法降格为杂耍。书法

是高贵的、高级的、高雅的，不要亏待它，更不能亵渎它。社会上出现的诸多书写乱象，如写"龙"字生出龙头、写"虎"字抖出虎尾、倒立写字、踩水写字、跳脚写字、打滚写字、嘶吼写字、勺子写字……有失艺术的体统和尊严，有辱书家的斯文和道范。

其三，误融他法。世间艺术种类很多，每一种艺术之所以能为世人认可和接受，是因为它具备独有的特性、体系、规律和功能。书法有着完全有别于其他艺术的特性，简言之，就是用毛笔蘸墨汁书写汉字，构成悦目的图式和景象，营造赏心的气场和氛围。艺理相通，供鉴姊妹艺术的创作理念和方式以丰富和创新书

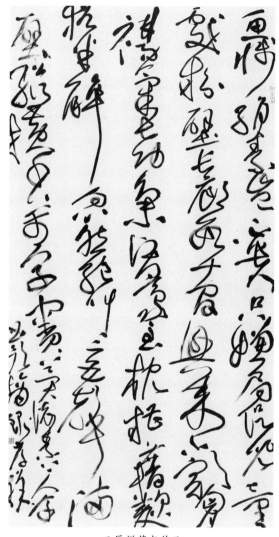

王厚祥草书作品

法创作，既有必要也有可能。但是，如果偏离甚至违反了书法的自身规律和法则，便将削弱书法的纯粹性和独特魅力。弃用毛笔，试以其他工具涂抹喷射，那已不属于书法，姑且归类于行为艺术或游戏玩耍；弃用汉字，在纸上勾勒出点线组合和黑白块面，那也不是书法，大概类如抽象派绘画；费尽心思，搞条块拼接、色彩变化、线格划分、字体转换、残旧熏染，表面上看是书法创作的形式之需，是展厅艺术的审美之需，但设计制作过度，无异于舍本求末，作品将凸显平面设计、工艺美术的匠心而冲淡甚至丧失书家运笔所提供的节奏美感和心律美感。

徐右冰草书作品

其四，误入歧途。英国著名汉学家李约瑟博士曾这样评价书法艺术："汉字精练简洁和玉琢般的特质，给人的印象是朴素而优雅、简练而有力，超过人类创造出来的、表达思想感情的任何工具。"书法艺术的功能、意义和价值，毋庸置疑，书法艺术的博大精深和玄奥亦毋庸置疑。尽管如此，书法又平易近人，老少皆宜，全民同赏。遗憾的是，时下有心染翰的人们，有的对书法并无真正认知而缺乏挚爱和笃信，不能心无旁骛、专心致志，他们甚至担心厮磨笔砚、坚守书斋的前途和出路。置身高速度、快节奏的社会环境、面对拥有大量粉丝和众多拥趸的表演艺术，他们心猿意马、心烦意乱。于是，就发生了一桩一件的奇闻怪事：你写世界上最长的长卷，我写世界上最大的大字；你沿着长城展示作品，我驾着飞机悬垂作品；你发明天下第一"福"，我创造天下第一"寿"；你抄完七十三万多字的《红楼梦》，我写就九十六万多字的《水浒传》；你搞全国巡展，我办全球巡展……真是你方唱罢我登台，各领风骚一阵子。加上前面提到的弃用毛笔、弃用汉字的"创造"和江湖杂耍、街头把式的表演，以及种种令人不齿不屑的现象，都是误入歧途的丑行俗举。

3. 书写（理想）

在书法进入纯艺术时代后，广义的书写是指书家创作的运笔过程；我

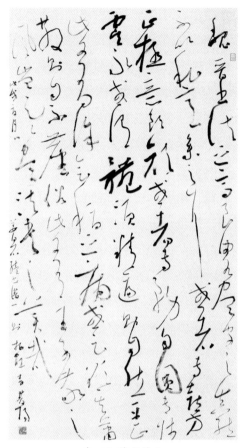
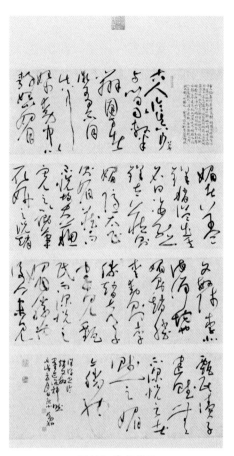

李双阳草书作品　　　　　　　　　　周剑初草书作品

这里说的书写，是相对于抄写的一种表述，亦指实用书法传统表达方式。文字表达中抄写与书写的区别，好比语言表达中朗诵与漫谈的差异。朗诵要事先设计好停顿、重音、语速、句调的运用，而漫谈则是自然、随意、轻松、率性地述说。朗诵属于舞台表演艺术，漫谈则是日常自然说话。若日常说话用"朗诵腔"，给人以拿腔作调、煞有介事之感。同理，书法也讲求自然、随意、轻松、率性地书写，没有抄写时生涩、迟滞、刻意、安排的痕迹。古代书家留下了一大批书信、书札、书简，因其自然书写的书卷气令观者玩味无穷、百看不厌。展览时代的艺术书法仍然要传承前贤的儒雅、稳静、萧散和超然，当代书家万万不可一窝蜂地拥堵在"朗诵腔""展览体"的创作之路上。我们欣喜地看到，近几年，书坛越来越清醒，越来越理性，越来越扎实，越来越包容。"学术批评展"的参展作者们，犹如先头部队，走在了前

列。陈忠康、王大禾、岑岚、王厚祥、曹端阳、金泽珊、施恩波、徐右冰、李双阳、张东明、周剑初、江寿男等书家，此次参展作品的"书写"性较为突出，堪称楷范。

要祛除"抄写"的宿疾，进入"书写"的格轨，当从四个方面着力。一是熟谙文句，以增加行笔的流畅性；二是深解文意，以强化文墨的契合度；三是尽识文字，以减少行间的凝滞感；四是储具文心，以充盈作品的书卷气。

4. 创作（理想）

既然书法已完成其社会功用、文化身份和生存方式的转变，当代书家就要适应变易，更新观念，遵循艺术规律，强化创新意识。其实，即便是古代书家，也不乏艺术自觉的创作者，颜真卿就是典范。在楷书发展到极则、勃兴至盛世的唐代，功成名就、备受推崇的颜真卿却从不固守成法、重复自己。他的楷书名作《郭虚己墓志》《多宝塔碑》《麻姑仙坛记》《勤礼碑》《颜家庙碑》《元次山碑》《自书告身帖》，或峻整森然、结体严密，或凝重雄伟、豪宕开阔，或浑厚敦实、朴茂苍劲，或因势赋形、风神潇洒，无一雷同。他的行书经典《祭侄文稿》《争座位帖》《刘中使帖》《裴将军诗帖》，或低回掩抑，或雄浑沉郁，或苍劲矫健，或大气磅礴，诡婳多变。宋代黄庭坚、元代杨维桢、明代倪元璐、清代金农，哪个不是随意所适、率性而为、创作意识强烈、创作成就蓥然的书法艺术家？参加此次"学术批评展"的书家中，不乏风格独立、个性鲜明者，张继的诸体兼融、印形入书；毛国典的碑简结合、自成规式；龙开胜的笔墨精良、力求唯美；蒋乐志的帖字拓大、柔线增厚……都显示出了扎实功力基础上的自我形象塑造力和独特语言形成力。与此同时，张继结字造型的图式意味、毛国典格局笔法的定式倾向、龙开胜书情墨趣的固化苗头，蒋乐志粘连、涨墨的设计意识，恐怕仍须继续以创造精神予以抑止。另外，笔性、才情俱佳的杨雯，在《李太白诗抄》一作中，忽宽忽窄的纸块拼接、忽深忽浅的颜色搭配、忽大忽小的段落安排、忽密忽疏的行文格式，集中表现了当下书法创作不合情理的形式制作。曹瑞阳作品《唐·王勃〈滕王阁序〉》，条幅上端留大空，左边留长空；曹恩东作品《袁宏道〈徐文长传〉》，计字画格，刻意留空，分三段题小字款；宋旭安作品《韩愈〈师说〉》，线多格满，右边狭窄处，篆书文题，小楷款识；杨华作品《南宋·翁森〈四时读书〉》，纸分三色，墨分三

张继篆书作品

龙开胜行书作品

色、书亦用二体且大小几变……凡此种种，或矫情悖理，或繁复琐碎，皆为当前书法创作之流弊。

书法创作，既要弘扬前贤成法，又要探寻时代新式，亦须从四个方面用心。一是正视传统，不以偏概全、顾此失彼；二是了悟艺术，要谋奇特事、做正常人；三是智鉴他法，以他山之石、攻己之玉；四是步入正途，弃旁门

左道、歪门邪道。

四、当代书法发展的理想前途

世间任何事物都摆脱不了"始、兴、盛、衰、竭"这个循环往复的发展规律，没有任何一个事物能以一定的方式永远存在。这是事物发展的铁律，没有例外。中国书法自先秦时期的甲骨文始，距今约三千四百年。在这条历史长河中，书法经历了若干个兴衰的轮回，此长彼消，此兴彼衰，如缓流和激浪的交替。书法长河流至今天，曾一度有干涸的颓势，但经过近四十年的改革开放，国家富强，民族振兴，文化艺术随之繁荣。实用的书法由盛而衰，当它换一种生存方式捱过了困顿和阵痛之后，艺术的书法又奔腾出了滚滚向前的洪流。书法再次兴盛、重铸辉煌，符合事物发展的规律，是中国书法史留给当代的发展空间，是中华民族伟大复兴赋予我们的历史使命。中国书法界当抓住机遇、迎接挑战，合力铸造一个新时代书法盛世。

1. 溯源师古厚基，崇文尚艺修心

书法的悠久历史证明了它的顽强生命力。德国人雷德侯说："在世界上主要艺术形式里，惟有中国书法可使阅者在一个已完成的作品上追踪其先后创作的全部过程。"这个"惟有"，道出了书法在世界艺术中不可取代和不可或缺。书法已成为中华民族优秀文化的遗传基因，流淌在血液里，深植于骨髓中。

历代书法家接力创制的五种书体、千百流派、众多经典和无数笔迹，给后世留下了丰富矿产和宝贵资源。近四十年书法艺术由衰而盛的事实证明，只要植根传统，师古固基，澄心静虑，探赜求隐，今人也能做出与古无异的勋业，建立与古同辉的隆功。在"学术批评展"的百余位作者中，有几个三四十岁的年轻人，北京的徐健、程度和四川的陈亮，分别从简帛中找到通道，登堂入奥，各得其所；贵州的吴勇和藏族人江村，皆自章草里寻得契机，沿波讨源，自辟蹊径；浙江的胡朝霞、河南的顾翔都在《散氏盘》上获取信息，左采右撷，为我所用；湖北的樊利杰在董其昌行草间感受宁静；云南的罗思宝在苏东坡文墨中产生共鸣；福建的曾锦溪在何绍基点线里收获灵感……虽然他们的作品或多或少还摹拟着古人的举手投足，尚未完全形成一

己面目，但他们这么年轻，就有了如此根深基固的传统功力，便拥有了攀高行远的足够动能和自成家数的先决条件。

在获取古人成法的同时，我们还要充分认识到现代书法和古代书法的不同。现代书家面对一张宣纸，再不仅仅是写一封信、记一件事、抄一首诗、作一篇文，而是如同谱曲、近似舞蹈般在进行艺术创作。美国人高汉曾这样描述书法："落笔的力度、笔墨的形状以及纸的质地和毛笔的流动，可以告诉你这个书者的性格和教育程度。"因此，当代书家不仅要练功，还要崇文以广博知识、尚艺以丰富想象、修心以提升德素。善人之书湿润，恶人之书粗蛮；雅人之书斯文，俗人之书丑陋；君子之书正大，小人之书猥琐……"字如其人"告诉我们，学书者字外之功极其重要，文化素养和品藻修炼甚为关键。

2. 创造性转化，创新性发展

习近平总书记多次提出文艺要"创造性转化，创新性发展"，这是继党的文艺工作"二为"方向、"双百"方针之后，又一个新的"两创"方针，是新时代文艺发展的重要遵循。中国书法家协会制定的"植根传统，鼓励创新，艺文兼备，多样包容"的十六字方针，全面而准确地指出了当代书法的工作思路和发展方向，描画了当代书法的理想愿景。

书法要继承传统，但继承不是模仿、抄袭和复制。继承的目的还在于转化、创新和发展。试想，秦不思变，焉有小篆？汉不思变，焉得隶书？晋不思变，焉成正楷？前人若不思变、不求新、不敢创，恐怕大篆就将沿用至今，抑或汉字早已被淘汰，书法也难以为继。正是一代又一代有识之士智慧开明，守法而不守旧，鉴古而后开今，才让书法动力不止、青春永葆、时出新意、百态千姿。

遗憾的是，总有人对书法的创新持怀疑、抵制和反对态度，似乎提创新便是数典忘祖，搞创新即为大逆不道。其实书法创新并非你死我活的革命，并非有我无他的决裂。刘颜涛似甲骨非甲骨、毛国典似简书非简书、张继篆隶融合之隶、许雄志隶篆嫁接之篆……无不是有益的创新求索，无不是成功的创新范例。相反，杨华楷拟时人，虽谨严端一、规整可观，但书中无我，终无创义。还有一些试造符号、谋求亮点的书家，如张卫东行书作品中数个"人"字、"也"字笔势一致、形态趋同；刘京闻行书作品中多字粗黑

刘颜涛篆书作品　　　　　许雄志篆书作品

且大、猛厉突兀；史焕全楷书作品中所有戈画屈曲波折、造型一律；刘新德行书对联中"园"字外框实厚、内部虚薄；方建光行书对联首尾四字手笔紧拘、生硬夸张；韩少辉隶书对联"临"字右下三"口"拆一挪置左下、"春"字"日"部突然变小，且欹歪不稳……类似的情形，在当代书坛极为

普遍，创作意识可嘉而处理方式欠妥，恐需调整。

3. 从量变到质变，立高原建高峰

质量互变是唯物辩证法的基本规律，从量变开始，到质变终结。依据这个规律和原理，判断当代书法的理想前途，就有理由满怀信心和希望。截至2018年，全国共34个省级、334个地级、2862个县级行政区，县级以上书法家协会会员约两百万人，名目繁多的书法社团、研究机构、创作中心、培训基地遍布全国各行各业，参与者数以千万计，书法作品更是拥有亿万受众。这个史无前例的盛世书法生态，必将孕育出新时代海量书法精品佳作和大批书法名家高手。以全国第九、十、十一届书法篆刻作品展为例，分别征集到的五万、六万、四万多件参评作品，其中行草书作品占百分之六十五以上。这个史无前例的庞大的行草书作者群，必将合力完成新时代行草书盛世的建构，从而填补书法史上没有草书盛世的空白。以展览为主要载体的当代书法活动，此起彼伏，留下了不可胜计的当代书法艺术的大幅巨制。这个史无前例的已经活跃了近半个世纪并必定还会持续长久的书法创作大潮，必将令后世看到一个在榜书大字、形式构成、内外兼美等方面超越前代的"尚式"盛景。

习近平总书记指出："在文艺创作方面，也存在着有数量缺质量、有'高原'缺'高峰'的现象。"这个论断完全符合书坛现状。近四十年间，中国书法界立足当代，回归传统，梳理出书法演化沿革的清晰脉络，以名家名作为主干，把篆、隶、楷、行、草多种书体、不同流派和纷繁样式，全面而系统地进行挖掘、整理、展示和推广。广大书法工作者和爱好者大开视野，并依据各自的审美趣好和风格追求，分别取法，视角触及三千多年的任一时期，笔墨涉猎五种书体的所有品类，各尽其力，各显其能，共同筑建起广袤的现代书法高原。然而，在书法史上一座座入云高峰、一棵棵参天大树面前，当代书法高原仍低抑平浮，无奇绝之景。

在民族复兴的伟大进程中，中国书法界聆听着"没有高度的文化自信，没有文化的繁荣兴盛，就没有中华民族的伟大复兴"的殷殷告诫，响应着"造就一大批德艺双馨名家大师，培养一大批高水平创作人才"的号令，正实施着在高原建高峰的浩大工程。现代书法已经成就了毛泽东、齐白石、于右任、沈尹默、郑诵先、林散之、陆维钊、王蘧常、沙孟海、萧娴、高二适、舒同、白蕉、赵朴初、陆俨少、启功等堪与前代比肩媲美的书法大家；

已经有十一届国展、六届"兰亭奖"和"千人千作展""三名工程展"等历经数十年夯筑的鸿基玉础；已经有"兰亭七子""五体十家""沈门七子""行草十家""狂草四人""中华书法大家讲习班"等精英团队、翘俊组合的勠力登攀；有千百万书法大军的高歌猛进、亿万万民众的喝彩点赞，当代书法高峰就有可能拔地而起。"现状与理想·当前书法创作学术批评展"就是在为"九层之台"砌石累土、为"千里之行"导向加油。

第二讲　当代书法创作的"尚式"之风

历朝历代的书法都会有各自的风尚，有的鲜明，有的相近。风尚的形成与社会背景、政治气候和文明程度密切相关。当代书法风尚究竟是什么？有人说"尚文"，我觉得恰恰是"缺文"，需要"补文"；有人说"尚技"，唐代书法的"技"与"法"已臻极致，何以比肩与超越？有人说"尚艺"，有一定道理，但"艺"是个大概念，与历史上的"韵""法""意""态"等不能相提并论。所以，我认为"尚式"是较为具体也相对准确的。十五年前我就提出了这个观点，至今仍未改变。

一、当代书法的"尚式"之风

2006年夏天，中国书协草书专业委员会在浙江义乌举行"墨舞神飞"系列活动，其间召开了一次"草书艺术理论研讨会"。我在研讨会上第一次提出了当代书法具有"尚式"属性的观点。虽然那是在小范围内的随意性发言，并未经过深思熟虑和反复推敲，但后来我时常思忖与惦量，还是觉得这个判断和预测有一定的道理。

大家都知道，在中国书法史上，有晋人尚"韵"、唐人尚"法"、宋人尚"意"、明清尚"态"之说。那么，我们的后人回头看今天的书法，究竟会给它下个怎样的结论？相对于前代，它具有怎样的时代特征、有一个怎样的共同风貌？虽然这个问题可以也应该留待后人去分析研究和评价判断，我们这些"当局者"不必过虑，下结论也为时过早，没有意义，但我还是经常思考琢磨过它，并提出来与同道商榷，好为当下的创作提供一份带有指向作

用的"告示"，也为后人留下一点今天的书法人进行自我评估的证据。

我越来越觉得，中国书法经过三千余年的演化，发展到现在，其功能已经发生了根本转变。历史上遗留下来的书法经典，多是信函、文稿、奏章、诗稿、卜辞、碑文一类实用性字样。它们的首要任务是供人识读，传达文意，而其具有的审美功能，其实是次要的，是附加值，是历代书法大家对自己业务能力高标准要求的结果，也是后人站在艺术立场上所作的时过境迁的学术裁决。依我看，古代书家未必就具有明晰的创作意识，即便一些天才般的书法大家确实有了笔法、结法、章法、墨法的美术自觉，尤其是明清以后的书法家已经向书法审美方向转进，但总的说来，古人书法还是以实用功能为主、以审美功能为辅的。古人是在行文，在写字，他们在书写的全过程都不曾将几案上的那张纸视为艺术品去酝酿创作情绪、制定创作方案、选择创作手法。

然而，书法发展到电脑时代，其实用性几近于零。人们拿毛笔写字，再不是写信、写报告、写告示，写标语……人与人之间日常交往再不需要用毛笔字去联系、去沟通。毛笔字的用途就是供摩崖刻石、供厅堂展览、供宅室美饰……总而言之，就是供人们欣赏。也就是说，书法已经完全从实用领域演进到艺术领域，独立于艺术之林，成为一个纯粹的艺术门类。功能的转变，必然导致书法家创作的观点转变和手法转变。试想，当今书家每将一件作品寄送出去，如果完全忽略形式构成，不讲究材料、工具和装饰美化，这件作品能在展览中具备一定的竞争力而入选、获奖吗？能在展厅中吸引观众吗？能在其他公众场合给人以视觉享受和心灵陶冶吗？显然不能！这一点，应该是当代书坛已有的共识。

因此，凡是想真正融入当代书法主流、在书法艺术上有所作为、而不仅仅将书法作为一种自我消遣休闲、修心养性方式的书家，凡是非出生并活跃在书法即是写字、实用为书法主要功能的年代，其书作已被社会广泛认知、或因名重而书重的书家，对书法创作中形式的研究、思考、训练和应用，就是一门必不可少的功课，是一项不可或缺的技能。

书法创作的现状和趋势，已经充分证明了我的上述说法。我们可以通过大量的展览和作品集，反复印证当今书家对作品形式构成的高度重视和想方设法，无论作品的内形外貌，其花样翻新、出奇炫巧、令人目不暇接

的局面，是空前的，超越任何时期的。因此，我敢预言，后人论及今人书法，"韵"不及晋，"法"不及唐，"意"不及宋，"态"不及明清，而"式"，则大大地优于历代，无疑是此时代书法的一大属性，是此时代书法人的一大崇尚。这是当代书法成为纯粹艺术的特征，是当代书家对书法发展的贡献。

重视形式构成，不等于忽视笔墨内涵。我觉得，论写字，今人难及古人；论形式，古人不如今人。因此，字内要尽可能接近古人，字外要充分发挥今人的优势。只有这样，当代书法才不至于全方位落后于前代，才有与前代书法相提并论、与书法历史承接相连的资格，甚至才有可能再造一座属于当代的书法艺术高峰。

究竟怎样才能强化书法创作的形式构成意识、提高形式构成的能力？这不是一个简单的问题。有人以为，书法作品的形式变化，无非是纸色的变化、异色纸的拼接、型纸的条块组合、纸质的仿古做旧、纸面的打格划线……当然，所有这些，确属形式的种类、构成的方法，但这只是浅层的、初级的形式表现。要想赋予形式以内涵、以深义，让形式与内容高度谐和统一，生成美妙图式、悠远意境，恐怕只有具备较高的文化素质、综合修养、审美品位、艺术敏感、想象能力、创造勇气，有可能做到。

当一张白纸铺展于案头，你是以惯性自上而下、从右至左抄写诗文、落款钤印，还是不仅将它视为一张白纸，而且还联想到一个舞台、一个村落、一块田野、一块球场……你将准备书写的那个字、那个词、那句话、那首诗、那段文，仅仅看作是符号、是点画、是供你完成提按与行止的素材，还是将它当作具有情感活力和精神指向的生命体？显然，两种态度，前者停留在写字层面，后者进入了艺术高境。这两种态度，作用于形式构成上，前者只能初浅表现，后者方能深意涵蕴。

一个真正的书法艺术家，应该满腹诗书、胸罗万象，应该富于联想、善于变通，仅仅埋头书斋、翻弄故纸、操持笔墨是远远不够的。我曾请人刻制过一方印章，印文为"反经合道"，意即不循常规惯式但又合乎自然法则。任何一种常规和一个惯式，其实都有一个首创试验、渐为人知、演进成习的过程，而艺术的习惯从来就不是一成不变的。谁规定了书法作品只能盖引首章、压角章和名章？谁规定了引首章只能盖在首行首字与第二字之间之外

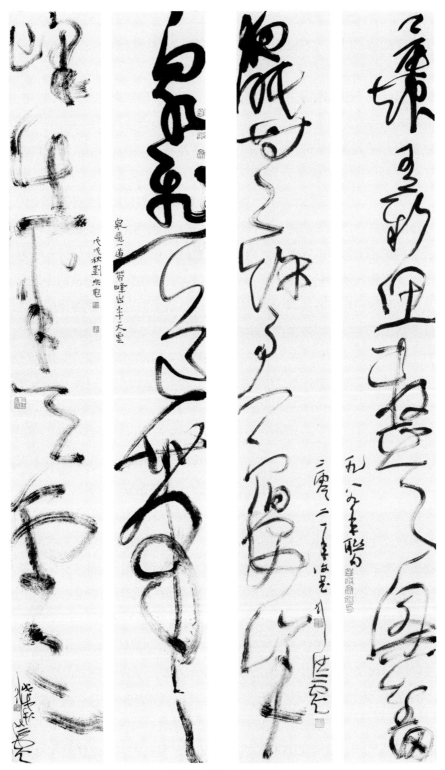

对联落款示例：刘洪彪作品

作品"出穴"示例：刘洪彪作品

侧？谁规定了对联落款只能上款行于上联右侧、下款行于下联左侧？谁规定了款识只能落在正文之后？谁规定了多体不能混杂于一纸？谁规定了正文与款识不能变体变色？……如果能跳出习惯思维，打破习惯方式，书法创作的形式构成即可千变万化、异趣纷呈。

正是基于上述思考，我进行了一系列不蹈故常的书法创作形式探索，虽然不见得都是成功的，但也得到了许多同道的赞许、认可和效仿、引申。譬如：因采用窄长纸书写大字对联，正文撑满纸之左右边沿，上、下款不能如常行于上、下联之两侧，而大胆补入正文字与字之间的空白处；因采用"满构图"的"出穴"之法，将正文、款识写至纸边，甚至写出纸外，不能依旧法钤盖引首章，而将引首章盖于首行与第二行之间的空隙；因四字斗方需要

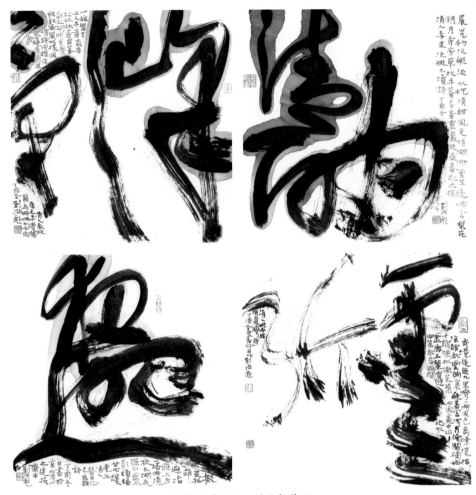

行款位置示例：刘洪彪作品

视觉上的对称平衡，故视正文四字之大小粗细，将款识行于四字中间的任一位置；因大草狂草难于识读辨认，有碍观者对笔墨和诗文的双重审美，故以规范楷书补以释文；因巨幅草书作品尺寸成倍大于一般作品，而印章往往不能随之增大，白纸黑字红印章之比例失调，略显单调，故以朱液补以释文，以增加红色面积……尤其值得一提的是，近年来，我以朱液在巨幅草书作品中补以楷字款识，集"草字楷款、大字小款、黑字红款、竖字横款"等诸多创意于一纸，有帮助识读审美、调整疏密关系、平衡幅式格局、丰富作品内涵等多重效能，已被众书者所摹仿套用和借鉴发挥。

无疑，当代书法创作不再是"老老实实"写字、"规规矩矩"行文、"整整齐齐"布局了，"三分长相，七分打扮"，重形尚式，将自己的情愫

意趣附着于各种多样的形式之中，已在整个书坛蔚成风气，这是现实，是趋向，是谁也回避不了、抵挡不住的。

二、"尚式"书风下的创作通病简说

在长期的评审工作中，我发现在书法创作中有一些带普遍性的问题，觉得有必要说来与广大书友共酌。现罗列出条目，供读者参考。

1. 文意不宜。主题性创作时不注意选书切合主题的诗文。例如，参加国庆节的书展，写的是杜甫的《春望》诗："国破山河在，城春草木深……"又如，参加纪念红军长征胜利的书展，写的是王维的《竹里馆》诗："独坐幽篁里，弹琴复长啸……"这显然不合时宜，文不对题。还有在写完诗词正文后行款时采用"顿首"一词的，这是并未真懂"顿首"含义的结果。再有，行款时"节录""节选""节抄"与"某某某书"前后并用，亦显得重复。又有，在写完正文后，落穷款，署名时却有"并记""并识"字样，没有任何说明、注释文字，"记"啥"识"甚？另外，许多作品并无磅礴气势，未见墨沈淋漓，却强说"一挥""挥汗"，也有矫情和失实之感。

2. 形式主义。作品要张挂起来供人审视，形式确实很重要，但采用何种形式，必须合情入理。犯形式主义毛病的作品大致有如下七种：一是小字大篇幅。密密麻麻的小字贯穿整张六尺、八尺宣纸，读一行都非常困难，何况全篇。二是大字小篇幅。寥寥数字，疾行于短程的纸面上，兀立在狭小的尺牍间，极不协调。三是狂草分段写。狂草一首诗，一段文，却切分为多块小纸组合成幅，无异于自断气息，自设障碍。四是多色拼贴。将几种色宣拼成一纸，然后书写，或在不同色宣上各书一纸，合为一幅，制作感太强。五是多体杂写。一件作品兼有多种书体，表现欲昭然，往往不谐和而显杂乱。六是盲目钤印。有的写巨幅字，无大印章，用小印章叠加排列成大印形状或装饰条块，有的写长卷、册页或小幅字，字里行间到处盖章，均无道理。七是做旧打蜡。用国画颜料、洗笔水、茶水、矾水、盐水之类将新纸染旧以求古色；也有纸上打蜡使墨道粗涩斑驳以求"金石气"；还有先用排刷画出竹木简形状的色道再写简书，在纸下垫带有纹路机理的木板、纸板、泡沫塑料板以求墨道飞白……"造假"术大多不高明，弄巧反而成拙。

作品拼接示例：朱培尔草书作品

3. 文字错误。表现在四个方面：其一，草法不当。不谙草法，想当然减省点画，任笔涂抹，不可识读。其二，繁简并用。一件作品兼用繁体、简体字，记得起就繁，记不起就简，毫无规范意识。其三，写错字别字。有的是繁体字、异体字和多义字的误用，如茶"几"写成几何之"幾"；皇"后"写成前后之"後"；搅"和"写成和平之"龢"；意我之"余"写成多余之"餘"；千万"里"写成里外之"裏"；说话之"云"写成云雾之"雲"；书"卷"写成卷动之"捲"；头"髮"写成发展之"發"；不相"干"写成干湿之"乾"……有的是错写繁体字，"阔"字门里门外都有"水"；

"憂"字体内体外皆有"心"……有的是画蛇添足，"华""神"一类以长竖结尾的字和"海""难"一类草体字习惯性地多加一点。其四，落字缺句。

4．摆字抄书。大致有四种情况。一种是依赖格子写字，或画格，或叠格，离开格子就难以成行谋篇。长此下去，削弱了大局观和应变力，抑制了灵性和才情。第二种是查字拼凑，从大字典或不同碑帖中查找所需的范字，凑成一篇，写就一文，纸上各行其是，形离神散。第三种是拘泥于一画一字，一笔一笔地凑，一字一字地摆，点画间少关联，字与字无呼应，气息不通。第四种是打破书写顺序，不按传统书写方法自上而下、自右到左顺序书写，而是在打好格子的纸上用铅笔写好字样，从上部开始，一格一格地充填，整体下移；或事先叠好格子，从左到右横写，自上而下行复一行……如此书写，看不到字间的前后呼应，书卷气荡然无存，墨色变化也毫无道理。

5．滥用工具。最多见的有四种类型。一是小笔写大字，或点画细弱，线条绵软，或鼓努为力，抛筋露骨。二是生宣写正书，点线过于渗洇，时有墨猪，满纸疙瘩。三是熟纸写大草，线条飘浮，墨色焦燥。四是墨中加水多，水多必洇渗，洇渗行笔必快，快则草率，结字不成形，点画不精到，且墨淡伤神。

一纸多体示例：曾来德作品

三、写字态度与创作意识

一纸多体示例：张焉如作品

书写汉字大抵有两个目的，或供人识读，或供人审美。供人识读者偏重实用性，须端正写字态度；供人审美者偏重艺术性，要强化创作意识。

书写者每作一纸，先要确定此纸的去向与用途，再去确定以何种态度与意识而为之。若写广告、通知、标语、牌匾一类，务必结字端稳，点画谨严，行列分明，章法清朗，让人一目了然，一望即知，读之顺畅，辨之轻松。若供展览、出版、刻石、收藏之用，则不可仅仅满足于写得准确、整齐、好看、好认。一支乐曲，纵有严格的"节拍"和恰当的"板眼"，没有奇妙的旋律和浓郁的情韵是没有美感的，是不能打动人的。书法亦然，"节拍"和"板眼"是笔法、字法，是技术层面的"硬件"，是功力的体现；"旋律"和"情韵"则是思悟觉悟，是艺术层面的"软件"，是内心的外化。

古人书法，多为公私信札，钟鼎铭文，简帛著述，碑碣记事，其功用就是传递信息，传达指令，传播法则，传承史实。故而古人书法多笔法精到，字法精严，章法精致，其写字态度令人崇而敬之。

今人书法，多悬于楼堂馆所之中，示于大庭广众之前，一如绘画、雕塑、摄影、盆景诸艺品，须令观者注目、注意和驻足。若能起到扰心摄魄之效，致使过目者即时共鸣，日久难忘，则此书作者之创作意识必强无疑。

古人与今人，传统与现代，互为连接，互为因果，构成源流和本末关系。无论背弃传统，还是固守传统，都失之偏颇。其实，古时并不乏创作意识极强的书家。每一种书体的嬗变、成形和确立，都是众多书者创造革新的

功果。历朝历代不胜枚举的代表书家，即是书法创作的先驱。颠张醉素，颜筋柳骨，赵佶"瘦金"，金农"漆书"……莫不凸现出独一无二的艺术个性，放射出奇异幽邈的智慧灵光。当然，今人也不乏写字态度严谨的书家。启功先生结字停匀工稳，如三足鼎立，决无倾斜偏倚之病；其

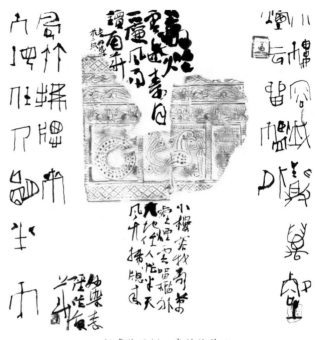

一纸多体示例：李妙然作品

线条瘦而劲，细而圆，长而利，如此铁画银钩者，难见几人。刘炳森先生作隶，密实饱满，如四亭八当，真有无懈可击之感；其墨色，纯而光，湿而润，实而活，这般精金美玉者，不可多得。举此二例，决非因他们为当今名世大家。最主要的，是针对偶可听到的一些议论，说有人只会写字，不懂艺术，只会重复，不事创造。表面上看，类如启功、刘炳森先生这种写法，似乎早已定型，多年未变，并有重复自我之嫌。但依我看，若把他们置于中国书法坐标的纵横线上前后左右地比照，他们已兀然独立，自树标帜，即不似任一古人，又不同任一时人。这本身就是值得敬佩的艺术创造，是可以确认的风格建立！

若依个人的性格情趣，我更倾向于法无定法，常变常新，这张和那张不一样，今年和去年两回事。一如绘画，件件作品各有其主题、旨趣和形式构成。这显然是不易实现的。绘画可描摹山水花鸟、人物器皿，一件作品可着五颜六色，可用大小毛笔，可皴可擦，可泼可染，题材广，手段多，有花样翻新的便利。而书法创作，仅凭毛笔一支、黑白两色和一些符号般的汉字，要想多变，实有巧妇强为无米之炊的艰难。

尽管如此，仍有一批智者勇者，移花接木，实验探索，孜孜以求，自

辟蹊径。如夏湘平先生之"草隶"，便是经年累月反复融汇而修成的正果。十多年前见其作品，窃以为是嫡亲的《石门颂》"后裔"。年复一年，读夏先生作品多了，才不断发现其与"乙瑛""史晨""曹全""张迁""鲜于璜"亦都沾亲带故。又如沈鹏先生的行草，相同尺幅写上十纸，几无相似者，同一个字写在十处，决无雷同者。其分行列阵，从不打格折纸，笔毫挥运于纸，犹如舞者跃动于舞台，任情恣意，无碍无滞。间或还能见到沈先生作几个出处不明却又古意十足、情趣盎然的篆书隶字，确实过瘾开心。像夏先生这样采撷不断、融汇不止，沈先生这样变态无穷、新意迭出，实属创作意识高度觉醒的范例。

体育比赛中跳水、体操等项目有"规定动作"和"自选动作"两个环节。书法家的修为过程与之极为相似。临帖习字，继承传统，即是做"规定动作"之功；别构一法，自出机杼，即是见"自选动作"之效。比赛中，"规定动作"不过关者，进不了决赛，但最终却要依据"自选动作"的高下来确定其名次。同理，停留在凭文按本、摹仿碑帖阶段的书者不成其为书法家，其书写也不成其为艺术创作。而没有凌踔前人、领契古法本领的书者，其所谓创作必定下笔无由，甚至是胡涂乱抹。因此，真正的书家，必然持谨慎写字态度对古法心摹而手追，又以强烈创作意识对新格探索而构建。

书法的实用功能已渐趋退化，其艺术价值愈显提升。实用性汉字也会有美感，那是汉字与生俱来的天然魅力，也是把字写得标准、写得端丽同样拥有广大受众的缘故。但是，一般意义上的写字，的确不等于书法，够不上艺术。艺术行为，是一种具有创造性的精神劳作，是一种具有显著特征的标新立异。书法家的使命不在于帮助受众识文断字，而是要引领受众渐入汉字神秘瑰丽的殿堂，享受美意，陶冶性灵，进而为祖国的伟大文化而骄傲，为中华的传统艺术而自豪。

四、"尚式"论提出后的霞思云想

书法即是写字。以毛笔蘸墨挥运于纸，如非写字，便是绘画，或是别的什么涂抹。

书法不等于写字。不然，"书法"一词就显得多余而无须成立；不然，

除去文盲，便人人都是书法家。

古代书法以实用为主，审美为其次，故古人创作意识不强而在情理之中。现代书法实用功能渐近于零，审美功能愈发凸显，故今人创作意识必须强化。

所谓艺术作品，须讲原创性、唯一性，不同于古，不同于人，亦不同于己之以往。若停留在临摹阶段，或满足于既成面目，不思变改，千篇一律，几十年如一日，则无异于"复印机"和"流水线"。

书法易于上手，因其简单。一支笔，一点墨，一张纸，一个以上汉字，即可完成书法作品，故学书者众。书法难于创作，亦因其简单。仅黑白两色，仅抽象符号，却要与五彩斑斓之绘画、包罗万象之摄影、悠扬激越之音乐、窈窕健硕之舞蹈诸艺种争奇斗艳，获观赏之眼、审美之心，谈何容易！故成就者寡。

体育比赛如跳水，先以规定动作比出决赛资格，再以自选动作比出最终名次。书法与之近似。规定动作乃技术性、基本功、出处……自选动作乃艺术性、创造力、风格……当下书坛，多数书写者满足于规定动作的完成；多数评审者停留在规定动作的判定。

中国书法史如同一棵大树，树有根、干、枝，亦有叶、花、果。凡个性鲜明、风格特立的大师巨匠，无疑是大树上的奇花硕果，至少是一片青翠欲滴的绿叶。然而，葱郁之叶，娇艳之花，丰硕之果，都在树之繁枝细节，一年一度地凋谢零落。而树根、树干和树枝则年复一年总会生出新叶，开出新花，结出新果。因此，大凡将艺术个性演绎到极致的经典作品，反而不能一味模仿，好比一项专利、一个特产，别人去顶替，去取代，似有"侵权""盗版"的意味，世人是不会接受的。

书法的"文"有多个指向，最重要的莫过于作品的文化品位。书家只有多经事，多读书，见识阔远，学养深厚，笔下才能生出"气味"。这个"气味"即是性格、情调、韵致、意趣。性格越鲜明，情调越高雅，韵致越深醇，意趣越悠长，文化品位就越高。只有文质彬彬的书作才被世人所推崇，为历史所珍重。

书法是高雅的，高级的，高贵的，所以不能亏待了她。

放松和放怀是对书写者的基本要求，一切拘谨、矜持、紧张、迟疑和做

作，皆为书者之忌。而书法艺术家之创作，于放松、放怀之外，还要放胆。没有胆识和胆量，不可能有开先例、开先河的念想和激情，也不会有创新、创造的举动和建树。

古代文人因功深文望、心静思远，故"动墨横锦，摇笔散珠"，写字十分好看；当代书家则植根传统、取法多元，加之巧用工具材料和装饰美化，故"三分长相、七分打扮"，作品同样十分好看。

今人在书法作品的内、外形式经营和美化方面，正创造着书史上的别样高峰，是这个时代书法的一大属性，是这个时代书法人的一大崇尚，是书法进入艺术时代的一大特征，也是当代书家对书法发展的重要贡献。

第三讲　学书"八忌"

——书法学习和创作中的理性调控与感性书写

按语：这篇文章是二十二年前撰写的，那时我四十六岁。当时是应中国书法家协会培训中心之约，为全国书法教学学书论坛作发言准备，是作为培训中心指导老师谈教学体会，针对的是广大学员和书法初学者。现在重读这篇文章，最突出的感受是，二十二年过去，中国书法发展迅猛，生存状态今非昔比。我在文中的叙述是极为平直和粗浅的，与今天的认知也有一定的出入和距离。不过，我对当时归纳出的学书"八忌"的基本观点仍然是认同的，所以再次拿出来，稍作修改，供有志学习书法的青少年一阅。

我受聘为中国书法家协会书法培训中心指导老师六年，批阅过数百名学员的数千件临字和习作。批阅中，常为学员们的求知欲望和进取精神所感染，同时也发现各种各样、程度不同的问题阻碍着大家长进的速度。对单个学员和具体的作业，平时曾做过简短而直率的评点，现在，我将任教多年发现的带有普遍性的问题进行梳理和归纳，构撰成文，谓之"学书'八忌'"，意与广大同学共勉。

一、忌不守法度

任何一门的艺术，都有其相应的规矩和可循的法则，从艺者最初总要经过一个循规蹈矩的过程，方可得其门而入。古时学艺无学堂，多是继承家传或拜师求教，及至近现代才渐渐有了各类的艺校，经过接受数年系统而规范的授业解惑，一批批科班出身的学子变成了艺界的骨干和专家。

西周·《散氏盘》

书法是一门特殊的艺术，因其与汉字密不可分，原本为中国独有，后来逐渐传至同用汉字的亚洲某些国度和有华人居住的世界某些区域。书法艺术一直没有专门的学校，但古时候读书人发蒙即用毛笔，临帖习字是必修主课。现在学生虽弃用毛笔，但许多学校仍将毛笔字作为选修课内容。近年来社会上各类业余性质的书法教育机构日益增多，甚至多所高等学府也设置了书法专业培养书法艺术专业人才，形成了书法教学的新格局。

无论古今何种教育形式，书法的初学者没有例外地要从临摹古人碑帖开始，这几乎是几千年不变的不二法门。早在宋代的姜夔就说："唯初学书者不得不摹，亦以节度其手，易于成就。皆须是古人名笔，置之几案，悬之座右，朝夕谛观，思其用笔之理，然后可以摹临。"（姜夔《续书谱》）唐人张怀瓘也说："是故学必有成则无体，欲探其奥，先识其门。有知门不知其奥，未有不得其法而得其能者。"（张怀瓘《六体书论》）中国书法家协会所属的书法培训中心创办以来，其导师队伍之权威性，理论教材之系统性，授课方法之多样性，教学态度之谨严性，可谓一流。正是遵循了古往今来行之有效的学书之法，六年来的教学成果显著，学员成才者甚众。无疑，只要循着培训中心指引的途径一步一个脚印地走下去，就能向着书艺的圣殿逼近。

十分遗憾的是，每次收到学员作业，总能见到极少数师心自用、任情恣性的笔墨。他们不是直接地临帖，亦不是读帖后的写意，完全是习惯性的涂

东汉·《张迁碑》

抹。这类"习作"，或平拖直过，伸脚挂手；或鼓努为力，抛筋露骨；或漫不经心，没精打采……对此，我往往抱着"忠言逆耳利于行"的态度，一盆凉水照直泼去。与其让人不守法度任性涂抹下去误入歧途，不如猛喝一声，令其趁早改弦易辙从头再来。哪怕因此陡失兴趣洗手不干，也强于盲人摸象徒劳无功。

任意涂抹者大抵有三个误会：一是低估了书法的艺术性。以为书法不过是用毛笔写汉字的一桩小技，写得多了，自然熟能生巧。二是被书家随意所适、三涂两抹的轻松简短创作过程所"蒙蔽"。看着人家举笔立就，自己也效仿起来。三是怀有侥幸心理。觉得书品的优劣高下没什么衡量标准，随便写两张交差，指导老师也未必看得出来。

书法是不是一桩小技无须追究。倒是曾经听说外国人都赞叹"中国书法是太阳底下最伟大的艺术"（大意）；绘画大师毕加索也曾借鉴书法技艺于

三国吴·陆机《平复帖》

作品之中；梁启超更是直言："如果说能够表现个性，就是最高美术，那么各种美术，以写字为最高。"（梁启超《书法在美术上的价值》）当然，凭此是不足以证明书法是一桩"大技"的。不过，我们至少应有一个基本的认识，那就是无论技之大小，谁也不能生来就会，或者随便弄弄就会。烹饪技大技小？不就是做个饭炒个菜吗？人人都可以做的，有的人做得还不差。可是，要做到特级烹饪大师的等级，不啃下一大摞理论书籍，不经数年乃至数十年烹炒煎炸煮炖烤的反复实践，是绝对不行的。较之烹饪，不能说书法就一定高深，但也不能轻言简易吧。

　　书法家创制一件作品，表面上看，的确不需要一个繁复艰苦的过程，

铺纸挥毫，立等可取。正常情况下，不但不会喘粗气流大汗，反而一脸的惬意，满心的愉悦。然而，在这种轻松自如的背后，书法家经历了何等的苦练穷修，有多少个冬夏在砚边呵冻挥汗，局外人有几个知晓和体会得到？俗话说：台上一分钟，台下十年功。这话用在书家身上，不仅算不得夸张反而说得少了。染翰十年能成气候的，肯定为数寥寥。其实，书家要出精品，动笔前的澄神静虑，苦思冥想，不知需要挥毫时间的多少倍。

书法作品之优劣高下，自然是仁者见仁，智者见智，没有一定的量化尺度和等级标准。但是，一张字是有法可依，还是下笔无由，内行是一目了然的。或许有人会心下嘀咕：现在有些名家墨迹，也看不出源自何流何派，怎么就珍若拱璧？殊不知，大家之所以成大家，就因为独开生面，而独有的面目则是因他长期兼收并蓄、淹贯众有、通变创制而成的。尚未入门的初学者，不规不矩地信手涂抹，哪能侥幸躲得过书家眼目？何况，就算躲了过去，最终吃亏的还不是自己？

清人王澍说得坚决："字一笔不似古人，即不成字。"又说："临古须是无我。一有我，只是己意，必不能与古人相消息。"（王澍《论书剩语》）有志学书者，首先就要明白，临摹古人名碑法帖是入门上道的唯一路径，别无他途。而且不仅要临古，还得用心不杂至忘我程度，将自己以往的写字习惯统统抛弃，才能见效。假如一味地自行其是，不仅达不到你所希望的熟能生巧，反而会写成痼习，以后即便觉悟过来，说不定已经积重难返了。

二、忌盲目择帖

既要临古，就得选帖，这是学书者之首务。20世纪六七十年代，古人碑帖与"四旧"划了等号，已出版的多被收缴焚烧，未出版的被封存而难见天日，书法爱好者想得到一个可资临摹的范本无从寻觅。记得70年代初，上海女书家周慧珺的《行书字帖：鲁迅诗歌选》上市，许多人爱不释手，以至学书自"周体"始。若能意外得到一本古帖，则如获至宝，往往藏藏匿匿，秘不示人。

近二十余年，随着国家改革开放步步深入，文艺事业蓬勃发展，出版业欣欣向荣。凡能流传下来的历朝历代的名家名作，不断出土的龟甲兽骨、

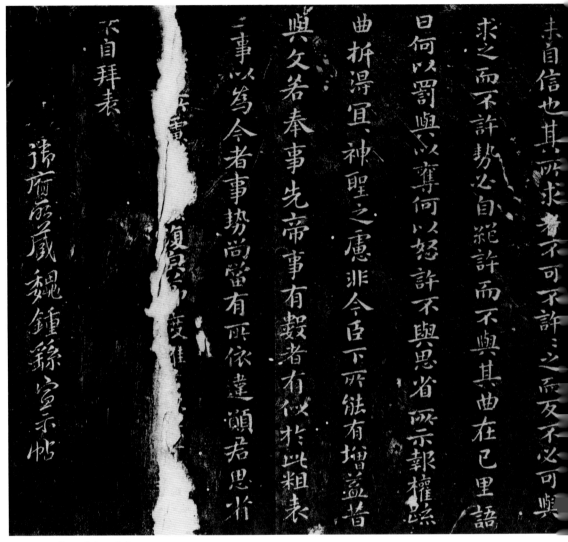

三国魏·钟繇《宣示表》

钟鼎砖瓦文字，甚至无名氏的简帛书札、摩崖石刻、墓志碑铭，纷纷出版行世。走进书店，巨典薄帖应有尽有，百家千体目不暇接。这真是令过来人艳羡的当今学书者的大福大幸。但同时也带来一个问题：在浩瀚的碑山帖海中，选择何种碑帖更适合自己？

大多数学员，自然是依照教材所圈定的范围、设定的课程，入规应矩，循序渐进。但是仍能发现种种盲目择帖的情况。

其一，不临正书，直入行、草。许多学员初事临摹就选择了王羲之的

魏太傅鍾繇書

尚書宣示孫權所求詔令所報所以博示逮于卿佐必異良方出於阿是芟荛之言可擇郎廟況繇始以疏賤得為前恩橫所眄公私見異愛同骨肉殊遇厚寵以至今日再世榮名商國休感敢不自量竊致愚慮仍日達晨坐以待旦退思鄙淺聖意所棄則又割意不敢獻聞深念天下今為已平權之委質外震神武度其拳拳無有二計高尚自疏況未見信今推款誡欲

《兰亭序》《丧乱帖》，颜真卿的《祭侄文稿》《争座位帖》，米芾的《苕溪诗》《蜀素帖》，甚至张旭、怀素的狂草，皇象、索靖的章草和陆机介乎章草与今草之间的《平复帖》，等等。看似起点颇高，师从的对象也都是书史上的巨擘圣手，但恰恰是犯了颠倒衣裳的错误，乱了学书的次序。

　　稍稍了解中国书法各书体嬗变演进的过程及其相互间的关系，就应该知道正书在前、行草在后这个事实。简单地说，篆书的快写成了隶书；隶书快写成章草；隶书善变，又衍生出楷书、行书；楷、行又简化成今草……于

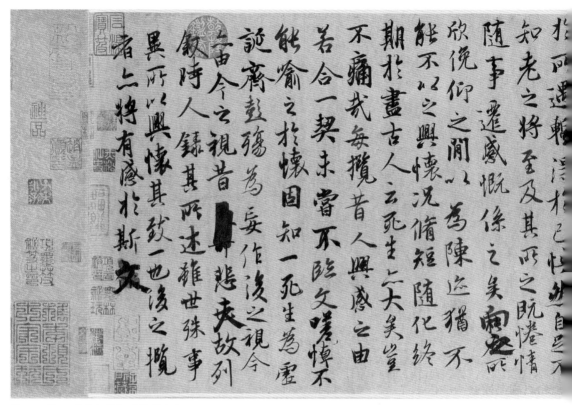

晋·王羲之《兰亭序》（神龙本）

是，中国书法五体齐备，篆、隶、楷、行、草一应俱全。从这个进化流程看，无论篆书、隶书、章草一系，还是楷书、行书、今草一脉，皆如人之立、走、跑的关系。一个幼儿，尚不能站立，焉能行走？哪里还谈得上奔跑？这是一个特别能说明问题的浅显道理，谁也违背它不得的。也就是说，初学书法，即避开正书，直入行、草，那是一定行不端、跑不稳、要跌跤的。苏东坡有段话："书法备于正书，溢而为行、草。未能正书而能行、草，犹未尝庄语而辄放言，无是道也。"（苏轼《跋陈隐居书》）

其二，真草隶篆，囫囵吞枣。有的学员交作业，厚厚一大摞。打开看时，竟真草隶篆，面面俱到，各择一帖临着。这些同学，学书劲头很足，恨不能一口吃个胖子，虽精神可嘉，但方法不对，效果也好不了。

我们知道，不同书体有不同的笔法和字法。好比唱歌，习惯划分为美声、民族、通俗的三种唱法，其发声方法各不相同，追求的趣味也不一样。又如绘画，油画与国画，无论创作手法、表现形式、画面上呈现出的线条、

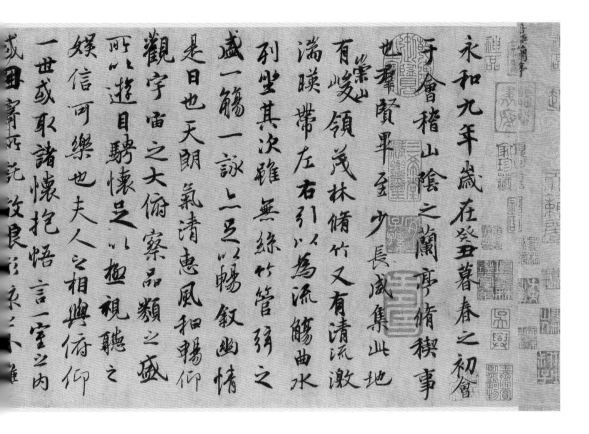

色彩、光感和力度等等，都是迥然不同的。民歌唱得再精彩，也不便涉足流行歌坛；花鸟画得再绝妙，也难以移情油彩画布。歌与歌不同，画与画有别，书体与书体也是有差异的。当然，书体间的差别不能完全与歌、画类比，历史上诸体皆能的书家也不少。但只要我们仔细分析就会发现，诸体齐名于世的还真是寥寥无几。书家涉猎诸体，目的是博采众长，体兼众妙，最终别构一法，创出新格。而这个功夫，往往是需要穷老尽瘁的。初学者一开始就今日作篆，明日作隶，早晨写楷，夜晚写草，不让篆之横平竖直、隶之蚕头燕尾、楷之一波三折、草之牵丝连带搞得头昏眼花、稀里糊涂才怪呢。

其三，不辨风格，择帖无方。有的同学倒是没有贪多求全，而是专攻一二体。可是又犯了同临风格各异的一体多帖的错误。譬如临唐楷，一边临着欧阳询的《九成宫醴泉铭》，一边又临着颜真卿的《勤礼碑》，弄得欧意不纯，颜法不正；欧中出颜，颜里含欧；非欧非颜，张冠李戴，很不是滋味。

无论哪一门艺术都有风格流派之分。京剧里，同为名旦的梅兰芳、程

唐·孙过庭《书谱》

砚秋、尚小云和荀慧生，就各有各的演技和唱法，混同不得的。书法亦然。
还以欧、颜楷书相较：欧字相背内擫，内紧外松；颜字相向外拓，内松外
紧；欧字平正窄长，欹侧有致，颜字正方右翘，以拙出奇；欧字匀称稳健，
粗细相当；颜字顿挫分明，横细竖粗；欧字方起圆结，隶意犹存；颜字易方
为圆，篆意可见……反差如此之大，同时临习，笔法混淆、结法紊乱就在所
难免了。这只是一个例子，类似的情况还很多，后果是相同的。如何将诸多
碑帖分门别类、识同辨异？下面两段清人书论或许对大家有所启发。李瑞清
说："书学分帖学、碑学两大派……帖学为南派，碑学为北派。何谓帖学？
简札之类是也。何谓碑学？摩崖碑铭是也。"（李瑞清《玉梅盦书断》）周
星莲说："吾谓晋书如仙，唐书如圣，宋书如豪杰。学者从此分门别户，落
笔时方有宗旨。"（周星莲《临池管见》）只要我们按照这样的思路认真分
析研究，比较判别，择帖是能得当的。

三、忌拘泥呆板

　　初学书法，肯定要进行相当一段时间凭文按本的临摹，且这种临摹必

须规行矩步，不掺己意才好。然而，合规应矩不等于拘泥呆板。拘泥呆板是艺术的大敌。如果初学者一开始就养成了泥于规模的习性，写字如土雕木塑，板定固窒，则对将来的发展是十分有害的。

既要入规应矩，又不能拘泥呆板，这是一对矛盾。怎样处理呢？我提几条建议。

第一，不要依赖格子写字。现在的文具店里，有印着米字格、田字格、回字格和口字格的专用习字纸。初学者买来用于临摹，省去了打格的麻烦，方便。有的格纸还装订成册，这又多出

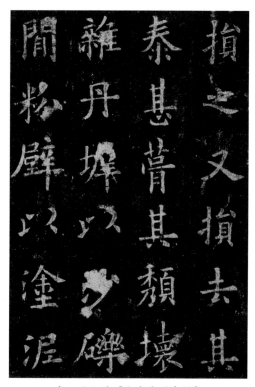

唐·欧阳询《九成宫醴泉铭》

一个易于保存的好处。近年还有人研制出带格的"水写纸"，以毛笔蘸清水在上面写字，湿着清晰可见，干了字又褪去。如此反复使用，既不浪费纸，又省了墨水。应该说，这都是些好办法，帮了许多学书者的忙。不过，这些办法对于那些写字尚无结构意识和行列排布能力的孩童是必要的，可以起到一种诱导和强化的作用。对于成人，则显得多余，甚至有害。

不少学员交来的作业，用的就是这种格纸，有的则用铅笔、圆珠笔自行画制。用格纸临摹，客观上的确规范了字形，约束了行列，临写得像了，卷面也整洁。但经年累月，久而久之，就养成了对格子的依赖和整齐划一的布局习惯，削弱了观察力、应变力和大局观，抑制了灵气与才情。一旦离开格子，就不知所措，下笔踌躇。所谓状如算子，满纸呆相，说的就是此类行列齐整、毫无生气的字幅。

第二，忠实于原作，少临选字。在初学阶段，为了强化笔法，加深记忆，攻克某个不易掌握的点画和某个难以处置的范字，采取集中时间重复临写某画某字的方法，是必要的，是有效的。只是，这种强化训练只能作为一

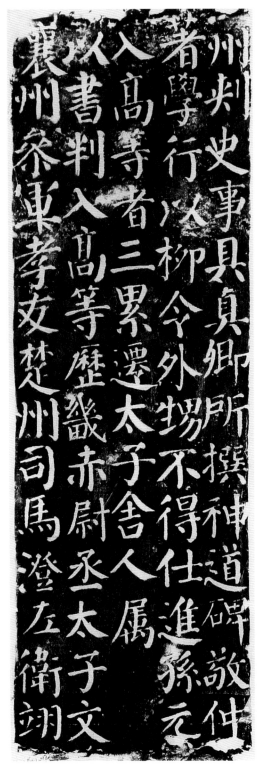

唐·颜真卿《勤礼碑》

种辅助手段，决不能代替对原碑原帖的通临。有的学员寄交的临字，不是对范本的通临或节临，而是从中选出若干字来，或一纸一字，重复临写，或一纸多字，择"优"临写。如果是偶尔为之，不成问题，如果是主要临习手段，则需要纠正过来。

一件书法佳作，它的妙处，不仅仅在单个字的精致和局部的美。犹如一个人，他的眼鼻口耳，分开看都无可挑剔，凑到一起却看着别扭，何故？组合搭配不当。清人朱和羹说："作书贵一气贯注，凡作一字，上下有承接，左右有呼应，打叠一片，方为尽善尽美。即此推之，数字，数行，数十行总在精神团结，神不外散。"（朱和羹《临池心解》）所以，我历来对不断出版行世的某家某帖的选字本不以为然，担心这种东西会引导学书者误入歧途。当然，没有单个字的精致和局部的美作为基本条件，书作的整体美也难以实现。问题是，学书者一旦全力贯注于古人点画之法，斤斤于一画一字，模之浓纤横斜

毫发必似，必然会忽略更为重要的字里行间的呼应关照和精神气韵，终成书工笔吏。

第三，勿看一画写一画，写一字蘸一笔墨。初事临摹，不谙笔法，不悉墨性，不识范字，临写起来，诚惶诚恐，谨小慎微。数笔连写，怕不像，墨蘸多了，怕洇渗。于是就且看且临，一笔一笔地凑，频频蘸墨，一字一字地摆。于是，写出来的字，点画间无照应，字与字不相干，笔笔墨猪一般黑。这是普通现象，几乎每个初学者都会经历的，不足为怪。需要注意的是，这个生涩的过程要尽可能缩短，这个诚惶诚恐的心态不能酿成惯态。

要想熟谙笔法，熟悉墨性，熟读范字，唯心不懈怠，笔不停辍，别无他法。宋高宗赵构贵为皇帝，尚能"五十年间，非大利害相妨，未始一日舍笔墨"（赵构《翰墨志》）。大书家米芾也是"一日不书，便觉思涩"（米芾《海岳名言》）。可见，笔墨技巧是个硬功夫，来不得半点虚伪的。最难的还是熟识范字，那不是光凭手不停挥就能办得到的。你不仅要将范本"置之几案，悬之座右，朝夕谛观"，更重要的是"当先思其人之梗概，及其人之喜、怒、哀、乐，并详考其作书之时与地，一一会于胸中，然后临摹"。（蒋骥《续书法论》）也就是说，对待所临范本，既要临，也要读，更要认真研究思考，领悟其精神实质。只有这样才能得之于心，应之于手，求得形神俱似。

另有一个不可忽视的现象。有的人临写之前，先用铅笔单勾出字形，然后用毛笔沿线运行。这样一来，字的结构是准确端丽了些，但有点僵硬，线条呆滞，毫无情趣。这是一个很不可取的法子，一旦成了习惯，无异于给自己弄一个紧箍咒戴着。

四、忌朝秦暮楚

初学者极易出现下述三种情况：对自己学书的发展前景存着疑问，举棋不定，犹犹豫豫；对自己的学习成效存着疑问，写写停停，断断续续；对所临碑帖是否合适自己存着疑问，见异思迁，换来换去。无论哪一种情况，皆因缺少"三心"，即决心、信心和恒心。这"三心"缺一不可，缺一则一事无成。

首先要解决决心问题。就拿书法培训中心的学员来说，你主意定了，学费交了，教材有了，帖也开始临了，俗话说"万事开头难"，你既然已经开了头，过了一个难关，何不趁势拿出"落子无悔大丈夫"的气概，抱着"剑已出鞘，唯有战斗"的果敢，朝着你设定的目标走去？歌德有一段话说："每个人都应该坚持他为自己开辟的道路，不被权威所吓倒，不受行时的观点所牵制，也不被时尚所迷惑。"（《歌德的格言和感想集》）世上无难事，只怕有心人。你若有了攀登高山的决心，就一定能找到通往山顶的途径。

其次要解决信心问题。有人说："自信是成功的第一秘诀。"还有人说："自信是承受大任的第一要件。"可见信心是何等的重要。书法初学者要想树立起信心，不妨从一件细小的事情做起：将自己临写的字，按临写的前后顺序编上号，积攒保存下来。过一段时间，拿出来进行比较，你就会发现，第一张与第五十张之间，差别是显而易见的。再过一段时间，你甚至会觉得第一张与第两百张，简直不是一人所为。那时，你喜出望外之后，还会有几分惊讶，遂信心激增，踌躇满志。可惜有的学员容易急躁，往往拿今天与昨天比。相近两件临字，变化微不足辨，不可能产生飞跃。看不到进展，于是丧失信心。如果你有了信心，再加上只管耕耘、不问收获的平常心，或许哪一天，不知不觉地你就成功了。

最后要解决恒心问题。决心好下，信心也不难树立，唯独恒心不那么简单。因为心里想、嘴上说，都容易，实实在在做起来，且一直做到底则很难。然而，难与易是相对的。临帖习字，再难也难不过赴汤蹈火、流血牺牲的程度。古人说："绳锯木断，水滴石穿。"今人说："恒心是达到目的的最近通道。"都是无数成功者的经验之谈。举个例子：甲乙两人，同时打井找水。至三米时，甲见井中沙土仍干燥，断定无水，另择井位，又至三米，依然如前，遂又挪位。如此反复五次，打井总深度达十五米，徒劳无功。而乙坚信第一个井位地底有水，从未放弃，深掘不止，至十五米处，终见水涌如注。甲无恒心，乙有毅力，用功相当，结果不一。这就好比两人同时临帖，三五年后，浅尝辄止的前者一事无成，一帖也写不像，仍然是个初学者。而持之以恒的后者则成了一事，将那个帖临得烂熟，俨然一名高手。所以，初学者千万不要做"瓜里挑瓜，挑得眼花"的傻事。

其实，决心、信心和恒心，都不是孤立的，要合在一起、存乎一心才生效。明代张居正概括得好："天下之事，虑之贵详，行之贵力，谋之于众，断之在独。"（张居正《陈六事疏》）此言用在临帖习字上，就是说，选帖之前要考虑周详，也可以征询他人意见，看自己学哪种书体、哪个流派、哪个帖的韵致格调与自己的意趣性情相吻合，一旦选定，就再不三心二意。"自得者所守不变，自信者所守不疑"。有了这个主见，又一以贯之研习下去，或许会失败十九次，但很可能第二十次就成功了。

五、忌学不致用

批阅一名学员的作业，最让我关注的并不是他究竟达到了什么水准，而是他的临字与习作之间形态是否近似，神质是否契合，因为这是初学者能否通过临摹有效地、尽快地入门上道的关键所在。

通常可以看到三类学员的作业。一类是作者有熟练的笔墨技巧，基本功扎实，善于抓住所临碑帖的外在特征和内里蕴藉，临什么像什么。同时，作者聪颖，特别注意将临帖的心得手感运用到习作中去，尽可能使习作与范本同调合度。第二类是作者具有一定的模仿力，临帖也基本相似。从点画线条看得出以往写字很多，有相当的驾驭笔墨的能力。但临摹归临摹，习作仍然是我行我素，按自己的习惯写着"自由体"，见不到所临碑帖的影子。临帖于他，似乎只为完成任务，寄交作业。还有一类，作者是真正的初学乍练，临摹得十分吃力，习作更觉生涩。但是，因为他根本没有写毛笔字的经验和积习，虽然稚拙，临字与习作却十分统一。

第一类作业，看到一份高兴一回。不只是为他的字赏心悦目，更主要的是为他学以致用的正确方法而欣慰。坚持运用这个方法，成功便是迟早的事。看第三类作业心情也不坏。让我想起毛泽东说过的一句话："一张白纸没有负担，好写最新最美的文字，好画最新最美的图画。"基础差不要紧，就像一张白纸，上面没有脏乱的痕迹，反倒是一个优势。只要方法得当，假以时日，最新最美的文字和图画就能出现。唯独看第二类作业，总免不了为作者担忧。临字有板有眼，习作也挥洒自如，但学不致用，学有何用？那一笔写得颇为顺手的"自由体"，越写越熟练，越熟练越自鸣得意，但越熟练

离法度越远，最终只会落得个孤芳自赏的地步。

临摹是学习书法的第一步，也是能否学好书法的前提。临摹的目的是什么？按古人的话说"一遍正其手脚"，首先要把组成汉字的各种点画基本写法练好；"二遍须学形势"，学会将点画结构成端丽的字态；"三遍须令似本"，要临写得与范本相似；"四遍加以遒润"，形似之后还须追求点画线条的劲健、丰润和精美；"五遍每加抽拔，使不生涩"，最终达到提按顿挫、转折振战的灵动自如。这五个阶段，实际上就是让临摹者渐入规矩。什么是规矩？古法即规矩，所临范本即规矩。

临摹能入规合矩而习作又出规越矩的同学，其根本原因还是认识上模糊。他或许觉得：我写了这么些年的字，墙报、板报、标语、广告，统统不在话下。在单位是一支笔，索字者也不少，耳边总是一片赞誉，难道还不足以说明我那个写法立得住吗？这个想法，多少有些道理。凭你的现有水平，办墙报板报、写标语广告是绰绰有余了，你仍然可以享受别人的赞誉。不过，你不是要研习书法艺术么？不是要登大雅之堂么？要知道，一般的写字是不能与书法艺术划等号的。试想，平时在饭店、歌厅手持话筒可着嗓门唱卡拉OK，就着乐曲手舞足蹈，同事朋友也会大声叫好起劲喝彩。换了正式的舞台你再试试？观众还不浑身起鸡皮疙瘩、忍无可忍、撵你下台？

清人梁巘说："吾等学书，若不循规矩，则潦草率意，便无长进。"又说："学书一字一笔须从古帖中来，否则无本。"（梁巘《承晋斋积闻录》）所以，初学者须有摹以为学的正确态度，忍痛割爱，舍得将多年的写字习惯忘掉，忘得越干净越好。实际上，你丢掉的只是不规范的用笔结字的习气，而对笔墨的操纵能力还在，仍比初与笔墨打交道的人有优势，损失了什么？

六、忌好异尚奇

艺术之美，与现实生活中的自然之美相比较，更具集中性、典型性、生动性、独创性、纯粹性和稳定性。艺术想象，是摆脱了联想的惯常进程，从现实生活所提供的材料中创造出实际不存在的"第二自然"来。艺术手法，包含着叙述、描写、虚构、渲染、夸张等等。上述的几个定义，是看《辞海》看来

的。一个"独创性"，一个"摆脱了联想的惯常进程"和"不存在的'第二自然'"，一个"虚构、渲染、夸张"，决定了艺术家必须具备有别于常人、脱得了常态的思维与行为方式。

既然艺术家需要好异尚奇的意识和标新立异的本领，为何又要"忌好异尚奇"呢？这里有个具体问题具体分析、对不同对象有不同要求的问题。

书法初学者，连书法创作的基本技能都不具备，更谈不上知识积累、艺术修养、感知生活的超强能力和创作实践的丰富经验等等。在与"凡夫俗子"无异的情形

晋·《爨宝子碑》

下，一定要做出悠然越俗的举动来，往往会弄巧成拙。就好比一对相声演员，本无马三立、侯宝林的大智大能，又非要逗人发笑不可，只好使出互相谩骂挖苦、或甘做孙子、甘当猪狗的自贬自损的招儿一样，是一定会令人生厌讨人嫌的。

有的学员大概觉得秦篆、汉隶、魏碑、"二王"、唐楷这些被千秋百代的学书人奉为圭臬的东西过于普及，司空见惯，为世人尽知，一窝蜂去临它学它没有出路，没有意思，也不过瘾。于是就在古人那里挑些奇的怪的，或独此一家"别无分店"的东西去模仿。比如那个隶不隶、篆不篆、楷不楷的《爨宝子碑》；那个隶也有、篆也有、楷也有的郑板桥行草；那个不像毛笔写的、倒像刷子刷的、将横画摞起来如柴火堆儿似的金农"漆书"；那些根本不受什么逆入藏锋之类笔法约束管制、连中锋行笔也无须讲究、动不动还可以无所顾忌地划拉出一条黄鼠狼尾巴似的比一个字甚至一行字还长得多的粗道来的竹木简书；那些古时民间无名氏的墓志碑铭、砖文瓦字……这些东西好还是不好？依我看，不仅好，而且精彩绝伦。但是，精彩绝伦也不能

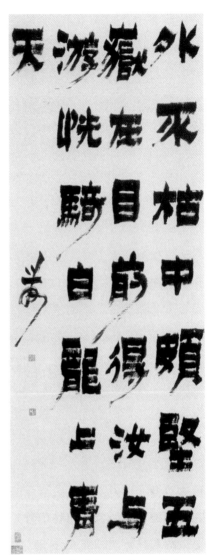

清·郑板桥《皓首归来种万松》轴　　清·金农《外不枯中颇坚》轴

学！尤其是初学者，欣赏欣赏可以，如何借鉴那也是后话，现在去临摹是不合适的。

　　如果将悠久的中国书法史当作一棵盘根错节、枝繁叶茂、花艳果硕的参天大树，那么，在灿若群星的书法家中，创制书体者是树根；开宗立派者是树干；别成蹊径者是树枝；而自创一格、卓荦不群者则分别是叶、是花、是果。叶固然葱郁，花固然娇艳，果固然丰硕，作为那"一片"，那"一朵"，那"一个"，它们聪颖超群，鲜艳夺目，但毕竟都在树之末梢，终要凋谢零落，

生命是再也不能延续了。相反，树根、树干和树枝却生命不息，年复一年总能生出新叶新花和新果来。在我看来，《爨宝子》"板桥体""金农书"和竹木简一类就是那娇花硕果，而李斯、钟繇、王羲之和颜真卿们则正是那树根、树干和树枝。没有根、干、枝的营养和承托，也就没有叶、花、果的美艳和成熟。《爨宝子》上接汉古，下开唐法；郑板桥融汇四体，自创新格；金冬心精研汉隶，独树一帜；竹木简前承秦篆，后起汉隶……没有哪个是无本之木，无源之水。因此，郑板桥、金冬心们博学多识、入妙通灵而后迥出流辈的创新精神的确可贵可学，他们的佳作妙墨亦可珍可赏，但直取其作品临之拟之是没有出路的。郑板桥、金冬心们将自己的艺术个

汉·居延汉简

性发挥到了极致。他们的作品犹如一项专利，一个特产，别人去模仿，去顶替，似乎有"侵权""盗版"的意味，世人是不乐意接受的。

同理，对卓尔不凡、冠绝今时的草书巨擘林散之、行书大师启功、隶书名家夏湘平和刘炳森以及体怪韵逸的高手刘云泉和朱关田们，也是模仿不得的。你模仿得再像，纵然逼真乱本，只要署着你的名字，也不会被国家级展览接纳的，不信试试。

七、忌重墨轻文

对初学者来说，这个题目看似提出得有些早，也有点大，其实不然。书法的初学者，未必就年龄小，学识少。拿中国书协书法培训中心来说，其学员遍及全国各地，甚至海外；年龄大的已逾古稀；学员中不乏高级干部、学术专家、美术教师、大学学生……因此，在刻苦临帖练功的同时，"文"的问题也应高度重视，文墨必须并重。

书法的"文"有多个指向，最重要的莫过于作品的文化品位。清人李瑞

清的理解是："学书尤贵多读书，读书多则下笔自雅。故自古以来学问家虽不善书而其书有书卷气。故书以气味为第一。不然但成手技，不足贵也。"（李瑞清《玉梅盦书断》）这段话很能说明问题：书家只有读书多，学力深厚，笔下才能生出"气味"。这个气味，其实就是性格、情调、韵致、意趣。性格越鲜明，情调越高雅，韵致越深醇，意趣越悠长，文化品位就越高。只有文质彬彬的书作才被世人推崇，为历史所重。

其次是书写的内容。诚然，作品里的文字不过是书家创作的素材，一如画家笔下的花与鸟、山和水。虽然我对书家专抄唐诗宋词、格言警句，只写福禄寿喜、龙虎凤鹅历来有看法，但我认为也大可不必件件都写自己的诗文。关键是，不论写什么文字，起码要懂它，要与它产生同感发生共鸣才能下笔。随便找一首诗，顺手挑几个字，不解其意，不明其理，甚至还有生字，就一挥而就，那是不会有好结果的。比如，郑板桥才大识宏，满腹经纶，饱经世态炎凉，仕途坎坷，以大度超然之气、谐不伤雅之笔写下"难得糊涂"聊以自嘲。而有的人本来就不甚清醒，不大明白，偏又附庸风雅，煞有介事地也写一张"难得糊涂"，置于座右，岂不越发糊涂！

还有一些平日容易忽视的问题，看上去不像上述两点重要，却最具体，最实际，每一个学书者都会遇到的。这些问题，我在批阅学员作业时屡见不鲜。如不解决，书写内容再好也白搭，文化品位更是无从谈起。

一是草法不当。"草圣最为难，龙蛇竞笔端"，《草诀百韵歌》第一句就这么说。正是这个《草诀百韵歌》，像"乘法口诀"一样用上口好记的五言句将汉字的草法规律作了一番概括总结，并且个个都是草书的范字。如能记牢写熟它，作草书就基本不会偏离法度了。可以断言，当今书家，十之八九不能将汉字个个都"草"得准确无误。因此，初学者切莫以为草书能够随意减省点画，任笔缠绕；也不要凭印象，想当然，轻率下笔，向壁虚造。否则，就会闹出乌焉成马的笑话来。实在拿不准了，该查字典就得查，没有出处是不行的。

二是繁简并用。如今上学识字，学的都是简化字，公共场所和正式出版物也一律用的是简化字。书法作品习惯了繁体，且繁体字的确多几分美感。故而学习书法的同时，又有个再识繁体字的任务。要将诸多繁体字全部认识记住，不是短期内可以办得到的，有个长期积累的过程。繁简并用的现象相

当普遍，许许多多书法家也偶有失手。避免繁简并用，唯一的办法还是查字典，查得多了，写熟了，也就记牢了。问题是要重视它，要么全繁，要么全简。繁简并用，既不伦不类，又错讹百出。

三是错字别字。写错字比繁简并用问题更严重。作品出现错别字，便是废纸。归纳起来，写错别字主要有三种类型。其一，对一些有繁体、异体的多义字的误用。举几个常见的例子：茶几的"几"写成几何的"幾"；皇后的"后"写成后代的"後"；搅和的"和"写成温和的"龢"；意思是我的"余"写成多余的"餘"；公里的"里"写成里外的"裏"；说话的"云"写成云彩的"雲"；书卷气的"卷"写成卷铺盖的"捲"；昆虫的"昆"写成昆仑山的"崐"；头发的"髪"写成发火的"發"；不相干的"干"写成干湿的"乾"……其二，错写繁体字。譬如，简化的"阔"字已经将繁体"闊"字的三点水集中安放在门里了，有人却在门里门外各放三点水。又如简化的"忧"字，心在左边，繁写的"憂"字，心在中间，有人却在"憂"的左边再加一个竖心，弄成了二心……其三，画蛇添足。最常见的大概就是写"华""神"之类最后一画为长竖的字。本来不多不少点画齐全，有人却偏要在末竖的右下方来上一点，纯属赘疣。实不相瞒，我曾在某作品集上见到一位曾经多次担任全国书展评审委员的名家书作，短短一二十个字，居然有三个字的长竖边长着这样的"赘疣"，十分扎眼。真是不可思议，这多少有点大方贻笑"小方"的味道。

作品的文化品位和书家的诗文功夫，那是需要毕生穷修的。草法不当，繁简并用，错字别字，诸如此类的"硬伤"，则应该尽早引起警觉，严加防范，避免在自己的作品中出现。否则，哪怕你笔精墨妙，凌跞前人，有那么一两处"硬伤"，这作品就不名一文。全国书展的评审中，带"伤"的好字被淘汰，届届都有一大批。尤其是对获奖的作品，无论字写得多与少，评委们是要逐字逐句地审查的。

八、忌急功近利

近二十年的中国书法热，可谓史无前例。染翰学书的，从尚未入校的孩童，到退休赋闲的老人，年龄跨度之大，人数之多，没有哪一门艺术可以相

提并论。究其原因，首先是书法历史悠久，堪称国粹，符合中国人世代相传的审美习惯，为人喜闻乐见。其次是国家改革开放，社会进步昌明，人民物质生活得到改善之后，有了精神生活的更大需求。三是书法比之工作，如同休闲，比之娱乐，又是一门学问，繁忙中得休闲，娱乐中长学问，实在是一个好处多、益处大的行当。四是较之其他艺术门类，书法创作的工具简单，素材简单，过程简单，最易上手，是独一无二的人人可为的大众性艺术。五是古代无法相比的出版、信息业的高度发展，尤其是新闻传播起到了巨大的推波助澜作用。

书法能有如今的热度，新闻媒体的功劳不容抹煞，但也有它一定的负面影响。曾几何时，某些媒体纷纷推出书法神童、翰墨奇才、工人书法家、农民书法家和士兵书法家；频频报道某某写下世界最大的大字，最长的长卷，破了吉尼斯世界纪录；屡屡宣传左手书、双管书、多管书、胡须书、脚书、沙书、反书、倒书和边唱边书是如何如何地了得。最近，又找出了一个手拿勺子舀些带色的液体"写"字的"勺书家"来，请到屏幕上当场表演，向全国现场直播，引来不少人称奇叫绝。

有了连续不断、具体丰富的宣传炒作，书法在许多人眼里，就成了一个什么人都玩得、怎么玩都可以的玩艺儿。于是就跃跃欲试。你三四岁的幼儿会写几个毛笔字就成了"神童"，刚当几天兵的毛头小伙子能成为"书法家"，我几十岁还写不过么？你写一个舞台台面大的字，写一张用直升飞机吊起来看的字就名声大振，我要是写一个足球场大的字或干脆到天安门广场写它一个字，那谁还能比得上？你抄一部《三国演义》就破了长卷的记录，我再多花点时间把《水浒传》抄出来，不比你长得多？你山羊胡、脚丫子能写，我胳膊肘、膝盖骨也能写；你抓一把沙子写，我弄一堆石灰、水泥写；你边唱边写，我且跳且写；你拿勺子写，我用茶壶、酒瓶写……于是，学书者越来越多，趋之若鹜。于是，学了一阵子似乎觉得并无想象中那么简单那么热闹，就心浮气躁，就耐不住寂寞，就想方设法去施展"字外功"。有的不再挥汗呵冻穷研苦练了，而是率尔应酬，薄利多销，总想着善笔得富的好事。有的缺乏自知之明，高自标许，热衷于一本一本接着出集子，一个一个接着办展览，一篇一篇托人作文章，扬名心切。有的见展厅里大字巨幅抢眼夺目，就往大里写；见小字书札讨人喜欢，遂往小里写；见残纸散简古

拙奇特，又往拙里写……随波逐浪，见风使舵。

凡此种种，不一而足。抱着这样的学书目的和态度，到头来，或许唬住了一些外行，弄到几个小钱；或许钻着了一个空子，挤进书法协会；或许找到了几笔赞助，搞出一点"名堂"……但充其量枉得一时虚名廉誉，昙花一现，作品却终因工亏翰墨，透着一股子市井尘俗气，毫无价值。

学书者切不可被那些标奇炫巧、花里胡哨的现象所迷惑。"书法家"的头衔，不像博士、教授那样有国家学术权威机构严格评定，郑重授予，不过是对写字人的一个尊称甚至一个泛称罢了。小孩写字，就称之为"少年书法家"，老人写字，就叫做"老年书法家"……如此而已。你见过哪个被媒体封为"书法神童"的终成大器？右手残疾，用左手写，双手残疾，用脚写，这种酷爱书法、自强不息的精神可敬可佩，理应得到人们的嘉许。但拥有健全的一双手，偏要用身体的别的什么部位去写，不说是故弄玄虚、哗众取宠，至少也是扬短避长、舍近求远的愚蠢自虐行为。至于采用何种工具、材料和方式，写多大多长，如何表演，那是人家的自由。有人爱看，也算是有它生存的土壤，有它的社会效应。现在有非常时髦非常"前卫"的"行为艺术"一说，把它划归到"行为艺术"的范畴，倒也说得过去。如果觉得抬举了它，还有一个历来就有的"杂耍"行当也可以容纳，怎么也会有个归属的。

看似简单的书法，实则最难成就。世上哪个职业比书法修炼的过程更长？歌难唱，舞难跳，球难打，戏难演，但歌星、舞星、球星、影星，有几个不是青春年少？汽车难开，经十天半月的训练，能够上路；外语难学，有一年半载的强化，可以出国；就连书法的同胞艺术——绘画，经四五年的科班深造，都不会差到哪里去。而书法，没有至少十数年的潜心求索，怕是门也摸不着的，除非天资特富，悟性奇高。

这样说来，学书者也大可不必望而却步。清人周星莲说："字学，以用敬为第一义。凡遇笔砚，辄起矜庄，则精神自然振作，落笔便有主宰，何患书道不成。"（周星莲《临池管见》）只要我们对书法真心喜爱，不是借以图名图利，那么研习的过程越长，从中得到的快乐就越多，修养就越有效。实际上，这才是学书者可图的最大利益。

无论从事哪个职业，毕竟有退休的一天。无论一个人知识多渊博，本领多么高强，终究会到有心无力的时候。唯独书法家，年事愈高，书法愈精

妙。如果把书法当作一个职业，可以说，世上恐怕没有哪类人比书法家的从业寿命更长了。钟繇作小楷《贺捷表》年近古稀，须知汉时的古稀之年实是难得的高龄。欧阳询七十五岁作法度森严、神清气爽的《九成宫醴泉铭》，这需要何等旺盛心力。文徵明活到八十九岁，恰在仙逝之年写下小楷《苏轼赤壁赋帖跋》，严谨精练，无一字苟且。曾与吾辈同处过一些岁月的已故书家孙墨佛、萧劳、林散之、沙孟海，个个年逾九旬，有的是百岁寿星，皆生命不息，挥毫未止。这些例子，都应了孙过庭《书谱》中的一句话："初谓未及，中则过之，后乃通会。通会之际，人书俱老。"

行文至此，或许学书者又平添了几分志趣与信心吧，但愿如此。只要不怀急功近利之心，学书是其乐无穷的。

第四讲　"字古式新"与文心艺质

　　"字古式新"是我对当代书法发展的一个设虑，也是我个人的创作理念。什么是"字古式新"？为什么要"字古式新"？如何实现"字古式新"？以下是我的初步思考。

一、字古

　　之所以写字要"古"，是因为古人比今人写得好。无论是写字技巧、法度还是内涵、气韵，古人都高于今人，这是客观的历史事实。如此持论，理由很多，主要有三：

　　1. 古人的笔墨底功远胜于今人。因古今文人生活、工作和人际交往方式的不同，造成思维、行为和书写方式的巨大差异。古代文人自发蒙始就用毛笔写字，这叫"幼功""童子功"；他们一辈子不间断用毛笔写字，这叫"毕生穷修之功"。米芾说："一日不书，便觉思涩。想古人未尝片时废书也。"仅做功这一点，今人就难及古人十之一二，而能"幼功""深功"如前贤者，时人几乎不复存在。

　　2. 古代"静"而"慢"，现代"动"而"快"。古代生活环境相对清静，生活内容相对简素，生活节奏相对缓慢。古代没有电，便没有由电而衍生出的电器，交通不便，联络不便，少诱惑，少奔走，人不着急，心不浮躁。在简、静、慢的时空里，古代文人安常处顺、气静心沉，于是读书细致、思想深刻、书写从容。所有这些，都是乘飞机、高铁和用电脑、手机的高速度、快节奏的当代人根本做不到的。

元·赵孟頫《湖州妙严寺记》

3. 古代以字取人。"字是人的第二张脸"，这几乎成为古代社会达成共识的判定一个人天资聪愚、智商高低、用功勤懒、能力大小的重要依据，"字如其人""书为心画"之谓似为一定之论。结字端匀、点画精致者被视为勤于用功、严守规范；字态欹侧、笔致灵逸者被看作心灵手巧、矜奇立异；体势开张、线条劲健者被判定心宽胆大、果敢潇洒；运笔轻缓、书风内敛者被估测性情温和、行事谨慎……在这种不成文的选人用人标准面前，古代文人、士人对书法的重视是出于内心、高度自觉的。而此种情状，早已不合时宜。

在"以字取人"的古代，文人、士人出于内心、高度自觉地重视书法，

气静心沉地做着笔墨"幼功"和"毕生穷修之功"，接力创作出篆、隶、草、楷、行五种书体及其纷繁流派和万千风格。以实用为首要功能的古代书法，盛况频仍，高峰林立，名家辈出，经典纷呈，不断登峰造极，将中华民族独有的文字书写艺术发展到后世无法企及、难以超越的高度，其演化空间和发展前路已极其有限。书法走过三千多年辉煌历程后，其实用功能渐被硬笔、打字机、电脑、手机等现代科技所取代，书法的生存意义和价值转而变作纯粹的审美。书法文化身份和社会功能的历史性巨变，必然带来书写动机、创作理念和呈现方式的诸多转变，这是当下书法从事者需要正视并适应的。

　　虽然书法的身份和功能有变，但数千年冶铸而成的国粹，其用毛笔写

明·董其昌临颜真卿《大唐中兴颂》

汉字的特性没变，国人历久成习的书法审美依赖和标准也不可能说变就变。因此，我把"字古"认定为当下书法发展和我个人书法创作的前提和要素。宋人周行己有一段话："近世士人多学今书，不学古书，务取媚好，气格全弱……然而以古并之，便觉不及；岂古人心法不传，而规模形似不足以得其妙乎？"这让我联想到时下，但凡一个展览，总有相当一部分作品，看上去很漂亮，找不出什么毛病，或似某古人，或似某时贤，唯独"无我"，遮住作者姓名则难知何人所为，被称之为"展览体"。其共同特点：面目雷同，形式相近，同胞共气，随波漂流。这就是典型的"学今人"而"取媚好"，是因"古人心法不传"才使得虽"规模形似"但"不足以得其妙"。

二、式新

今人字写不过古人是不争的事实，但我们不能因此而认定书法发展就必定停滞甚至倒退。我提出"字古式新"的主张，是基于书法已从古时文人书斋走进当代艺术殿堂的现实，同时也是根据"三分长相、七分打扮，照样十分好看"的道理。我之所以心下确认今人字写不过古人，却依然十分乐观地展望书法艺术的发展美景，甚至有"草书盛世可望由今人创造"和"中华民族复兴之日，就是书法盛世再造之时"的推论，主要理由也有三点：

张旭光草书作品

1. 一个时代做一个时代的事。很多人总爱纵向比较古今书法的谁高谁低、孰优孰劣，我不以为然。我认为纵向比较不公平，古今没有可比性。商朝刻写甲骨文，周代盛行金文，秦代通用小篆，汉代普及隶书，南北朝大兴魏碑，唐代楷书至极则……每个时代做了本时代想做、能做、该做且做成了的事情，都为书法发展建立了独特的极功，怎么可以做谁高谁低、孰优孰劣之较比？所以，我在某次论坛中曾作比喻：如果将三千多年书法史比作一届延亘的奥运会，则秦代为篆书冠军，汉代为隶书冠军，唐代为楷书冠军，晋、唐、宋并列行草书冠军。当代尚未创造出什么字体，成为纯粹艺术的书法也才区区几十年，故任何一种书体也比不上这些"单项冠军"。但当代却做了一件历朝历代都没有做过的事：将书法史上出现的所有书体及其任一流派、风格悉数拿来，古为今用，作为当代书法艺术创作的素材和格范，熔冶嫁接，百花齐放。所以我又说"当代书法是全能冠军"。

2. 任何事物都不会以一个固定姿态永远存在。辩证唯物主义认为，运动是物质的固有性质和存在方式，世间没有一成不变的事物。以汉字形态的演化为例：大篆为随形，小篆为长形，隶书为扁形，楷书为方形，行草书复归随形。汉字书法形态之多变，完全印证了事物发展的这一铁律。赵孟頫

曾来德草书作品

说"结字因时相传，用笔千古不易"，其实也只说对一半。他没有想到后世毛笔写字成为一门纯艺术，书家不仅要在书斋坐着写小字，还要在大庭广众之下站着、蹲着、躬身写大字，甚至要边写边撤步倒行作巨幅，这个"千古不易"的用笔之法自然而然就改变了。端坐写小字所形成的"五指执笔法""令笔心常在点画中行"等代代相传的古法，已经不能完全满足当代书法创作之需了。随着"小字小幅向大幅巨制转变、指腕运动向肩肘运动乃至全身运动转变、几案展读向厅堂挂览转变、功能性书写向艺术性创造转变、识文断字向抒情表意转变"，前贤书写成法也必定因之大变。

3. 古人把字写绝了，但并没有把事（式）做绝。历代流传至今的经典碑帖，是我们溯流追源、继承传统的瑰宝和依恃。但由于古代书法的社会功用所限，古人并无搞创作、办展览的主观意识和活动实践，也鲜有写榜书、作巨幅的客观需要和创作经验。我们所临摹追鉴的前贤墨迹，多是信札、笔记、文稿、奏章、碑志、经书、账册、药方之类小字小幅。偶有摩崖石刻和匾额楹联，也多是在书斋

伏案所为，由工匠放大镌勒而成。只是到了明代，才开始有写中堂、条幅挂墙悬观的风气。因此，古人书法更多的是彰显自然书写性和文人书卷气，而极少在章法形式、空间分割、色调材质、视觉效果诸方面着意考量。相反，当代书法多置于展览馆、公共空间和私宅民居供人欣赏，故书法家提笔作书即有创作意识，既要谋划纸内的黑白对比、疏密交互和字间的呼应关照、节奏变化，又要设想纸外的美饰与装置。所有这些都表明，古代文人因功深文望、心静思远，故"动墨横锦、摇笔散珠"，写字十分好看；当代书家则植根传统，取法多元，加之巧用工具材料和装饰美化，故"三分长相、七分打扮"，作品同样十分好看。

纵览整个中国书法史，每一种书体都有其鼎盛时期和巅峰人物，今人若想在书法本体上超越前贤，一如要超越唐诗、宋词、元曲一样不大可能。但是，俗话说"天无绝人之路""车到山前必有路"。我们可以韵不及晋、法不及唐、意不及宋、态不及元明清，甚至书写技巧只得古贤三五分，但当代书法拥有前代难以想象的诸多优势：不断发现的历代书法遗迹可资研究、借鉴，令当代书家眼界开阔、思绪云骞；进入艺术时代的书法，各种书体、不同流派既可同行并进，又能融合嫁接，演化空间巨大；现代科技为书法提供了学习、创作和呈现方式的无限可能；将书法同置于绘画、雕塑、建筑、设计等视觉艺术的观照之中，引来前所未有的全民关注；有关书法的学术研究、教育培训、创作展示、社会应用和出版传媒等全面繁荣，使得书法艺术进入一个全盛时期……这些优势，足以弥补当代书家较之前人的种种短缺，并助推今人做出前人尚未想到或尚未实现的当代贡献。

以书法作品集中展示、征稿比赛评优授奖为主要活动方式的当代书法，一要适衬艺术殿堂的宏敞荣辉；二要经受大展大赛的严苛评审；三因现代艺术、西方艺术和姊妹艺术的深度影响；四是一批有志于寻求当代书法独有形象与精神的书家苦心孤诣地摸索及其拥趸者、追随者的蜂拥效仿……便催生出令人目不暇接的作品样式。这些异于前代的书法表现新法，有的是对传统形式的拓绪；有的是对姊妹艺术的鉴采；有的是新型工具材料的发轫；有的是当代书家艺术新思维的创获……总之，"式"的多样与新异，已经成为当代书法的特有景象和绚丽风光。可以预想，后世看今人书法，将会获取"尚式"的突出印象，并以此区别于历代书法。今人在书法作品的内、外形式经

营和美化方面，正创造着书史上的别样高峰，是这个时代书法的一大属性，是这个时代书法人的一大崇尚，是当代书法成为纯粹艺术的一大特征，当然也是当代书家对书法发展的独特贡献。

三、文心

字，写不过古人；式，大有文章可做。于是，"字古式新"作为当代书法发展的切入点和突破口，也就有了理由，有了可能。怎样才能"字古"？如何获得"式新"？简而言之便是要具备"文心"，养出"艺质"。清人刘熙载《艺概》有一段话："凡论书气，以士气为上。若妇气、兵气、村气、市气、匠气、腐气、伧气、俳气、江湖气、门客气、酒肉气、蔬笋气，皆士之弃也。"书品雅俗、高下之评判，被刘熙载一语切中要害。所谓"士气"，并非"士兵之气"，而是"士人之气"。古代士人即指读书人，是文人知识分子的统称，那么，"士气"亦即"文气"。古代士人政治上尊王，学术上循道，参与国家治理，创造先进文化，属中华文明的精英群体。遭"士气之弃"的诸多"书气"，在今天皆可归于平俗、庸俗、低俗、媚俗、恶俗之中，而这些程度不同的"俗"，归根结底就是缺文不雅。黄庭坚最是嫉俗，他说："士大夫处世可以百为，唯不可俗，俗便不可医也。"坦率地说，我也十分鄙夷俗人俗字，甚至有"俗是书者的癌症"之说。

我曾横向比较过中国十余个艺术大类——电影、电视、戏剧、曲艺、音乐、舞蹈、美术、摄影、杂技、民间文艺和书法等。虽然现在创办了诸多艺术专业，在这些学府和机构中有过浸淫的艺者都可视之为读书人或曰文人，但从古至今，又有多少歌王、舞头、戏精、画师是读书人？尤其是捏泥人、扎风筝、剪纸、铁画等民间艺人，他们令人叹为观止的精湛技艺，多是受父辈和师傅口传手授而得。反观古今书法家，凡能留名传世者，非政治家、军事家即文学家、宗教领袖，上至皇帝，下至胥吏，几乎无一例外，都是读书人或曰文人。可以说，许多艺术门类的从事者，可以是文人也可以是非文人，唯独书法家，非文人则不可胜任！何故？还是黄庭坚说得好："学书要须胸中有道义，又广之以圣哲之学，书乃可贵。若其灵府无程，政使笔墨不减元常、逸少，只是俗人耳。"他又以苏东坡书法为例，谓之："学问文章

之气郁郁芊芊，发于笔墨之间，所以他人终莫能及尔。"

在一次主题为"现状与理想"的书法学术论坛上，我曾将当下书法创作中的种种乱象和流弊，归结于普遍存在的"不谙文句、不解文意、不识文字、不具文心"的书写。通观当代书坛，凡不谙文句，看一字写一字、机械誊抄、拼凑成篇者；凡不解文意，无论文辞是喜是怒、孰哀孰乐，皆习惯性运笔结字者；凡不识文字，尤其作篆书、草书不懂篆法、草法，靠查字或想当然勉为其难者；凡不具文心，或写"龙"画龙头、写"虎"出虎尾，或照搬经典、摹拟时贤，或装神弄鬼、故作玄虚者……莫不因于俗。因此，要成为书法家，首先要努力成为一个文人，具有文心。只有"胸中有道义""广以圣哲之学"，才可能有"学问文章之气"通过笔墨"郁郁芊芊"生发出来。"腹有诗书气自华"如是，"读书破万卷，下笔如有神"亦如是。否则，纵然临钟繇《宣示表》一千遍、摹王羲之《兰亭序》几十年，虽"笔墨不减元常、逸少"，终究"只是俗人耳"。

四、艺质

字要古，就要植根传统，学习前人的文人表达。式要新，又要与时俱进，掌握当代的艺术表达。书法要走进美术馆，与绘画、雕塑、摄影相媲美，满足人们的多元审美需求和现代审美取向，就要求当代书法家不仅仅是文人，还应该是艺术家。要遵循艺术创作规律，培养艺术创作思维，强化艺术创作意识，掌握艺术创作方法，提高艺术创作能力，亦即艺文兼修以具文心艺质。

"艺质"，是我相对于"文心"，将艺术素质、艺术气质和艺术品质进行的缩写。我理解的"艺质"，就是一个人的艺术认识、感受、鉴赏和创作诸方面的综合素养和能力。"艺质"的有无与高低，与先天、后天皆有关。有的人天生好嗓子、好乐感，是唱歌唱戏的苗子；有的人天生好形象、好身材，是做演员、当舞者的苗子；有的人天生敏感于形色、模仿能力强，是搞美术、搞书法的苗子……但"艺质"还具有可塑性，更有赖于后天培养，它是生活经历、社会实践、知识积累、科学训练和思想观念等诸多因素的综合体现。科学求真，道德求善，艺术求美，看上去美置于真、善之后。其实，

真、善即大美，真正的美是含真含善的。当代书坛的最大不足就是美育和"艺质"的缺失和薄弱。

在当代书法家精英群体中，有一个非常突出的现象，那就是相当一部分书家来自于艺术院校，他们原本学美术、学影视、学戏曲、学设计、学建筑、学动漫，由于某种原因，转而倾心书法、钟情笔墨，并日进不衰、卓有成效。究其缘故，正是因为他们受到了良好的美育，系统地学习了关于平面、立体、空间三大领域的艺术造型基本知识，对书法艺术中诸如节奏、结构、组合、韵律、章法等要素了然于心。实际上，他们是在"艺质"的修炼和养成上打下了扎实的基础，故而比众多书法自学者方向更为明确，方法更为得当，收效更为迅速。我是众多书法自学者之一，只是我较早就思考过当代书家"文心艺质"双修并进的问题。早在2005年，我在一部十人书法联展的作品集中提炼过一则创作感言："打开电视，浏览世界；翻阅典籍，涉猎百科；俯首书斋，思连古今；置身床榻，心游乾坤。"我就是用这样的生活方式和态度，试图弥补自己先天、后天都严重不足的美育短板，以增强"文心艺质"。

我坚信，"字古式新"是当代书法的发展途径，要实现"字古式新"，就必须兼具"文心艺质"。个体书家如此，整个书坛亦如此。

附录：关于"字古式新"与文心艺质的散论

中国书法的艺术属性和艺术身份，其实早就有了定论。中国文联下设的众多艺术家协会，其中就有中国书法家协会，这是从国家体制层面对书法属于中国文学艺术界一个门类的权威认定。虽然中国人现在很少用毛笔书写，但长期形成的对书法的审美习惯是根深蒂固的。这种民族习惯和情感，注定会挽留书法的延续和发展。怎么挽留？那就是让它转变身份，实用功能减弱了，就努力挖掘它的艺术功能，使它完全转化为一门艺术。

从中外古今诸多文化名人的论述中可以找到大量依据，证明书法早在汉代就有人视之为艺术。但是不能否认一个事实，直至今天，仍有很多人，包括决定政策的人们，都认为书法不是艺术。比如，中国艺术节的前十届竟然没有书法，到第十一届才举办了第一次书法篆刻优秀作品展。这是国家文

化管理最高机构对书法在认知上的重大转变。习近平总书记在几年前的文艺座谈会上的讲话提到的中国的国粹有京剧、中国画、书法。我们要把中国文化、中国艺术推向世界，综合考量，书法是最好的切入点和突破口，因为越是中国的，越是民族的，才越是世界的。

书写与书法不能划等号。现在人人读书，故人人写字，如果说书写就是书法，岂不是人人都是书法家？所以，毫无疑问，书写不等于书法。因此，当代书法界有相当一部分人能否称之为书法家，是要打问号的。这一部分人往往写出一个样式、一种习惯，就几十年如一日重复书写，千篇一律，没有变化意识，没有创作意识，也没有探索意识，不断重复自己，停留在一般的书写层面。所以，我有过"不因袭古人，不尾随时贤，不重复自己"的提法，只有这样，才能保证书法的原创性。

我还曾多次论及"字古式新与文心艺质"的话题，认为字要古，要有出处、有传承；式要新，有时代风尚，填古代空白。几千年来，没有文化的人不能成为书法家，几乎没有例外，所以要成为一名真正的书法家，必先成为文人、具备"文心"。书法发展到成为一门独立的艺术后，只强调文心尤嫌不够，还要磨砺"艺质"。当代书法家要实施"文心"和"艺质"的双重修炼，要兼顾"书卷气"和"艺术性"的共同呈现。

早在2006年，我首次提出"当代书法尚式"的判断。作为艺术的书法，现在更多地展示、呈现于美术馆、博物馆等公共空间，供世人品评、鉴赏，这就决定了书法创作必须考虑它的形象塑造，使得当代书法家不得不在书法作品的内外形式构成和美饰方面做足功课、练就功夫。久久为功，当代留下的大量的内优外美的书法佳作，必定给后世研究者留下深刻印象，这个时代的书法较之古代书法，最大的不同、最突出的特征就是"尚式"。

我认为形式也是内容，形式也是文化。很多书法作者，为了追求形式，惯用色彩，好拼贴，把纸做旧、做残，喜画线打格，一幅作品上拼凑多种书体……这些固然都属于形式范畴，但热衷于此，太过肤浅。书法艺术的形式，最重要的是内形式，即笔墨、字态、组合、布局、造势的书法本体形式。笔墨表现和性情表达才是书法艺术的核心价值。所以，书法内形式内涵深邃，书法外形式也同样外延广阔，需要书法家以渊博知识、丰富经历和敏锐视角去发现、去开掘、去创造。

十年前我提出"当代书法尚式"和"草书盛世可望由今人创造"，至今未曾改变初衷。我们所处的这个时代是需要、也必定筑建一个书法高峰的。古代书法是站在实用立场看待文字演进，当代书法则是站在艺术立场面对各种文字类型。每个时代都有其独有优势，把握住、利用好，便可能创造迥异于前代的奇迹。虽然在诸多方面难以企及、无法超越前贤，但当代书法在创作意识、形式构成和工具材料、科技成果应用等方面，都大大优于古代。整个书坛共同努力，一个时代持续努力，长久地集体运作协作、摸索和创造，就一定会取得成果，这个成果就是高峰耸立、盛世达成。

第五讲　临摹要像　创作要放

　　众所周知，临摹历代书法经典碑帖是步入书法艺术殿堂的不二门径。我还认为，临摹还应该贯穿于书法家的整个书法生涯。书法家之临摹，好比手机之充电，手机没电不能开启，书家不临摹下笔无由；手机少电之使用，随时有停机之虞，书家久疏临摹一味创作，则必定黔驴技穷。

　　临摹有诸多方式，如描红、仿影、对临、背临、节临、选临、通临、意临……采用何种临摹方式，要因人而异、因时而异、因事而异，大可不必一律。除了已然功成名就的书法家，可以根据自身需要，用意临的方式攫取前贤某种技法和意趣之外，绝大多数学书者都应努力去做"逼真乱本"的临摹功夫。我学书数十年，有一个切身体会：临摹要像，创作要放。

　　所谓临摹要像，即点画形态要像，字形结构要像，字间顾盼要像，行列排布要像，整体布局要像，精神气态要像，总之谓形神肖似、可以乱真。长期做这种"到位"训练，才能累积经验、叠加记忆、形成习惯，真正获取所临碑帖之笔法、结法、墨法、章法等书法的"基本法"，才能变古法为己法。只有像才得法，不像则不得法。不断地像，持久地像，经年累月，久久为功，先贤之法便逐渐取代了个人旧习，临摹才真正生效。初临者要忠实于范本范字，即便自以为不美之字，也切莫自作主张、任意修正，或许那恰是谐妙之笔，只是你当下尚不理解而已；即便见范字有明显正斜、松紧、粗细、大小之反差，也千万别擅作调整而令其整齐划一，那是长期阅览印刷体读物形成的痼习带来的审美误判；临摹不要依赖打格、画线、折纸留痕以求整齐排列，否则，长期做状如算子、墨色全黑的格式化书写，文人自然书写所形成的书卷气将荡然无存；尚不成熟的书家，尤其是初学者，不适宜采用意临方式，如若不然，

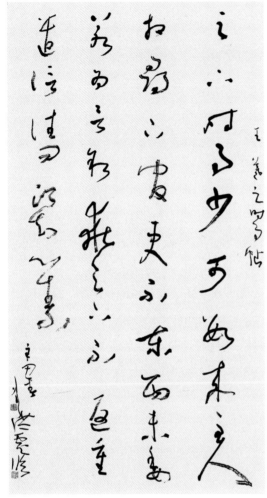

刘洪彪草书临摹作品

你的临写无非是以一己之意抄范本之文，依然延续着个人的书写积习，进益甚微；初学者意临，对严谨、精微的治学态度和作风养成极为不利；只有极少数有扎实功底、有艺术主见、有审美追求、有变通能力的书家，才能在意临中得到为我所用的好处。

所谓创作要放，是指放松、放怀、放胆地进行书法创作。一个书家的早期创作，只需将临摹所得之技巧、法度轻松率意地植入自然书写之中，而不必刻意地表现，更不要一味地炫技。这个阶段，最易出现勉为其难、装模作样、鼓努为力和畏首畏尾、谨小慎微的书写心态和情形，往往写出或呆板、僵硬，或粗蛮、拙俗，或散乱、游离的篇章。这是任何一位书法家都会经历的过程，既不要担心，也不必苦恼，一切都将在"放"的意识下，在经验丰富、认识深入之后逐步得以改善。处于成熟期的书家才真正懂得取舍、知道整合、能够嫁接。唯其如此，才是真正意义上的创作，才可能进入寻求个性语言、建立个人风格、塑造个体形象的层级。无论处于哪个阶段、哪个层级，放松和放怀都是书写的基本要求，一切拘谨、矜持、紧张、迟疑、做作，皆为书者之忌。唯书法艺术家的创作，于放松、放怀之外，还要放胆。没有胆识、胆魄和胆量，不可能有开先例、开先河的念想、欲望和激情，也就不会有创作、创造、创新的举动和建树。当然，放，不等于放纵、放肆和放荡。凡不得法、

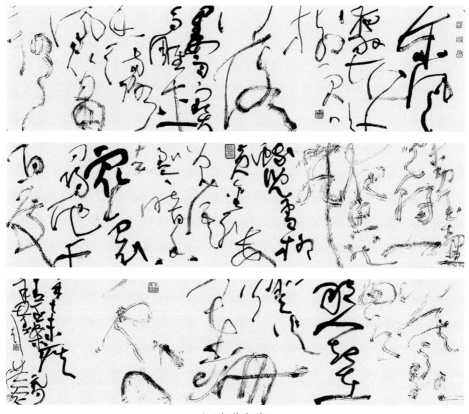

刘洪彪草书作品

不合理、不适度的放，除书写者或许可得一时之快，并无价值和意义。在法度、技巧和情理之外的任何书写，即使彻底放松、格外放怀、特别放胆，那也无异于胡涂乱抹，搞不好，还有可能发展至胡作非为。这样的放胆，要么是无知者无畏，要么是有知者忽悠。

临摹是继承传统、亲近先贤、获取成法的方法和途径。书法的传统深远而厚重，古代书法高峰林立、圣贤辈出。因此，临摹就不只是初学之事，不只是阶段性任务，而是一个书法家开采富矿、攫取资源的毕生工程。学然后知不足、活到老学到老、艺无止境……都是这个道理。只有涉猎广、探究深，才可能觅得真知实谛而登高致远。

创作是当代书法家必须面对的现实，必须思考的课题，必须强化的意识。古代书法因其实用是为主要功能，故书写者更多地要做到入规应矩，力求心正笔正。当代书法因其实用功能渐被打字机、印刷机、电脑、手机等现代工具所承担，书法的主要功能被审美所取代，故书写者须在入规应矩、心正笔正的基

础上，着力谋求高于一般书写的艺术表达，去发现、探索和创造汉字书写的新式新法和异途异境。于是，当代书家既要有沉潜书斋的文心修炼，又要有游走展厅的艺质打磨，从而努力兼具文人和艺人的双重身份与综合能力。

我曾提炼出"字古式新"四字作为自己的创作理念，也曾公开进行诠述倡导。所谓"字古"，就是要承认古人写字笔法精严、结法精妙，法度已臻极致，今人学书务必师古临古，力追形似神似，熏沐古韵古风。所谓"式新"，则指一个时代要有一个时代之作为，塑造出独有形象，书写出崭新精神。社会形态、生活方式和审美取向的不断变化，决定了艺术表达方式的不断更新，书法创作的内形式和外形式，自然也要与时俱进。指导当代书法发展最重要的思想是"创造性转化，创新性发展"，而"勇于创新者胜，善于创造者进"是毋庸置疑的定论。有鉴于此，我谓"临摹要像"就是力求"字古"，我谓"创作要放"就是寻索"式新"，亦即从临摹到创作，要"创造性转化"，从古法到今法，须"创新性发展"。

总而言之，我理解的临摹与创作的关系，即是传统把握后的个性建立，文化涵泳中的艺术表达，理性调控下的感性书写。临摹与创作前因后果、相伴相随。

附一：谈大幅巨制创作

一、大幅巨制书法创作兴起在当代的原因

我习惯将六尺、八尺、丈二、丈六甚至十几米、数十米的书法作品称之为"大幅巨制"。大幅巨制书法作品的产生和兴盛，我认为主要有三个原因：

1. 书法从实用功能向审美功能转变的必然。古代书法是以实用为主要功能的，用毛笔写字是人际交往、社会运行的重要方式。我们所看到的古代碑帖，多是文稿、信函、记事、写经、碑志之类，书写动机都是让受众识读。现代社会，用毛笔写字已经在大众生活中失去了实用价值，书法若要继续生存和发展，就必须改变其文化身份、社会功能和生存方式。以中国书法家协会成立并成为中国文学艺术界联合会的新成员为主要标志，在国家层面确立了书法作为一门艺术的新身份，用毛笔写字从此成为艺术创作行为，而供人欣赏的书法艺术品不再限于小尺幅。

曾来德楷书巨幅作品

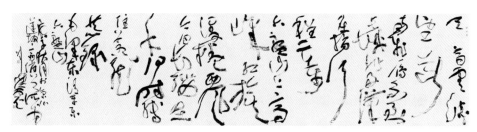

刘洪彪草书巨幅作品

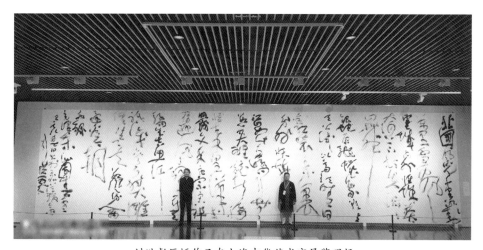

刘洪彪巨幅作品在上海中华艺术宫展览现场

2. 书法从书斋走进展厅的结果。古代书法多是书信往来、公文流传、文稿诗抄……是文人在书斋里伏案而为，实用功能决定了书写者只需动动指腕作小字小幅。当代书法是以展览作为主要呈现方式的，正式的展览场所如美术馆、艺术馆、博物馆、陈列馆，非正式的展览场所如候机厅、候车室、会议室、商场、餐馆等公共空间，小字小幅已不能完全匹配和适应。因此，当代书家才不断拓大书写的尺幅，大幅巨制逐渐普及开来，并不断刷新尺幅纪

录，以满足日益兴盛的文化艺术发展之需和广大民众在不同公共空间欣赏书法艺术之需。

3. 书法从实用性书写向艺术性表达演化的产物。这一点与第一点看上去是相同的，但这里主要是说创作主体——书写者。实用功能令书写者必须讲求规范、清整、易识，而无须着意个人的情性注入。艺术表达则让书写者执笔作书，便进入创作状态，抒情表意成为主要诉求。艺术的本质，说到底就是创造，不因袭古人，不尾随时贤，不重复自己，高于生活，变化莫测，与众不同，独一无二。身处一个高速度、快节奏、向着民族复兴疾步迈进的伟大时代，书法家之创作，尺幅不大似不足以表达心中深沉之赞颂和激荡之豪情。中国书协为庆祝改革开放四十周年、庆祝中华人民共和国成立七十周年而精心打造的全国书法大展，均以丈二巨幅呈现，即为明证。

二、大幅巨制书法创作与一般书法创作的异同

大幅巨制与小字小幅，本质并无多大的差别，比较而言，不同处在于：前者"大"，后者"小"；前者"动"，后者"静"；前者"粗犷"，后者"精巧"；前者"豪迈"，后者"优雅"……这是两者最大的异。两者之间，没有高下、雅俗之分，都是书法艺术时代、展览时代和复兴时代需要共处同行、各呈其妙的。

所谓"大"。笔大、纸大、创作所需工具大、场地空间大、书写动作大……所有这些，都很难在古贤那里找到经验和成法，历代书法精英巨擘几乎未曾染指和体验过如今这样的大幅巨制创作。这是当代书家对书法艺术发展的创造和贡献。就拿大笔来说，它不可能像小笔那样具有下按之后提笔还能自然弹直的性能，无法保证起、行、收交代清楚和点画精微细致，也不可能"令笔心常在点画中行"而坚守"千古不易"之中锋行笔之法。

所谓"动"。小字小幅是笔锋在小纸上左右上下移动，书写者伏案不动；中字中幅是笔锋移动与纸张移动相结合，书写者站立不动；大字巨幅则往往是将大纸铺于地面，书写者脱鞋踏纸，在纸上俯首躬身，来回移动。尤其是作大草狂草书，有时一个字，甚至一根线，往往一米至数米，在迅疾行笔中，书写者要有敏捷的反应，迈出稳健的后撤步。有些疾风骤雨般的连续使转，书写者肩肘抡开、腰身扭摆，其脑力、体力之双重消耗，非一般年老体弱、入静成习的文人书家所能承受。

所谓"粗犷"。手握一管大笔长锋，既非五指执笔，又难垂直于纸，毛笔按则锋倒，提亦锋破，岂能如作小字、笔笔中锋？岂能点画精致、秀美光洁？故作大幅巨制，需要一改古人笔法，探寻并建构大字大幅的特有笔法体系，训练"拖、拉、送、扫、翻、折、扭、绞、皴、擦、戳、捣"等作小字极少运用的笔法，以营造大幅巨制的雄强之势和粗犷之美。而欣赏者面对大幅巨制，亦须远观，不可以精美小字之审美标准苛求大字，如同不能将具象油画与抽象油画、工笔画与写意画混为一谈、等同视之。

所谓"豪迈"。一位书家置身大空间，手执大笔，脚踏大纸，如将士临战阵，农夫入田园，教师倚讲台，必生战而胜之、一展身手、传道授业之豪情。这与独在书斋、静倚几案、轻动柔毫写小字、作小幅的心态和方法是截然不同的。我们这个时代的伟大之处，就在于大思路、大格局、大气派、大容量。书法家置身于大时代，既要传承前贤的稳静行笔和优雅书写，又要与时代同频共振，创造出与盛世辉煌和大国气度相谐的豪迈之作。

大幅和小幅有诸多不同，有一点尤须重视，即作小幅易于掌控，可随时动笔，率性书写，即便不满意，不妨撕毁重来。而作巨幅则不然，费心费力费时费纸完成一幅，如果失败，重来则可能心力不逮，时间不够，浪费一张价格不菲的巨型宣纸亦颇觉可惜。因此，依我的经验，大幅巨制的创作，应注意以下几点：

1. 确定尺幅、选定文本后，要按比例设计小稿，使作品的章法布局大致成形，反复酝酿，做到心中有数；

2. 依自己的书写习惯备齐工具材料，防止在创作中缺东少西，影响情绪，中断气息，特别是要准备防止滴墨、控制洇渗的废纸；

3. 铺平毡垫，备足有分量的镇纸压平宣纸，书写过程中始终保持纸的平整；

4. 清水和墨液要与书者保持近距离，以防书写时蘸墨不便而气韵不畅；

5. 巨幅作品尤其是草书巨幅，"排兵布阵"至关重要，所谓"致广大"。既要从容不迫，又要率性洒脱，让字里行间充满大小粗细、快慢疾徐、干湿浓淡、长短正斜、疏密虚实、曲直方圆等对立统一关系；

6. 用大笔长锋，不能斤斤计较于一点一画的得失，但也不能满纸破锋散毫、乱线枯笔。无论作多大字幅，都要有技法表现，所谓"尽精微"；

7. 必须充分运用前面所提到的当代书家创造的大幅巨制的新笔法，以挥写出磅礴力量，营造出强大气场。

三、大幅巨制书法创作的探索空间

中国书法经过三千多年的不断演进，有了完备而成熟的传统表现方式和理论体系，我们现在反复运用的中堂、条幅、横披、对联、斗方、条屏、手卷、扇面、册页、尺牍等等，虽不同时期的书家有过不同程度的改良和变异，但大同小异，创作手法和章法构成均古已有之，有法可依。

唯独大幅巨制，几乎是属于当代书法艺术的专利，是当代书法艺术家的创造。虽然从幅式形状、尺寸比例看，巨幅仍然是传统幅式的放大，但创作情态和书写方式都发生了根本变化。这种变化，表现在从五指执笔变为随手握笔；从中锋行笔变为任意行笔；从指腕运动变为肩肘运动乃至全身运动；进一步说，是从旧文人的脑力劳动变为新文人的脑力加体力的双重劳动。近四十年来，大幅巨制的创作越来越多，蔚成风气，并呈方兴未艾、愈演愈烈之势。尽管如此，较之传统书法形式，大幅巨制仍然是新生事物，需要广大书法艺术家不断探索，深入研究，以期更加合理，更具美感，更为完善。

大幅巨制书法创作，有着特有的审美价值，有着广阔的发展空间。譬如：书写文本的选择，应避免小桥流水、清淡委婉的小情趣，而要侧重于大题材、大气派、大容量、大情怀的经典雄文；谋篇布局要有大局观，将大宣纸视为战阵、赛场、城区、工地、棋局进行运筹和经营；作大幅巨制需要非凡胆气和对笔墨、格局的强大掌控力，这要求书家综合修养的不断提升；古代书家作小字小幅的用笔成法，已不能满足大幅巨制之需，探索并丰富大字巨幅的用笔新法，是当代书家的全新任务；巨型宣纸厚度远超普通小纸，吃墨多的同时，其半生半熟的粗涩纸质，极易影响行笔的顺畅，故用墨干湿浓淡、运笔快慢疾徐大有文章可做；书写姿态和动作的合理性，恐怕也是当代书家在创作实践中要着意训练的基本功之一，其借鉴对象甚至可能会扩大到武术、体育、舞蹈诸门类……

附二：谈匾额书法创作

一、早期印象中的匾额书法

我二十岁前生活、工作在江西萍乡矿务局高坑煤矿。偶尔去到座落在萍乡城中的矿务局机关和紧邻的安源煤矿，总爱仰观矗立在局机关大楼上的"萍乡矿务局"五个遒劲大字，静赏建造于1898年的安源煤矿井口上的"总平巷"三个清朝末年的雍穆楷书，每每生发一种神圣感和自豪感，亦有一种心向往之的憧憬。

参军一个多月，我有幸被派往北京参加电影放映员培训，每逢周日，便邀约战友逛繁华街市、游名胜古迹。就在那些日子里，一批令人赏心悦目的匾额撩惹我三番五次前去观瞻，如：传由光绪皇帝或举人严寅亮题写的醇厚"颐和园"；郭沫若于1971年题写的劲健"故宫博物院"；乾隆皇帝题写的蹙敛"都一处"；一百五十年前由秀才钱子龙题写的圆融"全聚德"；同样出自郭沫若手笔的密致"荣宝斋"；毛泽东于1963年题写的挺拔"中国美术馆"……不夸张地说，我二十岁上下看到的这些匾额题字，几乎是坚定我的学书信念并招引我走上学书长路的原动力。

二、匾额书法的书体选择

在以实用为主要功能的古代书法转变为以审美为主要功能的现代书法的今天，匾额书法是少有的功能基本不变的书法类型。匾额存在的理由，就是要让路人和来客易识好认、一目了然。所以，无论古今，题写匾额多采用当时盛行的正书和易于辨识的行书，而难于识读的篆、草二体则稀有少见。为社会各界和文人雅士题写匾额，是书法家日常创作的组成部分，我在数以千计的匾额题字中，使用最多的还是行书，因为行书既能确保大众识辨，又有情绪变化和艺术表现的更多可能性。针对一些特殊场所和索题者的特殊要求，也偶尔用隶书、魏碑、唐楷题写。个别文人墨客的私有空间，也有用草书题写的先例。

三、匾额书法在风格取向上的特殊要求

虽然匾额用字多为正体和行书，但不同环境、不同处所、不同类别的匾额，在书法风格和审美意趣方面，还是要有所契合。题为寺宇庙堂，应端严庄静；题为政府院校，须规整谨肃；题为商厦店铺，要平易清通；题为园林艺苑，可逸雅谐靡……实用时代的书写者们，一旦书成一格便趋于固化，对不同

场域、空间的匾额，既无形神改换的主观意愿，亦无韵趣变化的方式手法。于是我们见到的某些名家题写的诸多匾额，就显得面目单一，如从电脑字库中集字而成。

当代匾额虽然仍以实用为主，但其审美功能所占比重大增，故题匾书额几近艺术创作。尽管匾额多为少字数均衡排列，但只要有变化意识和创作欲望，诸如换笔换纸、轻提重按、密布疏置、徐行疾走……都是避免雷同、实现变异的途径。

四、匾额书法在章法处理上的注意事项

如果按匾为横式、额为竖式的说法，匾的幅式多与四尺对开横幅相近，额的幅式多与四尺三开、四开竖幅趋同，而这些尺幅的应用，又是书家习以为常的。当代书家在这些幅式的创作实践中，业已完成了在传统形式继承基础上的章法创新：满构图、出穴式、重心偏左偏右、主体靠上靠下……展厅里书法作品的章法构成时出新巧。不过，匾额因其面向大众的实用特性，不能完全视之为展厅艺术，去谋求章法布局、空间分割的奇思妙构。匾额一般都高悬于楼厦门楣、厅堂正墙之上，堂堂正正是其精神指向，安稳平衡是其审美要旨。无论匾、额，正文必须居中，款识、印章不可"喧宾夺主"。当然，安稳平衡并非整齐均匀的同义词，点线的粗细变化，字态的动静相应，空间的疏密对比等，同样是安稳平衡的艺术表达方式。

五、匾额可将书家题字原大、放大或缩小制作

匾额的大小是根据楼堂馆所等建筑物的体量决定的，而题字的大小并不一定要根据匾额大小原大书写。古代文人雅士并无写大字榜书的习惯，当代名流高官也鲜有作大幅巨制的尝试，故大众所见匾额题字，绝大部分是将小字放大后制作而成，有的甚至是从书写者的书札、文稿和碑帖中集字拼就。这种小字放大和集字拼缀的方式，古今一贯，完全可行。当然，大字和小字的笔调、线质、气势、墨韵大相径庭，其美学品质和艺术感染力显异。在当下，如果有条件，有能力，确定好匾额尺寸后，原大书写和制作，其视觉效果和审美价值将大为提升。

六、商业门店的招牌、匾额不可整齐划一

社会上将商业门店的招牌以电脑字库的方块字整齐划一地替代原有的各种各样的匾额的现象，无论从实用还是审美的角度看，几乎是百弊零利，我

刘洪彪匾额作品

个人很不赞同。匾额文化在中国有两千多年的历史，匾额是建筑物的眼睛。招牌是匾额的衍生物，那些装灯饰、有造型的商用招牌，是现代城市文明的花朵，在全世界的城市风景中都是一抹亮色。一块好的匾额、招牌，可以令人望而悦目，观之赏心，甚至过目不忘，刻骨铭心。好的匾额、招牌，本身就是思想凝结、艺术集成，其美形美质，既能诱引顾客来宾，又可修成史料文物。一条街，所有匾额、招牌同色同字，单一死板，不仅害得路人驻足辨认如大海捞针、须"众里寻他千百度"而费事耗时，甚或导致心急气燥。而且街区面目雷同，生机锐减，这无异于对城市容颜的破坏，是城市文化建设的倒退。此风之根源，是某些决策者、管理者对传统文化的极度无知和美育的严重匮缺，采取这种方式，实是不作为、乱作为的懒政怠政之举。此风若刮遍全国，那真是一场文化与艺术的人祸，将被世人和后人耻笑与唾骂！

七、为人熟悉的匾额即便不易识读也不可随意更换

更换为人熟悉的匾额，绝对要慎重，这如同一个人的姓名、一种产品的铭牌、一条街道的名号、一座城市的称谓，随意更改，将麻烦不断，后患无穷。当然，更换与否，也不能一概而论，要综核名实。如果匾额题字属篆书、草书或古已有之的异体字，既然"大家熟悉"，说明它已经具有标识、符号作用，就不必以"不易识读"为由更换之。如果匾额题字确有错误，铁定"硬伤"，或为江湖俗书，就必须更换，以免继续以讹传讹，贻害世人。

拥有更换决定权的官员，切莫以个人认识能力和审美水平枉下决断。领导者并非全知全能，楼房怎么建筑，桥梁怎么架设，产品如何研发，农田如何耕作，术业有专攻，要听专家的。一个城市的匾额是否要更换，由谁题写，不要以个人好恶取舍，要以文化部门、艺术机构和书法专家的意见为主。

八、当代匾额书法发展的困境与前景

匾额书法在全国各地的历史传承、生存状态和发展趋势，是有差异、不平衡的。我曾经在很多城市看到了匾额书法的兴盛，它们在主要建筑、旅游胜地、名寺古刹、机关学校、文艺场所，都镌刻嵌置着名家题写的匾额，彰显着

民族气质和文化厚度。同时，我也看到一些城市的匾额被单调的电脑字和丑陋的江湖字所充斥，使得城市形象粗俗而浅薄。对前者，我时有再去一游的欲念；对后者，我每生尽快离走的厌烦。造成如此反差，有历史的原因，有主政官员意识、能力的耽搁，有经济条件的制约，有地域文明程度的影响。要振兴当代匾额书法，需要综合治理，需要久久为功。

我倒觉得，所有有识之士、有志之士，如果能从我做起，从点滴做起，从现在做起，利用自己的学识、能力和人脉资源，帮助一座城市、一条街道、一个景区、一所学校，哪怕是一幢楼、一间茶社，挂上文雅高贵的匾额，试想，全国各地如此星星之火，总有一天将成燎原之势。近些年，我应地方政府和民营企业之邀，曾为萍乡武功山、汨罗屈子文化园、嵊州越剧艺术学校、宜春二十四桥明月园和萍乡湘东"联桥"等处策划并征集名家匾联，打造出多个匾联艺术高地。据我所知，许多同道朋友都在为此尽心竭力，成绩显著。我想，这恐怕是当代匾联书法发展的重要途径和希望所在。

附三：谈榜书创作

一、榜书的定义及榜书书体选择

"榜书"一说由榜文出，榜文旧指张贴于公众场合的文告。文告要让观者看清读懂、起到安民告示、路人皆知的作用，必须字大而端正，故"榜书即大字"一说不无道理。近现代标语口号盛行，"榜书即大字"因而更加名副其实。

篆、隶、楷三种书体为中国古代不同时期的汉字正体，实用功能最强，都曾担当过安民告示的"主角"。行书为楷书之快写，并不难辨认，也是榜文之"要员"。草书虽然有法度，但草法只是文人间的约定俗成，百姓多不知晓，故榜书一般不用草体。不过，书法在当代已渐失实用价值，毛笔写字皆因审美所需，已成艺术行为，故篆、隶、楷、行、草五体都适合作榜书。

二、榜书创作中执笔和结字、身法和步法的特殊性

大字和小字在字型结构、点画形态、线条质量、神情气韵等方面没有根本区别，但执笔完全不同。写小字通常用"撅、押、勾、格、抵"五指执笔法，笔锋垂直于纸面，"令笔心常在点画中行"。而写大字因笔大字大，指法已不能胜任，须用腕、肘、肩甚至全身之力方能挥运得开，故执笔要根据所用笔的

刘洪彪榜书作品

大小和所写字的大小，采取握笔、抓笔等不同方式。至于身法和步法，实为作榜书的特殊"功夫"。写小字伏案可为，纯属指腕运动，写大字须站立，甚至离开案头，俯地而书，或躬身，或跪蹲，字大时还得边写边移步挪身，既要有相当的稳定性，又要有一定的灵活性，此中的身法与步法，恐怕需要不同的个体根据自身条件与书写经历去体悟和总结。

三、作榜书的用墨要求

较之于小字，榜书的墨色变化和丰富性、层次感显得尤为重要。当然，墨色的纯化或变化，还是要根据作品用途而定。如用于摩崖、碑碣和匾额的镌刻，墨色需要纯化而无须变化；如用于厅堂展示和书刊印刷，则墨色干湿浓淡的丰富，将为观者提供更多审美信息和想象空间。

四、写小字、作榜书，均要临帖师古

榜书是小字的放大和拓展，没有掌握小字的基本法度，没有练就书法的基本技巧，大字不可能写好。故不可将小字和榜书截然分开而论。无论写小字、作榜书，都必须临帖师古。历代经典碑帖皆可作为练习的范本。有志专攻榜书者，当然可以侧重临习历代摩崖大字石刻，如古代"三大摩崖石刻"——泰山摩崖石刻、武夷山摩崖石刻、千佛山摩崖石刻，还有铁山摩崖石刻和著名的汉碑"三颂"——《石门颂》《西狭颂》《郙阁颂》等等。

附四：谈册页创作

一、从传统书斋走进现代展厅，册页形式也发生了改变

原始意义上的册页是古时线装成册的空白纸簿，用以记事行文。后来人们为了便于收藏和展阅，制作出尺寸更大、平整挺括且合拢成册、拉开成卷的册本，用以书画。现代书法创作沿用了册页的形式，故大型展览仍有册页作品，只是尺寸越来越大，材质越来越新，装帧越来越美，有的册页，本身就是一件艺术品。

二、册页书写的注意事项

我很少在册页上搞"创作"，故无经验可谈。但依我的识见，有几点建议：一是册页尺幅小，为案头近观细赏的把玩之物，不宜作大字；二是书写诗文要讲究格式，题、文、款、识须交代清楚，既显得疏密自然，错落天成，又有利于观者阅赏；三是册页这种特殊形式的美学特征是文气、雅气和静气，故册页书法不适宜作雄强、豪放、粗犷、猛厉情状的艺术表现。另外，既然成册，就应有个册题。我写过的线装宣纸册页有两百多本，本本有题目，如《逆坂斋日思夜想录》《逆坂斋诗稿》《逆坂斋赠语贺辞》《逆坂斋絮语》《刘洪彪楷书唐诗三百首》《刘洪彪楷书宋词三百首》《自选入书妙诗佳句》等等。

三、册页适宜的书体

凡是毛笔书写的汉字，当然都可以入册。册页可能是一时完成，也可能是分期书写，书写的内容不同，心情也有区别，一册多体也是可以的。不过，我仍觉得龟甲兽骨上的甲骨文、铁钟铜鼎上的钟鼎文、竹条木片上的简书、墓志碑铭上的汉隶、魏楷等，写在册页的纸上总不那么水乳交融。还是帖学一系的楷、行、草入册更加自然本真、文雅和谐。

四、册页装裱与展览效果

册页无论怎样装裱，在展厅里都很难展示封面封底，主要还得看内页的书写技艺和诗文内涵。故册页外部形象的优劣除了赢得评委的一点最初印象分外，其实不具有取舍的决定性作用，也不会影响展览效果。当然，时下的册页制作技艺和手段确实花样翻新，有的真可谓美轮美奂，精巧可人，形式上有右开、上翻、横式、竖式、方形、书本式、折叠式、散片式……应有尽有。如果

书写得好，外加形式上的新颖奇巧，是容易被一见钟情的。

五、册页规格与展厅展示

册页的身份已经决定了它的尺寸不宜过大。册页就是书本，就只能在案头上翻阅，在橱柜里展示。如果只考虑要进入展厅夺人眼目，盲目求大，弄出个四尺、六尺的"鸿篇巨制"来创纪录，争第一，结果挂不上墙面，搁不进柜里，无法翻掀，那就事与愿违、弄巧成拙了。所以，还是保持册页惯有的特性为好。

附五：谈扇面创作

一、扇面创作的注意事项

如同对联、册页和手卷，扇面也是从人们生活实用出发逐渐形成的一种书法艺术审美样式。对联镶挂于门庭、栋柱；册页置放于橱柜、箱屉；手卷展铺于几案、桌台；扇面则是把玩于掌上、指间。扇子在炎炎夏日使用，故扇面之文字须有清热、纳凉、戒燥、镇静之意蕴；扇面之点线须有清爽、舒徐、温婉、幽悠之情态。此为扇面书法字表字里之要则，违者则有悖扇面书法之本质。

二、扇面与书体的关系

扇面之材质及其功用，决定了扇面书法的审美取向——清雅与秀逸，故扇面适用之书体当为帖学一路。那些带有"刻"意的甲骨、钟鼎、碑碣、墓志、摩崖、砖瓦等文字，显然与扇面格格不入。当

刘洪彪扇面作品

然，若强化"写"意，以笔代刀，上述字体经改良亦非概不能用。尤其是扇面仅仅沿用其外形而忽略其实用功能之后，任何书体皆可入扇。至于一扇多体，并无禁忌，前贤一纸多体之范例屡见不鲜。关键是字体要变换得合理，多体组合得谐和，须将全扇风格一统，气韵贯通。

三、扇面的形式感

扇面之种类、尺寸、材质、色彩不同，决定了扇面书法之多样性。扇面从扇骨剥脱下来，或直接将纸裁剪成扇形，书写后裱轴装框，本身就具有小巧、雅致之视觉美感。书家进行扇面书法创作，不必过于刻意在扇形上搞什么"发明创造"，尤其不能改造得与扇面应有之形状相去甚远。倒是可以在如何经营尺幅排行布阵、疏密分割方面做些探索和实验，那是可以千变万化、有很大创新空间的。

四、扇面尺幅与展示效果

书法艺术的每一种形式，皆具其独有特征和特性，不必混淆和同化。宅室和展厅装挂书法作品，大者有丈二、八尺中堂和横幅，中者有四、五、六尺屏条、对联和横幅，小者则有册页、手札和扇面。大、中、小同置一厅，一个展览才显得异彩纷呈。故扇面书法作品尺寸不宜大，只能与实用扇大小相当才合情理，才能保持其独特形质。扇面书法创作，可书一扇独裱，可书多扇合裱，亦可书不同形状之扇形混裱，后两者足可因合裱、混装以增加体量面积而满足厅堂挂览之需。至于书法之雄强、厚重、放旷、野逸一类艺术功能，不必用扇面去承担。

第六讲　书写方式和创作状态

一、草书创作的情绪

以当下草书创作情势看，草书艺术大致可分为五大类：古草、章草、小草、大草、狂草。狂草是草书中的一种极致表达。有时候，一个草书家如果不放不狂，就难以尽兴、尽情，更谈不上心满意足。比如说对某人某事，对某种现象，很气愤，很厌恶，又没有适当机会和渠道去表达，那个时候要是提笔写字，或许就会愤然、狂然地挥毫泼墨，通过笔墨去宣泄，去自抚。我曾经说过"不狂不放就不能抒我情、释我怀、平我愤"，就是这个意思。很气愤、很激昂的时候，写悠哉游哉的秀美行书和精致小楷，既不合时宜，又不合心意。这种情绪之下，作大草狂草才最能明心见性，最能心手双畅。书法家的情绪和精神状态，是一定会体现在作品里的。举一个例子，我曾创作过一件狂草自作诗。有一天，忽然狂风大作，电闪雷鸣，暴雨如注，整个北京城黑压压如同夜晚。我在屋里呆着，心想，今天老天爷可是大发雷霆了，就倚窗往外看，只见满世界混沌恶浊，有一种末日来临之感。天公盛怒之后，得一时清静。我回到案头速成四句："极目观风雨，狂毫荡墨泥。雷涛阵阵远，窗鼓声声低。"遂又铺纸濡墨，迅疾挥毫，写得很猛，写得很狂，一如电闪雷鸣。艺术创作，包括书法，往往会受环境和心境影响甚至支配，并在作品中显现出来。

二、雄性、刚性、血性、韧性和理性

"师古不泥古，学人勿同人"是我三十年前曾经表述过的学书为艺

罗小平章草作品

主张，近年来我表述得更为具体："不因袭古人，不尾随时贤，不重复自己。"通俗地说，艺术就是艺术家将对世界万物的认识和感知、对个人的遭际和体验进行提炼，创制出某种形象、色彩、声音、故事……让受众悦耳悦目、动心动情，在审美中升华自己的品德和精神。艺术应该是创造，是前所未有，是独一无二。所有的艺术都来源于生活，即使有的艺术作品荒诞不经、恢诡谲怪，那也是艺术家通过耳闻目睹、日思夜梦所做的高于生活的想象。既然书法已经进入到艺术领域，渐渐脱去了实用的功能，那么，书法家就需要面对现实，转变观念，站在艺术的立场舞文弄墨。继承传统、师法前贤、研习经典是学书的不二途径，但目标则是开创有别于前贤、有别于经典

张志庆草书作品

的新时代的境界和景象。

我个人的创作状态和书风形成，与诸多因素有关。简言之，一是男人的雄性。我八岁丧父，身为家中长子，过早地承担起"为父"的责任；二是工人的刚性。我十五岁即下井挖煤，超负荷的劳作，锻造了硬扛的筋骨和心志；三是军人的血性。在长达四十多年的军旅生涯中，我有过久住深山密林的经历，拥有艰苦岁月赐予的果敢与无惧；四是"病人"的韧性。我二十多岁即两次胃穿孔，三十多岁已四次肺胸膜破裂，胃病缠身达二十七年，久经磨砺，方得坚忍；五是文人的理性。我虽然没有机会入高校拿文凭，但一直视社会为大学，读人类之巨著，为文为艺，合乎道理，遵守法度，进而合理生发，适度开拓。

三、放松、放怀、放胆

几年前，我曾经应约写过一篇评审感言发表于报刊，题目是《临帖要像，创作要放》。这个"放"，指的是放松、放怀和放胆。谁要是真正进入到了"放松、放怀、放胆"的创作状态，就一定是最好的创作状态。当然，说起来容易做起来难，若要"放"得开，必须具备扎实的笔墨功力、淡泊的

名利欲念、高度的艺术自信。如果尚停留在临帖阶段、技术层面，总计较于一点一画、一字一行，怎么放松得了？如果总揣摩评委想法，总顾及别人看法，总惦记入展获奖，怎么能放怀？如果不谙古法、不明文意，没有艺术主见，没有既定方向，怎么放胆？所以，"放"的前提是功夫深、能力强、素养高、心态好，缺一不可。"放"并不只是豪放，更不是放荡，无论追求怎样的艺术风格和审美趣味：雄强豪放、秀美婉约、风趣幽默、朴拙生涩……都需要在"放松、放怀、放胆"的状态中去达成。

四、制造矛盾、解决矛盾、达至平衡

一件作品的气氛营造和格局构成，有时候是事先有过酝酿和考量、有所设计和预想的。有时候则是在书写过程中随机生发、因势利导、不断调整的。意在笔先、胸有成竹和信手拈来、顺其自然是书法家应该具备的两种能力。关键在于，书法家艺术理念要对，审美品位要高，创作能力要强，对美的事物要有敏感性。怎样才是和谐的、协调的、平衡的、美妙的，你要有个基本判断。有的人对美反应迟钝，对艺术本质缺乏理解，对书法已由实用功能向艺术功能转变的现实也不能完全认识和面对，有的甚至不愿承认。他们写字，总停留在学写毛笔字的初级阶段，停留在临帖阶段，停留在过去写通知、出告示的实用阶段。他们一笔一画拼凑，一字一行排布，只求清晰整齐、大小一致，只是写字技术的体现。当然，楷书、篆书、隶书这种正体，他们的基本形态是相对整齐的，也有其审美的特性。打个比喻，天安门广场的阅兵式，一个方阵走过来，几百人一样高矮，一个动作，如机器般整齐划一地移动，没有任何变化，没有任何对比，没有任何矛盾，这似乎不符合艺术规律。但这个方阵却震撼人心！这就是高度统一、极端整齐、训练有素、动作精确、大体量带来的震撼力和感染力。正体就具有这样的审美意趣和功能。而草书，要抒情表意，要见性明心，就得有变化，有对比，有矛盾。草书家最大的本事就是制造矛盾，又解决矛盾，最后在富含矛盾中达到平衡谐和。最难是草书，就是这个意思。我说过，"书法家应该是一个朴素的哲学家"，要有辩证思维，懂点阴阳学说，对大小、粗细、疾徐、开合、虚实、疏密、松紧、长短、轻重、干湿等对立而又相应的矛盾，要用心调合。"在

理性调控下感性书写"，这也是我的创作理念，若能做到，"囊括万殊，裁成一相"便有了可能。

五、生活历练与书风形成

我是完全赞同"字如其人"说的。一个人的人生旅程、一个艺术家的表现，与他的生长环境、他的人生遭际、他的性格、学养、阅历都有着直接关系。我撰写过一副对联："笔迹乃心迹；墨痕实履痕。"书法家留下的墨迹，实际上就是书家内心的外化、精神的迹化。精神和思想本是无形的，记录下来，书写下来，就有了外在表现。所以，我又说了一句："书法作品是书家的'心电图'。"人的内心如何，气度如何，格局如何，都会显现在作品里。我出身贫寒，少年丧父，过早辍学在煤矿做工，参军后又上下调动，来回折腾，放露天电影，做管道工，当连队指导员，带十几位职工、家属搞生产经营……前几十年真的是"苦其心志、劳其筋骨、饿其体肤、空乏其身"，生活给了我足够的身心濯磨和精神冶炼。在那个遥远的密林深处，无论疲累到什么程度，我每天晚上都会蜷缩在那间不足人高的工具房里读书习字；在洛阳的部队机关大院中，我的宿舍窗户一定是每个夜晚最后熄灭灯光的。所有这一切，就是造就我坚忍、果决性格和真率、洒爽书风的历史背景和决定因素。

六、草书艺术的广阔发展前景

1994年我的"四十岁墨迹展"，2004年我的"五十岁墨迹展"，作品涉及各种书体和不同风格，并没有什么主攻方向和既成面目。2006年，中国书协设立各书体专业委员会，任命我为草书专业委员会秘书长。挑上了这副担子，就得在其位谋其政，说话要到位，办事要得法，创作上也要有更为出色的表现。所以，从那个时候起，我才把方向调整为主攻草书，兼及其他。

同时，我觉得草书在书法进入艺术时代、展厅时代后，有着更为广阔的施展天地和发展前景。实用时代，正书是主角，草书是配角，是辅体、稿书，任何一种书体都有过垄断性的长久的盛世产生，而唯独草书，因其不易

识辨，不能流行，从未有过唱主角的时代。只有离开实用领域、进入艺术时代，草书才得以与其他书体平行共进，才有机会成为书法艺术的骄子，才有可能创造一个填补历史空白的草书盛世。

还有，站在艺术的立场看，草书具有抒情表意、极尽变化的特质，具有创造、创新的更多可能性。在高速度、快节奏的现代社会，草书的疾驰迅跑、千姿百态，更符合大众的审美趋向。草书为绝大多数国人不识，亦为外国人不识，这就客观上造成了全世界对中国书法的审美公平，所以，草书艺术更具有国际意义和普世价值，是书法艺术走向世界的重要载体。

人生苦短，一个人要成就一番事业，哪怕做好一件事情，坚持是最重要、最可贵的态度、精神和行为。我多次跟学生讲"一贯性、双重性、多面性"的话题，其中"一贯性"主要指的是坚持。喜爱书法，钟情书法，学习书法，研究书法，为书法的当代发展尽心尽力，要不忘初心，慎终如始；要深究苦追，用志不分；要排除干扰，抵制诱惑……说得更具体一点，植根传统要坚持，临摹经典要坚持，艺文兼备要坚持，德艺双修要坚持。只有这样，你才能进得书法门径并深入堂奥，沿着书法的正道行稳致远。

七、辩证法是草书艺术的"最高法"

技法和情感，可以分开来说。我认为书法有一个"基本法"，那就是笔法、结法、墨法和章法，所有的书法爱好者、初学者，无论男女老幼，无论刚强、柔弱，只要学习书法，先得学"基本法"，掌握基本的技巧，了解悠久的历史，领会经典的真谛。书法还有一个"最高法"，叫做辩证法，所谓"技可进乎道，艺可通乎神"。你将"基本法"运用娴熟，走向极致时，就符合了天地规律、自然法则，这就是"道"的高度，是哲学的高度。"基本法"是书家的做功之法，与感情尚无密切联系，每个人都可以在同等或不同等的条件下训练、积累。"最高法"则是辩证法思想发展的高级形态，书家的思想如果能以对立统一、质量互变和否定之否定三大规律为依据，能与现象与本质、原因与结果、必然与偶然、可能与现实、形式与内容等对立统一规律相联系，你的创作才有情感可言。比如，你为什么重按？"顿则山安"；你为什么要写一根流畅爽利的线条？"导则泉注"；你为什么把字写

那么小、那么细，字距行距那么大？"疏可走马"；你为什么把空间填那么满，字靠那么紧？"密不透风"……这样一来，书法创作才超出了一般意义的书写甚至抄写，而赋予了意味，注入了情感，上升到艺术层面。你再写风花雪月的婉约词，还会斩钉截铁、慷慨激昂吗？你再写刀光剑影的边塞诗，还会漫不经心、优哉游哉吗？

由此可知，当代书法家应该广泛涉猎，掌握多种技法，有自己的"技法库"。这样你才能表达不同情绪，制造多样情景，就能从"本色演员"修成"演技派"，无论青年演老年、今人演古人、好人演坏人、常人演怪人、男人演女人……都能有办法、有能力驾驭。很多人没有认识到这一点，也没有做这一方面的储备，仅仅是铆定一种书体甚至是一个人的一个碑或帖，不及其余。因此，他的技法很单一，面目很固化，千篇一律，多少年不变，拿起笔就习惯地写，重复地抄，写多少张甚至办一个展览都一个样。这不是创作，这不是艺术，这是平常写字，是重复劳动，是复制昨天。只有将自己掌握的多种技法、十八般武艺与丰富的想象力和情感相结合，才有可能创作出风情万种、形象奇巧的新时代书法艺术妙品来。

八、提出"展厅是件大作品"是对书法的虔诚与敬畏

我在2004年正式有"展厅是件大作品"的提法。那年我要在中国美术馆举办自己的"五十岁墨迹展"，为了表明我对当时全国各类书法展览所表现的雷同、简陋、俗气、寒酸的不满，为了进一步阐明我敬畏书法、呵护作品、尊重观众的内心，同时也试图充当改变书法展览陈规旧式的"吃螃蟹"者，我对展览的总体策划、形象塑造、环境美化等等，做了全面考量、精心设计和大胆创制。在"展厅是件大作品"的理念支配下，我又喊出了"为书法穿盛装，让书法住别墅"的口号。这个"盛装"和"别墅"是一个比喻。所谓"穿盛装"，就是说书法作品要有一个好的外观，有一个好的品相，不能那么寒酸，不能那么小家子气。因为书法从来就是高贵的、高级的、高雅的，不能亏待了她！古代书法家，都是皇帝、宰相、将军、文豪，他们具有极高的文化素养和远大理想抱负，也正因为如此，他们的作品才成为传世经典。书法展览如果总是搞成摆地摊、开超市、住筒子楼的样子，那是对书法

的亵渎。"穿盛装"就是要给书法作品穿上华丽服饰，让它具有时代感，具有现代审美意趣，能够融入现代建筑。旧式装裱轻、薄，易卷、翘、折、皱，在传统的砖瓦、木石结构的四合院、大杂院、小平房里比较适合，但与现代化的美术馆却实不相称。"住别墅"就是要给书法作品以宽松、充足的空间。"别墅"，前面有庭院，后面有花园，楼间距离大，通风，透气，阳光充足，花草繁盛，这才是高贵、高级、高雅的书法艺术的应得之所。曾几何时，书法展览将作品密密麻麻挂满四壁，真的就像筒子楼里的住户，地摊上的货物，一个挨一个，拥挤不堪。观赏一件作品时，其他作品也会拥入你的眼帘凑热闹，影响你的专心致志，干扰你的视觉，让人产生审美疲劳，生出烦躁。正是因为对这种状况感触很深，忧虑已久，我思索了很长时间，如何去改变这个形成已久的惯式。所以才有了理念的提出，有了策展的探索。我希望每一件作品都穿戴整齐、端庄、华贵、优雅，希望它在展厅拥有足够的空间，互不干扰，观众用眼睛的余光基本上看不到相邻的作品，对每一件作品都有足够的尊重和专注。

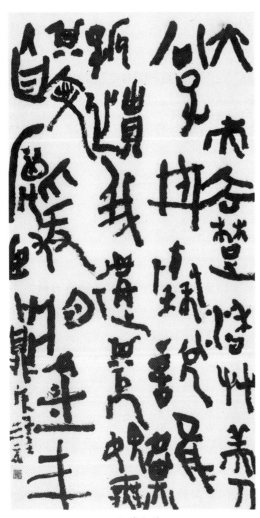

沃兴华篆书作品

2010年，我选择了自己主持策划、统筹的十六个不同类型展览的图文，编辑了一部《盛装书法——当代中国书法展览装置设计16例》，由人民日报出版社出版发行。应该说，那是我十余年思考、实验的初步成果，也是为当代书坛提供的可资参照借鉴的策展、

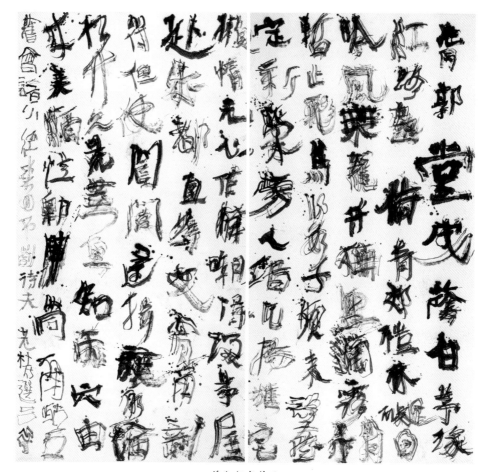

曾翔行书作品

装置样本。我十分欣喜地看到，书法展览这个刚刚走过几十年历程的新生事物，在近十余年间，已经发生了改头换面的变化，已经有过美轮美奂的表现，已经与其他类别的艺术展览可以不相上下、等量齐观。

九、"字古式新"的理念形成

近年来我一直在讲"字古式新"和"文心艺质"这个话题。大家可以回望三千多年书法史，商、周的大篆，秦代的小篆，汉代的隶书，魏楷，唐楷，"二王"和"宋四家"的行书，张芝、皇象、陆机、张旭、怀素、黄庭坚、祝枝山、傅山、王铎、徐渭的草书，当然还有那么多甲骨、钟鼎、砖

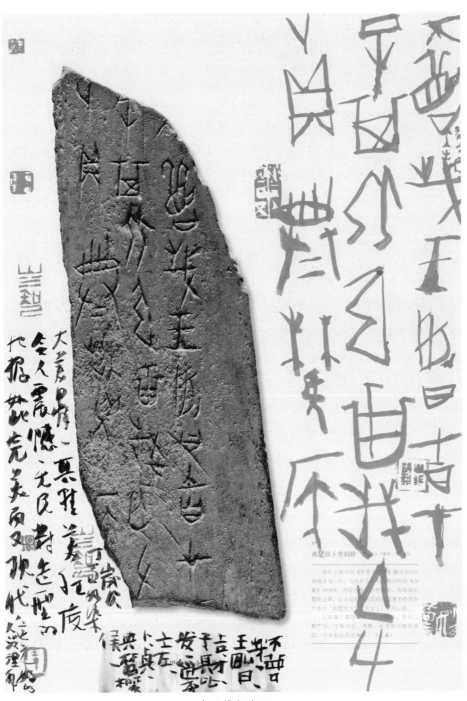

李强篆书作品

林邦德书法作品

瓦、简帛、碑碣、摩崖、纸绢等不同材质上的精美文字，建立了古代书法一座座难以企及也根本无法超越的高峰。现代人写字写得过古人吗？当然写不过。人家三五岁拿毛笔写字，一写就是一辈子，且天天不中断，这个童子功和生世之功，当代人是没有一个能做到的。既然古人写得好，今人就要老老实实地师古，尽可能让自己笔下多些古意、古韵。所以要"字古"。

反过来说，写不过古人，难道书法就止步不前甚至等待衰亡吗？当然不是。甲骨文很好，但金属一出现，就被金文取代；大篆很好，但秦统一就被"书同文"的小篆取代；小篆很好，但十几年后就被汉代隶书取代；隶书很好，但汉代人自己都写烦了，后来被楷书取代；章草很好，但"王羲之们"仍嫌它太慢太没性情，发明今草取代之……书法演变史让我们明白一些

道理：1. 世上没有一个事物可以固定形态永远不变地存在；2. 各领风骚若干年；3. 一个时代有一个时代的独特表现和历史价值；4. 学习古贤除了学习他们的技艺，更重要的是学习他们的创新精神和创变能力。古人把字写绝了，但他们没有把事（式）做绝，当代书法为什么不可以把古人没做完甚至还没做的事（式）做好？我们如果做出一个属于新时代的样式、方式、形式，完全有别于古代，这才是"创造性转化，创新性发展"，才有真正的价值和意义。所以要"式新"。

书法是中国文人的专利，是中华文化的载体，是中华文明的高标，所以，当代书法家绝不能忘记自己首先应该是个文人，必须具备一颗文心。与古代书法有所不同的是，书法已从实用为主变为审美为主，写字再不是为了生活之需、工作之便，而是在进行纯粹的艺术创作，作品的目的地是美术馆、博物馆、公共空间、百姓家室，书写的动机不再是以识文断句、认字会意为主要诉求，而是对受众怀有悦目赏心、共鸣联想的期待。所以，当代书法家在修炼"文心"的同时，还要培养"艺质"。一个没有艺术思维、没有艺术才情、没有艺术追求的书写者，怎么可能适应书法身份的转变？怎么可能进行"字古式新"的探寻？音乐的节奏，舞蹈的姿势，绘画的构成，雕塑的造型，平面设计的空间分割……书写者对此若毫不关注，一无所知，那还有什么艺术的敏感和艺术家的素质？不具有"艺质"的书写就只能与"写字匠""书奴"划等号了，就只能停留在"技、艺、道"的基层了。这就是我提出"文心艺质"的理由。

我十多年来相继提出"当代书法'尚式'""草书盛世可望由今人创造""字古式新""铸造新时代书法高峰"等预判和期愿，都是基于上述思考而生发出来的。

十、主题性、大幅式创作的时代之需

2015年我代表军旅书法家进入中国书协主席团，第一个愿望就是要为这支有着光荣文化传统的军队打造一个书法文化的"驰名品牌"，并借此建立一支军旅书法的坚实队伍；创作一批能够反映新时代强军兴军进程豪迈气概的传世佳作；在全军各部形成永不落幕的书法展览，开辟一条为兵服务的新

路子。自2016年推出的"鉴古开今"展览已经连续举办四届，在全国十多个城市巡回展出，影响巨大；四次展览出自六十余位军队书家之手的八百余件作品悉数落户在各军种基层部队和院校，发挥着陶冶性情、激昂士气的长效作用；军旅书法骨干作者全部经历了八尺、丈二巨幅作品的创作实践，对技法拓展、心志弘阔极有锻炼价值，在全国性巨幅作品主题性创作中已颇具自信；参展书家深入基层部队计数十次，服务官兵活动，留下了数以万计的作品，这为保国卫民、日夜奋战、贡献青春的强军兴军主体——部队官兵，送去了亲切的慰问、深情的谢意和强劲的激励；军队综合性、主题性展览首次实施的定诗文、定展线、定尺幅、定书体

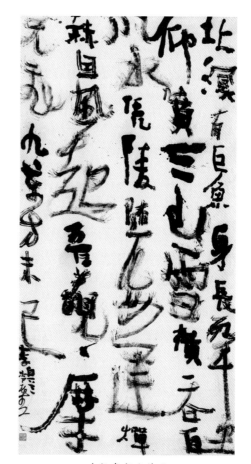

冷柏青书法作品

的"四定"创作方式，大大增强了军旅书家唱响主旋律、弘扬正能量的政治自觉，提高了命题创作的应对能力和创作手法，也为当代书法发展提供了一个书法展览顶层设计的范例。我期待并相信，"鉴古开今"展的持续举办，将为军队文艺史和当代书法史留下浓墨重彩的篇章。

十一、军旅书法的特殊意义

军队的特殊使命和中心工作就是要练兵，就是要演习，就是要准备打仗，就是要御敌卫国。军队文艺工作者的全部心力也要投入到特殊使命之中，一切皆服务于中心工作。有鉴于此，军旅书家在深入传统、融入正脉和放眼全国、跟上时代的同时，最重要的任务就是心系官兵、了解军情，为强

军兴军贡献智慧才情。我的看法是，在强军兴军的伟大进程中，在军改之后的崭新格局中，军旅书家不一定要多，而一定要精；军旅书家的视角可以观照社会，但要聚焦军旅；军旅书法不必一味贪大，而要发扬"乌兰牧骑""小分队"精神；军旅书风不是小情趣，应是大气派。总而言之，我希望军队的边关哨卡、营区操场、指挥机关多一些军旅书家砺志提神的雄强书法，少一些无情无神的电脑字和污目糟心的"江湖俗书"。军队若能如此，则又为全社会净化文化环境、提升文化品格做出了示范。

十二、在事物两端之间寻找最佳平衡点

书法之黑白两色，切对阴阳，"一阴一阳之谓道"（《易经·系辞上》）。对立统一之辩证法即是书之道，即是书法之根本大法。我历来提倡书法家应是朴素的哲学家。"艺者，道之形也"（刘熙载《艺概》），书法作品中任何对立统一之墨象，如结构之正斜松紧、点画之曲直长短、墨色之浓淡干湿、谋篇之聚散虚实……皆为道之外化、道之赋形。中国圣贤之"阴阳中和"，西方哲人之"对立统一"，都是书法家需要明悟的哲学原理和创变轨则。

艺术创作本无标准，不可量化。艺术家一家一品，艺术品一品一相。但世界万事万物必有其相对稳定的内在联系和相互作用，这便是规律和法则。近十年来，我曾以《书法创作之度量衡》为题，阐说"书写不等于书艺、守法不等于守旧、严谨不等于拘谨、轻松不等于轻率、流利不等于流滑、粗犷不等于粗野、生拙不等于鄙拙、放胆不等于放荡、均衡不等于均匀、简约不等于简单"等诸多辩证关系。个中属意，就是主张当代书法家要站在艺术立场上以哲学思辨面对创作，在事物对立、矛盾两端之间去寻找最佳平衡点。

中国书法的哲学思想和艺术魅力，体现在结字谋篇的破均解正、走笔运毫的连段疾徐、水韵墨色的润枯洇留。《孟子》有"物之不齐，物之情也"之说；欧阳询有"遂其形势，随其变巧"之谓；王羲之则言："若平直相似，状如算子，上下方整，前后齐平，此不是书，但得其点画耳。"书法前贤对书法太齐则"板"、不变即"死"的道理早已抉奥阐幽，使之彰明较著，难道当代书法家还要在写字与书法、功能性书写与艺术性创作之间左右为难、犹豫纠结？

第七讲　书法评审:"规定动作"与"自选动作"

关于书法评审,我有过一些言论,也写过几篇文章,现选集如下:

一、不同展览要有不同审美指向和评判标准

今年我参加过两次中国书协的评审工作,先是在常熟评审"翁同龢奖",后是在宁波评审"二届青年展"。前者,我自始至终都在,亲历了全过程。十件获奖作品,有八件为尺幅较小、字径较小的手卷、册页和横披,两件为点画谨严、行列整齐的正书,篆、隶各一。十名作者虽然都很优秀,作品也很精美,但几乎清一色清正静稳的小字小幅占据了一项顶级活动的前十位,让我略觉失意。后者,我只参与到三十四件获奖作品确定,即因故从评审现场早退,未能亲试中国书协首次打分评奖的新法。在得知五个一等奖分别是三件小字小幅和两件篆刻后,我再一次黯然生愁。

我的这种情绪,倒不是对中国书协评审工作不满,也不是对获奖作品置疑,而是对连续两次评审结果的近似和评委的"偏食"有些纳闷,有些不解。这样下去,或许会给广大书法作者某种误导和暗示,从而使得恣意纵情者敛,见性明心者隐,开拓创新者收,异彩纷呈、兼容并包便无从谈起。

其实,经多年摸索和实践,中国书协评审的方法越来越成熟,规则越来越细化,程序越来越严密,设施越来越先进。且"翁同龢奖"的评审倡导评议结合,有利于在评议和挑剔中互为提示,相与说明,对作品质量的优劣高下易趋共识;"二届青年展"的评审更是实施学术跟进、打分裁决等新举措,使得评审的全过程在学术引导下理性而有序地进行。我的同事们尽责守

正，费力用心，常常为一件作品的取舍各执一端，面红耳赤，甚至不惜伤了一时和气。如此敬业崇艺、尊重中国书协之权威、维护普通作者之权益的精神，每每令人慨叹和感动。然而，评审结果为何还是不尽如人意呢？究其根源，恐怕关键在于评委们的审美能力有待提高，品评标准需要调整，尤其对不同性质的展览，应当采取不同目标的评审指向。

譬如，"新人新作展"为非中国书协会员所设，目的就是为广大书法爱好者提供入门上道的机会，要入正门，上正道，就要临摹经典，亲近前贤，练就扎实的基本功。因此，对作品的评审，就要看是否下笔有由，是否师出有门，是否临古临得形神肖似。"青年展"是为四十五岁以下的书家所设，对这个年龄段的书家，怎么能要求他"人书俱老"、循规蹈矩、小心翼翼、四平八稳呢？怎么能斤斤计较于一处败笔、一点反常而忽略他们的激情、活力、想象力和创造性呢？"妇女展"既然专为女性所设，就该有女性特有的阴柔、娇妍、精微、秀美之特征。尽管"巾帼不让须眉"的豪气之作无可非议，但决不能将她们与男性混为一谈，一味强调什么雄强、遒劲、厚拙、放旷。女人男性化，男女都一样，还要"妇女展"做甚？"全国展"是届展，四年一次，为较长一个阶段中国书法队伍和艺术成果的大检阅，不考虑地域、字体和书风的代表性、完整性和多样性当然不行。而仅仅着眼于作品的师承和出处显然不足以反映书法艺术阶段性发展和创造的最高水准。像"兰亭奖""兰亭七子""林散之奖""翁同龢奖"一类只有极少数人能够摘桂冠、享殊荣的奖项，必须苛刻地审视作者的风格建立、个性形成，没有与前人不同、与他人不同的独有表现方式和特异笔墨语言，恐怕是不具备获奖夺魁资格的。

艺术作品的品评，尤其是对书法艺术作品的等级判定，的确不是一件可以量化的易事。但是，我仍然想拿体育运动跳水、体操等比赛中规定动作和自选动作的例子来比较。以规定动作的准确、精美程度，决定运动员能否进入决赛，以自选动作的创造性和高难度，排列运动员的最终名次。同理，书法作品写得与某碑某帖近似，笔法结法准确、到位，不过是学书的初始摹仿和前期修炼。而个体面貌的凸显和自家风神的彰显，才是卓然成家的重要依据。

书法创作不易，书法评审也难。我愿将自己的思虑道来与同事们商讨。

二、评审是风向标，是方向盘

1. 对当下评审的正面评价

十二届国展草书作品来稿11063件，经过初评、复评、终评、文字审读、面试诸多环节的十多天千淘万漉，最终评定二百二十件作品入展。这里可以说明几个问题：其一，草书已完全改变了实用时代"辅体""稿书"身份，与篆、隶、楷、行诸书体一并成为进入艺术时代的书法类型之一，并与行、楷二体齐头并进，所拥有的研习者不相上下，并呈急剧增长之势。其二，在展览的诸多事务中，评审成为重中之重，评审时间之长，评委人数之多，评审规则之严密，评审程序之繁复，监审制度之严格，文字审读之谨细，面试阵容之庞大，均可谓创纪录。其三，大约百分之二的入选率，足见参与者之踊跃、竞争之激烈。无疑，书法艺术已是中国诸艺术中群众基础最大的一个门类。

评审之重要毋庸置疑。千千万万件作品的雅俗、优劣、正误，要靠有限的评委在有限的时间里进行甄别、作出判断、决定取舍，这是对评委的眼力、识见、敏锐性和洞察力的考验。我亲历了十二届国展从初评到面试的整个评审过程，感触良多。概括地说，正面评价主要有以下几点：

其一，顶层设计严谨、周密，保证了评审的合理性和公平性；

其二，以专业委员会委员为评委会主体的分类评审，保证了评审的学术性和专业性；

其三，监审、学习观察和媒体介入，保证了评审的纪律性和严肃性；

其四，设立专门的文字审读团队，对评审全程跟踪，对候选作品逐件通审，保证了入选作品的正确性和完整性；

其五，在终评阶段重启复评程序，既大大减少遗珠之憾，又尽量避免混珠之尬；

其六，大范围的面试，大刹弄虚作假、沽名钓誉之风，净化了书法家队伍，整肃了书坛风气，维护了当代书法整体形象。

上下同心，多方齐力，使得十二届国展草书作品评审紧张而有序、繁冗而顺利。评审结果如何？

在二百二十件入展作品中，看到了浪漫的古草、厚朴的章草、优雅的小

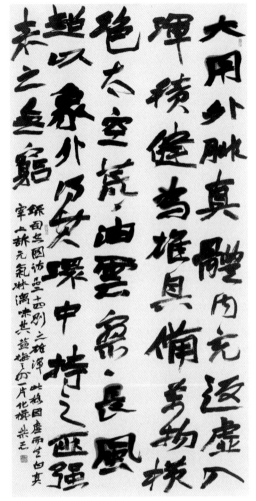

蒋乐志行书作品　　　　　　张胜伟行书作品

草、恣逸的大草、奔放的狂草，品类齐全。

　　在二百二十件入展作品中，可见草篆、草隶的古朴减省、张芝的天纵颖异、皇象的谨严精致、索靖的率情运用、陆机的灵厚苍浑、王羲之的萧散飘逸、王献之的奔腾飞动、孙过庭的遒美精妙、张旭的迭宕翻旋、怀素的激越迅疾、黄庭坚的恣肆圆熟、米芾的沉着俊拔、康里巎巎的古今相杂、吴镇的润枯圆劲、宋克的精到严谨、王铎的腾挪跳掷、傅山的盘旋缭绕、于右任的宽博厚润、林散之的老辣纷披、王蘧常的奇崛苍健、高二适的神韵高格……取法多样。

　　在二百二十件入展作品中，有婉约流美的稿书，也有粗狂雄强的榜书；

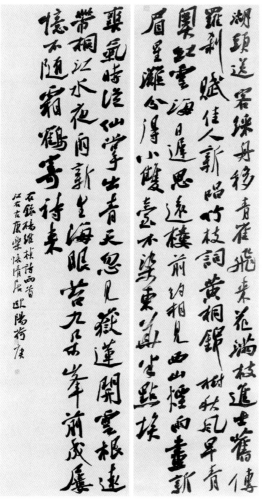

欧阳荷庚行书作品

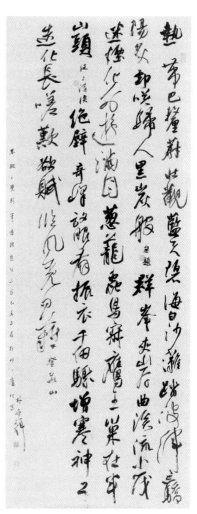

林景辉行书作品

有字字独立的古草、章草和小草，也有满纸烟云的大草和狂草。风格各异。

我们完全可以骄傲地说，短短几十年的植根传统，连续十二届的追习前贤，当今书坛已将悠悠几千年的草书经典集于一代，开掘富矿，整合资源，深入研究，勤勉笔耕，硬是将一个古代文人士人用于诗文草稿、日常记事、亲友通联、自我遣兴的非正书，写进了艺术的行列，写出了与诸书体并列同行、让国人普遍喜爱、让世界广为知晓的局面，写上了向草书盛世迈进的征途。

我们应该看到，当代草书发展的态势，所呈现的局面，是当代书坛杰出作为下的特殊贡献，当然也是中国书协以及整个书法界不断摸索、改进和完善评审机制、规则所结下的丰硕成果。

周继中隶书作品　　　　　　　　　　裴元庆楷书作品

　　草书艺术有强大的生命力，当代草书艺术家有旺盛的创造力，草书盛世建立于中华民族伟大复兴之时有极大的可能性。有人总在质疑现行的评审方式，批评这样评审评出的是仿古之作，是追风之作，是平庸之作。看上去有一定的道理，国展来稿太多，来稿多就要取舍，要取舍就要评审，要评审就要有标准，有标准就会受约束，受约束就抑制性情。其结果就是，入展的作品像古人、合规矩、没毛病、少性情的占了多数。这是投稿者"保险起见"心理作用的结果，也是"少数服从多数"取舍规则的必然。

　　尽管如此，我并不觉得有什么可怕。打个比喻，中国古代有一千多年历

武威草书作品　　　　　　　　　吴勇章草作品

史的科举考试，用以发现优秀文武人才，现在是全国统一高考，选取优秀学员入各种大学培养造就。国展评审，与这个科举和统考颇为相似。国展作者大部分是青年人，少量中年人，极少老年人，能通过这个"统考"，说明学书路子正，书法功夫深，书写能力强，具备了行远攀高的条件。进入书法艺术门径之后，来日方长，再谋求变法求新、塑造自我不迟。

　　何况，除了国展，书家还能参加众多无须评审的展览，完全可以不受约束地创作，不被限制地抒情。欣赏者也有大量机会选择尽显个性、放飞自我的展览，如"学术批评展""沈门七子展""行草十家展""正书六家展""60

张立行书作品

年代书家展""70年代书家展""80年代书家展""狂草四人展"等等。这些展览的作品，就是法无定法、兵无常势的个性表达和新奇创变，就是通过了"统考"之后的"海阔凭鱼跃，天高任鸟飞"。正是有评审的展览，夯实了"植根传统""艺文兼备"的厚基，才保证了无评审的展览去履行"鼓励创新""多样包容"的使命，从而共同演奏着当代书法发展的恢宏交响。

2. 当下评审带来的缺憾

十二届国展的评审是极其严格、非常公平的，结果也是令人信服的。评审在当代书法艺术发展的进程中，一直起着风向标、方向盘的"导航"作用。当然，缺憾和不足依然存在，这些缺憾和不足也会为书法发展产生不利影响。看十二届国展的草书作品，大多数可归为三类：

第一类，像古人。大部分作品还停留在临摹状态，是根据临摹所形成的习惯、留下的记忆，进行集字、挪移式的复制和默写。我前面提到的十二届国展入选作品师法古代诸多草书大家的现象、取法多元的局面，固然可喜，但这种与古人形似神近的书写，还是一种模仿，并不是真正的艺术创作。

第二类，像时贤。有一部分作品直接摹拟当代名家，仿陈海良，仿李双阳，仿王厚祥……拜师求学是需要的，是有益的，但更多的是要学习导师的为艺取法、处事修德。从导师书法入手也未尝不可，但要通过导师走向古贤，才有前途。

第三类，像别人。有一些作品，虽不酷似古人，也不直拟时贤，但仍然似曾相识。作者无艺术主见，无创作定力，爱追风赶时髦，从过往大

展获奖入展作品中找样板，照葫芦画瓢。或照搬形式构成，或照抄书写文本，没有自己的风格追求和情绪表达。

　　此类作品，像古人，像时贤，像别人，唯独不像自己，没有个性。之所以会形成这样的局面，一是重技轻艺，还没有从实用性书写走向艺术性创造；二是重艺轻文，虽有艺术自觉，又忽略了文化修养；三是重法轻情，陷入规矩法度中不能自拔，不得自由，作品难以见性明心。

　　上述缺憾和不足，对年轻书者来说是一种严苛。书法艺术看上去最为简单，实则最难成就。扎实功力、综合素养、艺术才能，需要长久磨砺和积累，需要反复摸索和探寻，不能急于求成。当然，不能急于

曾锦溪行书作品

求成不等于不思求成。这里要说的是，这种具有普遍性的仿写他人、没有自己的书法创作现状，与多年来形成的评审机制和评价体系是有一定关系的。

3. 对评审的思考和建议

　　当下的这种评审方式需要不需要改变？我个人认为，既然它将当代书坛引入了继承传统、深入经典的大好局面，就要维护并坚持，无须大变；既然它还留有缺憾、存在不足，那就有必要进行调整、加以改进。

　　怎么调整和改进？我有一个建议，说出来请大家思考。我们不妨大胆尝试一下，相信评委专家的审美眼光和艺术良心，赋予评审委员一个特殊权利：在回避亲友、学生和本地区（系统）作者的前提下，每位评委拥有对一

两件作品的一票推荐权。一票推荐的作品，只需通过文字审读关，即可入选。一票推荐的作品，其推荐原则是：不能摹拟古代某碑帖；不能酷似当代某名家；不能仿照曾经出现过的优秀作品；必须是建立在深厚古法功力基础上的个性化表达，是具有独特笔墨语言的探索之作和全新之作。

大家试想，一个两百件作品规模的全国性书法展览，有那么一二十件个性鲜明的探索实践之作，既不削弱业已形成的书法主流体量，又给观众带来审美新意，岂非皆大欢喜？我相信，这一个小小的变动，将会给有志于创造的书法家以莫大鼓舞和新的希望；会给整个书坛注入一种立高原建高峰、创建新时代书法盛世的激情和动力。也只有这样，才能全面贯彻和落实中国书协提出的创新方针，既"植根传统""艺文兼备"，又"鼓励创新""多样包容"。才能切实树立起习总书记提出的"创造性转变、创新性发展"的"两创"意识，把当代书法发展进一步带向百花齐放、多样发展之路。这才是伟大祖国、伟大时代应有的大气度和大胸怀。

评审确实是风向标，是方向盘。一个区域性权威机构的评审，往往会决定这个区域的创作风尚，全国性权威机构的评审，则可能影响整个书坛的审美取向。曾几何时，书法界先后出现过一阵又一阵的这个潮，那个调，这个现象，那个书风。中国书协团结书法界，经过多年的共同努力，终于打造出日趋完善的评审机制和规则，评出了一个将三千多年的所有书体、所有流派、所有风格同放光彩的"全能"书法时代。我们要充分认识到这个客观事实，要格外珍惜这个来之不易的大好局面。

三、理念的高度共识达成取舍的高度一致

评审是什么？评审就像考试判卷，就像体育比赛的裁判。现在全国书法的重大评审，当然是指中国书法家协会主办的大型展览的评审，比如国展、兰亭奖，还有各种书体的届展，各种书法表现形式如手卷展、册页展、楹联展，等等。经过几十年的摸索和不断地改进，中国书协形成了一整套完备的、成熟的评审机制、评审规则、评审程序，以及评审的监督和学术、媒体观察。可以说，现在全国性书展的评审是极其严格、严谨和严肃的，是非常公平、公正和公开的，完全经得起检验和检查。

　　尽管如此，还是会有一些人对评审结果不尽如意，多少会有一点失望和遗憾。我们长期在中国书协评审机制中兢兢业业地工作着，时常会有一些疑虑：怎么这件作品获奖了？这件怎么能入选呢？那件特别出彩的作品怎么不见了呢……坦率地说，我们经常会有类似的疑问。所以，我们一直在思考着、谋划着，并试图在一些非全国性届展、非权威机构主办的民间的、纯学术、纯艺术、自由组合的展览中进行一些别样的评审尝试，试图评出一点新局面、新气象和新格局。以期对国展的评审做一点补充。这是我们的初衷和愿望。

　　我今年参加过一些评审，有国家级的展览，也有民间的展览，我是抱着两种期待、用两种方式去进行工作的。我把这两种不同的评审区分开来，国家级展览，好比古时的科举考试、现在的全国统考，有统一的标准、统一的答案，做规定动作；我把民间的、社会的展览评审，视之为体育比赛中的自选动作。大家都知道，跳水比赛分两个阶段进行，第一个阶段，初赛，要做规定动作，几十个运动员做规定动作，是裁判委员会确定的六个难度系数相同的动作，运动员轮番去做，看谁跳得最标准、最优美。排名靠前的十二名运动员进入到决赛。决赛比的是自选动作，运动员根据比赛进程、排名情况、对手状态、自身能力等等，进行即时调整，选择难度系数不同的动作，以求更好的排名，争夺冠军。全国性的展览，做规定动作，看谁功夫深，看谁取法好，看谁能力强。这是入会的最低门槛，取法要对，跟经典有关系，功夫要深。进了这个门槛，如同高考中榜，拿到了敲门砖，拥有了行远登高的条件。到了这个程度，再做自选动作，看你的创造力，看你的想象力，看你有什么与众不同的表现。自选动作就是看你的难度、精度、稳定性。书法的自选动作就是个性、风格，既不像哪一个古人，也不像哪一个今人，只像自己。如果评出十个一等奖，十件作品挂在那里，一品一相，绝不雷同。这就是我们在评审理念和方法上的初衷与期愿。我们在"恒美花都杯"评审之前，九名评委达成了共识，最后结出了令人欣喜的果实。在宣布十个一等奖作品时，七票以上的正好十个，一个不多，一个不少，高度共识，极度满意。九个评委七票以上的正好十人，一次性成功。实际上，七票以上的还有八票、九票的，这样的结果，怎么不令人欣欣鼓舞、情不自禁地鼓掌欢呼？

　　更加令人喜出望外的是，在宣布二十件二等奖作品时，七票以上的不

多不少恰好又是二十件。这样奇迹般的评审结果，怎么可能失望？怎么会有遗憾？怎么能不令人兴奋和惊喜？四十个三等奖也很接近，七票以上的作品高达三十六件。从理念上的高度共识达成了取舍的高度一致。大家在充分评议、充分尊重每一个评委意见、兼听则明之后，独立判断和投票，投出这样的结果。我们的评委、监委和所有工作人员，包括到现场观看展览的所有作者，绝大多数都会对这个结果表示满意。

四、小字作品和大字作品的区别及其在展览中的优劣势

小字、多字作品书写细腻、精致、优美、文气，那是小笔书写、端坐书写、安静书写决定的；也是古时书法的主要功能——实用性所要求的；更是书写者学书伊始临帖习字、浸淫古贤久久为功所致。大字作品豪迈雄强、醒目惊心，但粗放大略，则是书法成为纯艺术、进入展厅和各种公共空间的产物；是大笔书写、站立甚至躬身俯首移动书写、众人围观书写的结果；也是从小字小幅向大幅巨制放大、拓展过程中当代书家的实验和摸索。

因为人们对小字书法的熟识和审美习惯，尤其是进入评审阶层的专家长期形成的以古代书法经典作为衡量判定雅俗、高下的标准，在过去很长一段时间里的书法展览评审中，字数较多的小字作品、拼接成大幅的小字作品，确实易被认可，获益更多。所以，在相当长的一个时期，展厅中往往满目小字，使人产生密集恐惧以至视觉厌恶。

小字获益、大字吃亏的情势，催生了拼贴之风、摹古之风，也一定程度地挫伤了当代书家对大字榜书的研习、创作积极性，影响了展厅艺术的发展进度。这种情况引起了中国书协领导层和众多评委专家的关注和思考，并采取了相应的对策。比如在征稿启事中明确提出"不提倡过度拼接"；比如"三名工程展"不作尺幅限制，提倡大幅巨制；比如在多个邀请展中指定创作丈二巨幅……这些举措，大大激发了书家由小拓大的热情，提升了当代书家大字榜书、大幅巨制的创作能力，增强了书法从书斋走进展厅的适应性。

在全国第四届草书展评审预备会上，我曾经提出评审"四兼顾"，即：兼顾书写性和艺术性；兼顾写实和写意；兼顾雄强和婉约；兼顾稿书和榜书。最后这一条就是针对小字获益、大字吃亏的现象而阐发的。我的这个建

议得到了评委同事们的认同和响应，第四届草书展确实出现了大小同堂、交相辉映的喜人情景。应该说，过去那种小字、多字作品占主导地位，大字作品寥寥无几的情况已逐渐扭转，十二届国展草书作品中，大小字作品几乎旗鼓相当。

当下许多年轻书法作者，一是模仿古人，二是模仿时贤，三是模仿高手，这是普遍现象。模仿评委的当然有，一方面是堪当评委的书家多是各书体的风向标式人物，是代表性书家，确实写得好。另一方面是普通作者有急切的入展入会诉求，误以为模仿评委就能得到评委的好感和青睐而增加入选机率。印象中，篆书作品模仿刘颜涛、王友谊、戴文、许雄志的较多；隶书作品模仿刘文华、张建会、张继、鲍贤伦的不少……在草书创作中也不例外，同样存在模仿现象。比如我们在十二届国展草书作品评审过程中，就时不时发现此类作品，被模仿得相对多的是陈海良、李双阳和王厚祥等等，也有模仿胡抗美、张旭光的。可见，模仿评委作品的现象是真实存在的。

模仿是一个学说，"模仿说"在文论史上具有宗祖地位。模仿不仅是西方美学史上最早关于艺术的定义，也是非常重要的美学原则。所有的艺术都从模仿开始，在模仿中提升，并在模仿中成就个性风格。绘画，画静物，画人体，采风写生，是模仿；演员，青年人演老人、今人演古人、好人演坏人、男人演女人、健康人演残疾人，靠模仿；书法学习，描红仿影、临帖摹碑，要模仿……艺术来源于生活，高于生活，可以说，没有模仿就没有艺术。王献之模仿王羲之，欧阳通模仿欧阳询，林筱之模仿林散之，费之雄模仿费新我……无数事例反复证明，模仿是入门上道的捷径，是传承延续的妙法，是由此及彼的桥梁，是修成正果的起点。

因此，我认为模仿名家、模仿评委这个普遍现象，也是正常现象，几乎任何人都要经历这个过程，甚至在相当长的时间里处于这种状态。对于模仿，我的看法和建议是：

其一，临帖摹古，是学习书法的不二法门，是植根传统的基础工程，是自成一家的先决条件。每一个有志于学书有成的人都要高度重视临摹并长期坚持。

其二，直接效仿名家、老师的书路书风，因为有近距离接触的便利，能经常看到原作和创作示范，易于理解，易于上手，不失为一种学习方法。但

到了一定程度，必须通过名家或老师这座桥梁走向古贤，取法乎上。

其三，对身边学生和求教者，我个人一贯反对临写我的字，生怕误人子弟。

其四，国家级书法展览，不是学生展，不是青少年展，不是临摹展，所以作品与某名家某评委相似者不应该入选，因为那不是真正意义上的创作。评委个人要有这个意识，集体要有这个共识，在取舍中表明态度，正确导向，在书法界形成师古和原创的风气。

其五，所有书法作者都要明确一点，作者模拟任何一位名家和评委，对作品入选与否都不会产生任何影响。因为在中国书协的评审中，没有任何一个人可以左右和决定一件作品的去留。

其六，在一个展览中，如果发现相同书体、相同风格、相同样式的多件作品，可以采取分类集中比对的办法，择优选取。尽量避免"近亲繁殖"、相貌雷同的作品扎堆出现，更要杜绝作坊炮制、代笔集字的舞弊造假行为。

第八讲 展厅是件大作品

——书法展览策划和审美环境营造疏记

我在书法艺术之旅的数十年长途跋涉中，曾为改变书法展览旧式、美化书法审美环境花费了许多心思和时光，进行了一系列探索和实践。我非常享受每一次冥想和新创的过程和结局。尤其是我的试验往往在书坛引来绮注，引发宏议，引起追仿，短短一二十年后，书法展览完全具有与任何一门艺术展览媲美的资质，书法原有的高贵、高级与高雅品格，在新时代徐疾复归，令人兴奋！

早在2012年，我与平面设计师符晓笛先生共同主编了一部关于书法展览策划、设计和装置的图文集《盛装书法》，由人民日报出版社正式出版。书中刊有我的十八篇策展和设计随记，梳理汇集于后，期与更多同道研讨。

一、为书法穿盛装——《盛装书法》序

打字机的出现，使得中国人运用了三千多年的手写文字受到了空前的冷落。计算机的普及，又让执笔书写陷入可有可无的境地。数十年来，中国书法还有没有存在的必要和发展的可能，成为人们忧虑的事情和热议的话题。

然而，国粹的魅力无穷，经典的神韵无限，传统的惯性无极。中国书法实用功能的消退，反而换来了其审美价值的提升。中国人对书法艺术的审美趣好，似乎已归入遗传基因的范畴。信函不用毛笔字了，公文不用毛笔字了，告示不用毛笔字了，墙报不用毛笔字了，但是，街市匾牌还用，寺宇额联还用，陵墓碑石还用，楼堂墙饰还用……在中国大地上，无论东南西北，凡有人居之所，书法无处不在。

　　书法艺术不但有存在的必要性，而且出现了发展的大趋势。古代没有书法学校，现在却有书法博士；古代没有书法传媒，现在却有专业报刊、网络和电视频道；古代没有书法组织，现在却有层层叠叠的社团机构；古代没有书法市场，现在却有不计其数的销售店铺……书法艺术呈现出了空前的繁荣景象。

　　当代书法大繁荣最突出的表现还在于书法作品集中展览。不同层次、不同规模、不同主题、不同形式的书法展示活动此起彼伏，连续不断，书法已进入"展览时代"的说法确实符合客观事实。

　　在三千多年的书法发展史上，书法展览的出现不过几十年，毕竟是个新生事物。书法家也因为长期致力于笔下、案头的功课，尚未做好应对展览、策划展览的各种准备。于是，20世纪90年代以前举办的书法展览，几乎都是同一个模式：征集作品，评选作品，装裱师凭经验装裱作品，将作品挂满展厅，开幕，撤展。那个时期的书法展览，无一例外地给人以简陋、拥挤、杂乱、平淡的印象。我曾把那时展厅里的书法作品比作超市货架上的商品、街头地摊上的物件、筒子楼里的住户。早在90年代初期，我对这种过于寒酸、有失高雅却一成不变的书法展览，已经生出几分审美疲劳和视觉麻木。

　　书法是历代高人韵士从政、从军、从商、从文的余事和雅事，而这些人都有一定的见识学养，在澡身浴德方面也不同程度地做过功夫。因此，书法作为书者心性、学养和德操的迹化，应该是高贵的、高级的、高雅的。随着社会的进步，读书人增多，文人墨客的比例增大，书法已不再是少数人的专利，而渐渐成为大众之事。于是，书法得到了空前的普及和极大的繁荣。同时，由于书法从众激增，学书动机各异，欲附庸风雅者、欲善笔得富者大有人在，故书法艺术之文雅、高贵特质有所削弱，将书法视为简单之事者普遍存在。许多书者对书法缺乏应有的敬畏，做出许多有损于书法高雅形象的事来，书法的文化地位和社会地位因而受到了很大的负面影响。我想，频繁而又简陋、草率的书法展览便是上述情形的一种表象。

　　我在90年代萌生了一个想法：书法展览作为书法艺术面向社会、面向大众的最有效方式，必须改变它以往的平庸表现和低矮形象。基于上述思考，1994年，我在中国美术馆举办了自己的"四十岁墨迹展"，尝试着对展览进行了整体设计，主要从三个方面有所创变。其一，全部作品的书写内容均为自作联

01

华宝雅集
北京二十二人书法展

2004.5.23—29
中国美术馆

02

刘洪彪五十岁墨迹展

2004.11.20—23
中国美术馆

03

中国美术馆
当代大家书法邀请展

2005.11.1—10
中国美术馆

04

篆隶楷行草
五体十家展

2006.3.31—4.7
中国美术馆

05

第二炮兵
美术书法摄影作品展

2006.6.28—7.3
中国人民革命军事博物馆

06

翰墨心源
张学群书法作品展

2006.8.19—27
中国美术馆

07

中国美术馆
篆刻艺术邀请展

2006.9.13—10.7
中国美术馆

08

第二届中国书法
兰亭奖作品展

2006.12.17—30
安徽省博物馆

09

申万胜书法展

2007.11.16—21
中国美术馆

2009.7.24—29
贵阳美术馆

10

入古之旅
张荣庆书法展

2008.4.18—26
中国美术馆

11

周剑初五体书法展

2008.10.10—14
中国美术馆

12

大禹颂全国书法
名家邀请展

2008.11.1—15
蚌埠会展中心

13

邵秉仁书作展

2009.6.27—7.6
中国美术馆

14

第二炮兵美术书法研究院
首届作品展

2009.11.10—20
第二炮兵机关礼堂

15

孺子牛名家书法篆刻展

2009.11.13—28
邕江湾美术馆

16

第三届中国书法
兰亭奖作品展

2009.12.28—2010.1.6
平顶山博物馆

17

刘洪彪书法回乡展

2010.10.16—11.6
萍乡博物馆

18

墨舞神飞
中国书协草书专业
委员会委员作品展

2012.10.20—11.10
萍乡博物馆

19

阅世读人
刘洪彪六十岁墨迹展

2014.9.26—10.8
书画频道美术馆

20

砺剑征程
纪念火箭军组建
50周年美术书法
摄影作品展

2016.6.28—7.10
北京81美术馆

21

横锦姑苏
刘洪彪 钱玉清书法
联展

2018.4.15-5.5
苏州金鸡湖美术馆

22

蓝波湾艺术+
军旅书法三家作品
特展

2018.7.10-8.10
萍乡蓝波湾艺术+

23

万殊一相
狂草四人展

2016.11.26-12.4
甘肃省美术馆

2017.11.8-11.15
济南市美术馆

刘洪彪主持策划设计的书法展览 logo 集萃

语、文章和日记；其二，将展厅的四堵墙设定为四个色调，事先就确定了作品的悬挂位置，并按照设色分别进行装裱；其三，统一竖式挂轴作品的长度和装框小品的外框尺寸。回想起来，那是我对书法展览品质和格局的改善所做的最初实验，也是当时带给所有观众置身书法展厅的新鲜审美体验。

对书法展览进行整体形象塑造的强烈意识和大胆革新，始于2004年的"华宝雅集·北京二十二人书法展"。那一次，我把主要精力花在了作品的装裱上，不仅画出了每件作品的装裱样图，还亲自选购了黑、白、红三色亚麻布以取代传统的锦、绫装裱材料。通过那个展览，我向书坛发出了一个改变书展旧式的明确信号。

作出颠覆性改变的是2004年我的"五十岁墨迹展"。"展厅是件大作品"的口号就是那次展览前提出来的。那次展览，从作品弃用挂轴、启用板框、印制墙柱饰品，到作品集、展览专刊、专题明信片和纪念封、请柬、纸袋等附属品的制作，进行了周密筹划和精心设计。

我的策展理念和方式似乎引起了书坛的广泛关注和认同。从那以后，中国美术馆和中国书法家协会等权威机构和张学群、申万胜、张荣庆、邵秉仁等著名书法家，相继将全国性高端展览和个人展览的策展任务委托我全权主持，我借此实现了一个又一个改善书法审美环境的全新设想，并发出了"为书法穿盛装，让书法住别墅"的内心呼吁。令人欣喜的是，我的努力起到了抛砖引玉之效。近些年来，我们看到了曾来德的"众妙之门"、王冬龄的"逍遥游"、陈振濂的"意义追寻"等一系列具有奇思妙构的精彩展览，而己丑、庚寅交替之际的中国美术馆"情境书法展"，更是以其高立意、大规模、巧构思、精制作，将当今中国书法文化生态聚集于一展、浓缩于一馆，向人们展示了书法艺术与社会环境、人民生活的密切关系，以及书法艺术丰富的文化内涵和无穷的审美意趣。这些展览，在给予人们绝美的视觉快感和心灵惬意的同时，也昭示着书法艺术具有无限广阔的发展前景。而我，又重新看到了书法的高贵、高级和高雅，感知到了书法的神圣与尊严！

我是一名现役军人，是一名专职书家，凭着对书法的崇仰和热爱，自觉地、心甘情愿地挤出一些时间，付出一些精力，做了一点给书法作品量体裁衣、梳妆打扮的美化工作。六年来，先后十六个展览的总体策划和形象塑造，已经变成了当代书法交响曲中的一个个音符，也在书界同仁心中留下了

一点点记忆。我十分感谢给予我信任的人们，让我获取了足够的实验机会和施展空间；十分感谢我所依托的北京新思维艺林设计中心、北京抱阳阁文化有限公司和北京德茂丰设计制作中心的朋友们，他们在平面设计、作品装裱和板框制作等各个环节，发挥聪明才智，任劳任怨，帮我将愿望变成了现实。我尤其要感谢的是十六个展览的设计总监符晓笛，他的艺术天赋、设计高见和谨严作风、儒雅品格，以及他让我越来越轻松、越来越放手的思悟能力和设计手段，每每令我感佩和信服。

我想，《盛装书法》的出版，算是我字外功一个部分的修炼总结吧，往后，我该掉头回到主攻方向上来，不能再耽搁字内的探究了。

二、书法展览形象塑造的切入点——装裱

对书法展览进行总体设计，实施形象塑造，有意识地试图颠覆过去那种简陋、杂乱、平俗、轻率的展览旧格局，对于我来说，始于2004年的"华宝雅集·北京二十二人书法展"。

展览的发起人和召集人张荣庆先生将作品装裱、展厅装置等设计任务交我统筹督办后，我把作品装裱定为此次展览设计的重点，也作为打造一个有别于以往模式、令人耳目一新的书法展览新形象的突破口。

书法作品的装裱，过去多使用绫、纸、锦、绢等材料，因其色淡、质轻而显得小巧优雅，很适宜于尺寸较小的条幅、对联、横披、扇面、手卷、镜心等。当今的书法作品，已经由案头阅读发展到展厅观赏，由识读第一转变到审美为主，尺幅越来越大。若仍用传统的材料、工艺和形式进行装裱，其淡雅简净的基调必然与大字巨幅的雄强气势不相谐和，从而带来视觉上的平淡轻薄感。何况，字幅越大越不易平整挺括，越易卷曲皱翘，有失书法艺术的文雅高贵之气，有损书法的堂皇威仪之象。还有，过去装裱，往往不注意整体形象，无论材质、色彩、尺寸、款式，都不作统一考量。一个展览，作品"个头"参差，"穿戴"混杂，显得零乱而浮躁，如同地摊货物、超市商品，让人眼花缭乱，优雅的审美环境和氛围无从谈起。这就是我一直想改变书法装裱习惯的理由。其实，早在1994年，我在自己的"四十岁墨迹展"筹备过程中，就已经对作品装裱进行了一些改良，比如四堵墙上的作品四个色

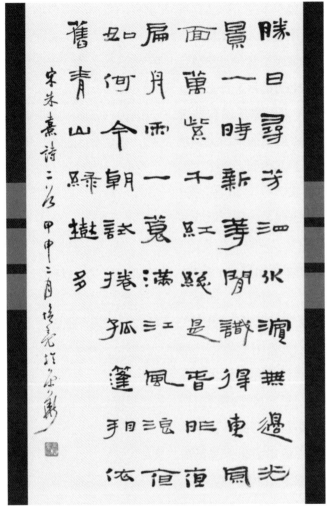

"华宝雅集·北京二十二人书法
展"装裱创新：郑培亮篆书作品

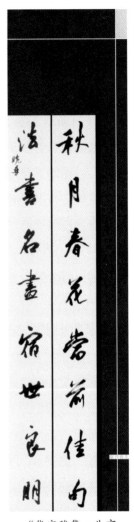

"华宝雅集·北京
二十二人书法展"装裱
创新：郑晓华行书作品

调、成品尺寸一致、打破传统装裱样式的条块拼接等等。

　　因循守旧不是艺术家的性格，发现和创制新颖奇特的可资欣赏之美物，是艺术家的职责。书法作品的装裱，虽然有它的传统习惯，有它的一定之规，但它并不是一成不变的铁律，凡事都有求变创新的可能，都有与时俱进的必要。

　　对"华宝雅集·北京二十二人书法展"的作品装裱，我做了全面革新。

　　第一，弃用轻薄的锦、绫，采用厚重的亚麻布。因为厚而平整，因为重

而垂感强。亚麻布粗涩的质感，与大字大幅的气度尤显匹配。

第二，选用黑、白、红三色布料交替搭配组合。我称黑、白、红为书法的"三原色"，用它来妆饰书法作品，是形式与内容的高度融合。

第三，充分利用方形的面积感和容量感，增加作品的张力与厚重。方形为直线，便于拼接组合，黑、白、红三色大小不等的方块构成，更与传统装裱一味淡雅的旧式形成强烈的反差。

第四，对细节无微不至。全部作品逐一镶上了标签、铭牌式的用老宋体字刻治的"华宝雅集"四字印章；全部作品的挂绳和轴头统一设色和订制。

第五，每一件作品都绘有装裱设计图，裱工按图施工，使得全部作品在统一色调和形式中各具变化，自成面目。

"华宝雅集·北京二十二人书法展"开幕之时，观者如潮，全新的装裱成为展厅的亮点、观赏的焦点和议论的重点。展厅里拍照者无数，他们对一反常态的书法作品形象饶有兴趣。研讨会上，装裱创新和展览装置设计成为每位言者的必涉话题。在此后的各类书法展览中，直接效仿和借鉴变通的装裱屡见不鲜。

三、展厅是件大作品

去年11月，正当"法国印象派绘画珍品展"在中国美术馆掀起一股审美浪潮之际。我将自己十年"怀胎"、九天"分娩"的五十件书法作品拿出来，与法国印象派绘画史上最具代表性的十四位大师的精品杰作比邻悬挂，举办了"刘洪彪五十岁墨迹展"。

在开幕式之后的作品讨论会上，大家除了对我在自书诗文和形式构成等方面所作的探索和尝试予以分析评论外，谈论最多的就是我把展厅视为一件大作品进行整体设计的"策展"话题。一位法国留学生主动要求参加座谈会，并让其女友代他发言："法国印象派绘画在世界上很有名，很经典，买票参观的人排成长队，但今天真正打动我的是刘先生的书法。这不仅是中国字对我来说很新鲜，更重要的是整个展览风格确实很现代，很酷！"多家新闻媒体以"视觉美的盛宴，书法展的范例"为题，称这个展览是能够"对书坛常态和惯式产生震动、造成冲击、带来启示、引发思考的一次具有开创性

"刘洪彪五十岁墨迹展"
展厅设计

"刘洪彪五十岁墨迹展"板框装置

和探索意义的重要活动"。

今年春季，我听说一家书法网站举行的"2004年度书坛十大影响人物"评选活动揭晓，我居然得票较多，名列第二。而得以跻身其间的理由就是举办了那次别开生面、令人耳目一新的展览。五月初，我应邀在中国人民大学徐悲鸿艺术学院书法研究生课程班授课，校方给我的课题竟是"怎样设计个展"。此后，我受人之托为至少三个展览的总体设计出谋划策。

中国书法发展到今天，已从几案展读演进到厅堂悬赏，进入到"展览时代"。展览是作品面世的主要载体之一；展厅是书法审美的最佳场所之一；个展是书家体现自身价值的有效途径之一。参与策划和筹办展览是书法家必将面临的事情。一个展览的成功与否，是展览策划者综合素质高低的试金石。一个书法个展，除笔墨之外，还将反映作者的思想、学识、品格、情操和文字功夫、美术才能、审美趣味、统筹能力、管理水平、人际关系诸方面的综合实力。

十年前，我在中国美术馆举办"四十岁墨迹展"时，就意识到要根据展厅的格局、展线的长度和展墙的高度"量体裁衣"，进行整体设计。正因为我把布展视为"装置艺术"来考量，才有了当时四堵墙四个颜色的设计，有了一面墙一件大作品的创作，有了竖式作品纵横长度一致和条块拼接、轴头特制、挂线超长等装裱的革新，更有了以白话日记入书法的大胆尝试。十年过去了，在筹划"五十岁墨迹展"时，我确定了"展厅是件大作品"的策展

思路。这个思路，主要从五个方面具体实施和得以体现。

一是突出主题。书有书名，文有标题，衣有商标，房有牌号，一个展览，也应该有一个准确、新颖并上口、入眼、顺耳、好记的展名。我在五十岁当年拿出五十件作品，以文体划分为律诗、联句、祝辞、絮语、杂文五个部分，每个部分十件，名曰"五十岁墨迹展"，这不是做文字游戏，也不是做数字游戏。我是利用数字的简易，赋予展览一个标志性的主题，留给自己一个符号式的记忆，同时也给观者一个提纲性的告示。这样，你的举动才不致于像烟云般过眼即逝。

二是强化个性。共性是笔墨功夫，是书写本领，是技术层面的基础性"硬件"。而个性则是思想方法，是创造能力，是艺术层面的专利性"软件"。小到一件作品，大到一个展览，既要有让观者认同和接受的"硬件"，更要有令观者感到意外和惊讶的"软件"。泛泛地抄古人诗，录他人文，临古人帖，仿今人体，是难以引人注意、诱人驻足的。惟有独到的见解和真正的创作，惟有不同于他人，有别于以往，才可能使人眼前一亮，为之一振，留下印象。

三是讲求形式。形式是表现手段和方法，艺术总要通过不同的形式去感染人、打动人。在内容已经确定、技艺暂时成型的情况下，形式的优劣便是决定艺术效果好坏的关键，所谓"三分长相七分打扮"。从某种意义上说，形式也是内容。比如，现代居室已经由过去的大杂院、四合院和高顶厅堂变成房层低矮、四四方方、窗明几净的高楼大厦。建筑和装修材料也不仅限于木头、石头和泥巴之类，还有玻璃、金属，有瓷砖、塑料，有各种油漆。屋里再挂那些由绫罗绢锦装裱的条幅、对联，就格格不入，极不协调。我策划的每一次展览，都在尝试和摸索作品装裱如何适应现代家居。我的"五十岁墨迹展"弃用绫绵和挂轴，把业已成熟的画展、摄影展的装饰法移植过来，全部采用板框装裱，我觉得，即使它们离开展厅，进入私人住宅和公用楼堂，也会落落大方，和谐融洽。

四是统一色调。色彩是视觉艺术中至为关键的审美要素。色调具有思想倾向、情绪导向和审美指向的功效。一个展览的设色，可以根据其主题的不同和规模的大小，或五彩斑斓、丰富绚烂，或沉雄厚重、悠深旷远，或单纯简净、明快空灵，营造出相应的环境与氛围。我的"四十岁墨迹展"四堵

墙四种色，"五十岁墨迹展"在黑白大色调中隐含五色，以及"华宝雅集·北京二十二人书法展"采用黑白红书法"三原色"，都是我在策展中用心斟酌、着意为之的。

五是注重细节。俗话说："差之毫厘，失之千里""一步走错，满盘皆输"，都佐证了"细节决定成败"的论断。一个展览的质量优劣、品位高下和收效大小，细节起着不可忽视的作用。举例说，我在"五十岁墨迹展"的展厅空间利用和展线分割上，就颇费了一番心思。中国美术馆的八号厅（多功能厅）设计展线只有七十多米，厅里有四扇门、两个窗、一条走廊和四个柱子，显得有些散乱，不够规整。经过几次丈量和反复算计，我大胆地做出了如下预案：在东、南、西三面整墙上分布律诗、祝辞、联语各十件竖式和方型作品，三堵墙的墙根地面上摆置絮语、杂文共二十件横式作品，以构成"主展区"。北墙分别以"刘洪彪四十岁墨迹展回顾"和"刘洪彪五十岁墨迹展概览"为题，制作巨大图文喷绘遮壁掩窗，又以"逆坂斋碎语"为题的图文喷绘包裹装饰四根方柱，构成"附展区"。从展出效果看，三堵墙墙根地面的利用，不仅增加了作品的横式创作，也有利于作品的集中展示，更巧妙地延长了展线。北墙和柱子的处理，则营造出了一个新颖别致的导视氛围，起到了"广告宣传"的奇效。还有，配合展览而出版的作品集，印制的专刊、明信片、纪念封和手提袋，与请柬、展签、展标、开幕式背景牌、前言板、墙柱喷绘等等，在风格统一和色彩呼应上都作了精心设计。

一个展览是一个综合工程，是一件"系列作品"，我们只有不断加强综合修养，调整创作理念，提高审美眼光，才能实施这个大工程，完成这件"大作品"。

四、书法展览的装置实验——中国美术馆"大家邀请展""名家提名展"形象塑造备忘录

日程备忘1 2005年9月6日下午，中国美术馆杨炳延副馆长正式将"中国美术馆当代大家书法邀请展"和"中国美术馆首届当代名家书法提名展"总体设计任务交给了我。作为展览主要策划者之一，杨炳延先生代表主办方对设计提出了三点原则性要求，一是要大气，二是要高雅，三是要独特。我听

取了有关展览的缘起、规模以及主办者的意图和设想后，当即列出了一份设计项目表，大到馆外栏栅的巨幅喷绘，小到展签和出席证，共二十多项。之后，我和负责作品装裱的王学岭等友人一起，跑遍前门大栅栏"瑞蚨祥"丝绸店和中国丝绸进出口总公司门市部等多家店铺，选定五种颜色的丝绸，以取代传统的绫、绵装裱材料。并确定，一色为欧阳中石先生专用，一色为沈鹏先生专用，三色为五十六位名家交替使用。此前，另一位策展人张荣庆先生曾给我打过招呼，经过数日思考，我对"大家展""名家展"的形象塑造已经有了初步构想。

思路备忘1 这是一次非同寻常的书法展览。"大家""名家"的提法虽然由来已久，且在当今社会广为运用，冠以"大家""名家"者比比皆是，但由国家美术馆正式提出并赫然出现在展名里，还是第一次。这是中国美术馆在书法展示、收藏、研究、审美普及和对外交流诸方面迈开的历史性一步，是中国美术馆着意打造书法艺术品牌展览的开山之炮。如此重要的展览，以怎样的形象面世？如何"打扮"才能适合它的"长相"？我一直在思考。

思路备忘2 书法欣赏，已从古代几案展读演进到现代厅堂挂览，审美者遂由俯视转为平视乃至仰视。书法作品大型化是"展览时代"的必然，认为书家创作好大喜长就是争抢风头、争当主角、想"出人头地"，未免有些片面和武断。艺术家没有表现欲不一定就是好事，身怀绝技却秘不示人，其实是人才的埋没和灵性的浪费。

日程备忘2 9月11日，周日，我与多次为我设计书报、两度合作完成2004年"华宝雅集·北京二十二人书法展"和"刘洪彪五十岁墨迹展"整体包装的设计师符晓笛约见，把已经细化的"大家展""名家展"设计方案交给他。我着重向他介绍了"大家展""名家展"在当代书坛的意义和主办者的意图与期待；强调了大气、雅韵和特色三个设计原则；介绍了"大家展"两种颜色、"名家展"三种颜色的设色情况；建议他突出"大家""名家"字样，并考虑为两个展览设计一个具有象征意义的共同标识；希望他高度重视，放胆设计。

思路备忘3 顾名思义，所谓"装置"，即装饰、装扮、装修和放置、摆置、安置等等。同样一套新房，同等数量钱款，让不同的人去装修，其结

果往往大相径庭。同样一个空间，同等数量物品，让不同的人去摆置，其结果肯定迥然不同。或雅或俗的格调，或高或下的品位，是装置者素养和能力的体现。

思路备忘4　符晓笛毕业于解放军艺术学院美术系，担任过解放军出版社美编室负责人，多次获得全国装帧设计大奖，是全国第六届书籍装帧艺术展策展人和评审委员。我们是默契多年的合作伙伴，又是淡如清水的艺界朋友。我对他帮助我进行书法展览的再一次装置实验获得成功满怀信心。选择了一位设计高手，意味着装置实验已成功一半。

日程备忘3　9月21日，电话问询王学岭有关作品装裱的进展与细节。学岭办事认真，计划周到，值得信赖。他亲去展厅丈量展线，反复计算作品尺寸，绘制装裱图样，打印出来的图文厚厚一沓儿。经过合计，我们决定，每个展厅的竖式作品必须等长；每位作者的作品装裱必须同色；作品的分布原则是一位作者的数件作品尽量靠拢，作者与作者之间的距离尽量拉开；要根据丝绸颜色特制同色轴头，使成品颜色一致；要寻购白色挂绳，使之与墙面同白，以减少视觉干扰。

思路备忘5　尊重书家，尊重作品，尊重观众，是策展布展的基本出发点。要给作品以宽松洁净的展示环境，给观众以热烈优雅的审美氛围。

思路备忘6　数十年的当代书法展览史，留给人们的印象是：书法作品在展厅"摩肩接踵"，如超市的商品，如地摊的货物，如"筒子楼"的住户，拥挤不堪。我认为，已经提升到被人们平视乃至仰视地位的书法艺术，该享受"别墅"待遇了。

思路备忘7　长期以来一成不变的绫、绵装裱和挂轴形式，虽为传统工艺，虽具民族特色，但在社会不断进步、人们审美眼光日益提高的今天，书法作品仍然身穿"粗布土衫"，有轻薄、粗陋之感。与"西装革履"的西方艺术相比，过于寒酸。我们选用色彩更为饱和、工艺更为精良、图纹更为丰富、质地更为柔韧的丝绸，就是要让书法作品穿上既不失民族风格、又显得美观华贵且经久耐用的"盛装"。

日程备忘4　9月25日，分别与王学岭、符晓笛通话，了解装裱和设计

进展。我和晓笛都想到了要从古人墨迹中选取"大家""名家"字样用于设计，这让我颇有些"英雄所见略同"的愉悦。

思路备忘8 突出主题，强化个性，讲求形式，统一色调，注重细节，是策展布展的五大要素。

思路备忘9 人有姓名，文有标题，房有牌号，衣有商标，展览也得有一个上口、入眼、顺耳、好记的展名。此次两个展览同时并举，突出"大家""名家"，非常重要，它可以避免观众将两个展览混为一谈。

日程备忘5 9月30日，因国庆长假在即，而主办方有意尽早看到设计图稿，故再与符晓笛通话。设计事务繁冗的晓笛表示假日加班，争取把请柬、专刊和主色调、主图式确定下来。

思路备忘10 强化个性是实现独一无二的前提。只有个性鲜明，才可能会令人眼前一亮，为之一振，甚或大吃一惊。因袭以往，重复过去，依仿他人，必然不痛不痒，终如过眼烟云。

日程备忘6 10月8日上午，到中国美术馆审议展览设计稿并商讨筹展相关事宜。必须提前印制的请柬除黑白两色拟改为红白或灰白两色外，其他无异议。

思路备忘11 色彩是视觉艺术中至关重要的审美元素。色调可能是一种思想倾向，一种情绪导向，一种感情趋向，一种审美指向。一个展览的总体设计，要围绕主题或呼应装裱而设色，使展事有个情绪主调，使展厅有个色彩基调。

思路备忘12 我曾经为自己的"四十岁墨迹展"设计四堵墙四种色；为"华宝雅集·北京二十二人书法展"设计黑白红书法"三原色"；为自己的"五十岁墨迹展"设计五个单元五种颜色；此次又为"大家展""名家展"设计素雅恬静的中和之色。

思路备忘13 二展并用的请柬上有个半古半今合而为一的"书"字，意寓历史的延伸，传统的承继，新旧的交接，阴阳的平衡，黑白的对比……这个"书"字将作为此次展览设计的可提之纲，可挈之领，成为标志性图式。

日程备忘7　10月16日上午，我在江西婺源博物馆正欣赏文徵明、祝枝山等古代书家的墨迹，突然接到符晓笛的电话，告知作者签名和印章没有现成的专用素材，只能在本就很小的作品照片上提取，放大后不清晰，问怎么办。半个小时后我回复：尽快派人到装裱处专门拍摄原作中的作者签名和印章，以备设计之用。

思路备忘14　用细小模糊的签名印章制版放大，效果必差；放弃书家签章总汇的大型喷绘设计，必定使总体设计特色锐减，效果大失。即使加班加点，费钱费时，也要实现这一新颖别致的预想。

日程备忘8　10月24日下午，到中国美术馆审议两个展览的设计全稿。除个别地方尚需修改外，全部通过。晚上去符晓笛设计工作室，亲自校对含有两位大家和五十六位名家照片、签名、印章的五处大型喷绘设计图。发现重复、缺漏和名照不符、张冠李戴多处。设计稿很小，照片、签名、印章既小且密，加上设计者和美术馆工作人员并不熟悉全部书家，若不亲自校对，极易出差错。

思路备忘15　细节决定成败，正所谓"差之毫厘，失之千里"；"一步走错，满盘皆输"；"一粒老鼠屎，搅坏一锅粥"。

日程备忘9　10月30日，去中国美术馆布展。一号厅尚未撤展，故"大家展"须次日布置。全部喷绘次日才能完成，故全天只在三楼、五楼排列、调整和张挂五十六位名家作品。展厅有高有低，展线时长时短，作品或轴或框，若严格以年龄为序，则作品挂出必然参差凌乱，故调整作品位置颇费心思和工夫。我和学岭频繁乘电梯上楼下楼，真个是"上上下下的享受"。

思路备忘16　形式本身也是内容。譬如起伏不平，一波三折，可以是事物的自然形成，也可以是人为的安排营造。

思路备忘17　中国美术馆辟一、三、五层共七个厅的超大空间和超长展线举办这两个展览，为大家、名家作品享受"别墅"待遇提供了优越条件，书法作品得以第一次在展厅实现"邻里"间互不干扰的历史性装置格局。这个格局，几乎可与去年轰动全国的法国印象派画展相媲美，观众置身展厅，将不再因作品密集悬挂而目不暇接，以至产生视觉疲劳和审美厌恶。

日程备忘10 10月31日，全天布展。一到美术馆即见部分喷绘图板已置于厅中，然而逐一检查，却大失所望。多数成品或尺寸不符，或色彩偏差，或文字有误，皆不堪用。若将就使用，展厅形象必大受损害，展览效果将严重削弱。时间紧迫，事不宜迟，在征得检查布展现场的冯远馆长和杨炳延副馆长的同意后，我迅速做出了如下决定：馆外广场栏栅上巨幅大家、名家照片喷绘要拉平绷紧；馆外广场四根灯柱之广告招贴喷绘有八块灰色过浅，与白色形不成反差，全部更换；"大家展"欧阳中石、沈鹏二先生的巨幅黑白照片尺寸有误，重新制作；展览前言第一次材质有误，第二次尺寸又小，再次返工；五十六位名家简介全部尺寸大误，废弃重来；"大家展"两柱子和两位大家作品交汇处、"名家展"厅与厅之间的过道墙面均显虚空而失谐调，设法弥补……直到深夜十一点半，我和王学岭才离馆而归。

思路备忘18 "做事务必讲究，切勿将就。"这是我的一贯原则，我曾在书法作品中三复斯言，以表明自己的态度。

思路备忘19 面对德高望重的大家，面对才大识宏的名家，想到神圣的中国美术馆，想到虔诚求美的观众，凡是有违主办者初衷、有悖设计者本意、有损美术馆形象的失误和缺憾，都不能视而不见，敷衍了事。

日程备忘11 11月1日上午10时，"大家展""名家展"开幕，嘉宾如云，观者如潮，来者多显惊奇之色，到处一片赞叹之声。所有参展书家以及出席学术研讨会的专家学者，几乎众口一词：这是在中国美术馆举办的装置意识最强、整体设计最好、审美环境最优、学术气氛最浓的一次书法展览。

思路备忘20 征稿，评审，装裱，将作品挂满展厅，发出请柬，观众绕厅一周，眼疲心乱……这就是以往书法展览的基本情状和程式。已经独立门户的书法艺术，已登大雅之堂的中华国粹，要真正独立，要确实大雅，必须进行策展布展的深入思考和不断实验。

思路备忘21 我曾经提出"展厅是件大作品"的观点，并在多个展览中进行探索。其实，"大作品"还不仅仅囿于展厅，其外沿可扩伸到与展览相关的诸多空间和事物。此次展览的设计包装就是书法展览装置实验的进一步深化。这种深化，体现在作品集、专刊的同时出版印制；专业媒体和社会媒体的合力宣传；大家、名家专题影像在展厅滚动播出；运用现代化导览器具

中国美术馆"当代大家书法邀请展"展厅装置

向观众介绍每一位作者和每一件作品；与展览同时举行长达两天的学术研讨会；参展作者在展厅集体亮相，挥毫答问，与观众进行互动交流……所有这些举措，才使得"大家展""名家展"非同寻常，在书法界产生巨大反响，在社会上引起广泛关注，也必将在当代书法史上写下重要一章。"砖"既抛出，可期"玉"来，书法展览这件"大作品"还有待智者和高手继续创作。

五、"展"符的外形与内涵

人有人名，房有房号，车有车牌，路有路标……这样，行为可循规矩，社会才有秩序。由此而得启示，我经手的每一次书法展览的整体设计，必然先打造一个让人过目难忘、易于回忆的标志性符号。

"篆隶楷行草·五体十家展"，书兼五体，人聚十家，标志如何立意，如何定形，怎样才能高度概括、准确提炼这个展览的主题？其实很不容易。

我琢磨了很长时间后，决定选择具有篆隶楷行草五种书体各自特征的点画，组合成一个风姿绰约的"展"字，成为这个展览的象征性图符。

设计师按照我的意图，从《中国书法大字典》等诸多图库中遴选了许

多构成"展"字的点画，这些点画姿态万方，各呈其妙，都是从历代名家名作范字中拆卸出来的。设计师用这些"零件"，通过电脑显示屏，反复拼装搭配，消耗了一整天的时间，最后交给我多个"展"字图稿。可是，所有这些图式都不能令人心满意足。这让我联想到，精美的单个点画，并不一定能构成精美的字形，书法的结字比点画更重要。造型艺术，首先要有一个美的型，所有的材料都是为型服务的。

最终出现在中国美术馆展厅和所有平面设计印品上的那个"展"字图式，是我在设计师难于利用前贤范字点画进行组合的情况下，自己动手用毛笔写出来的。我根据心目中那个翩跹"展"姿，以篆隶楷行草的不同笔意和笔势，设计了这样一个"展"字图型。我想让它来充任展览的形象代表，统领整个展览的装饰设计。

这个用五种书体的点画书写的"展"字，图解了"篆隶楷行草·五体十家展"的"五体"之意。从五种书体的点画中，让人依稀联想到各种书体最高成就的秦篆、汉隶、唐楷和晋唐行草。由不同书体的点画合书一字，是想表明，虽然书体各异，形质有别，但五体之间仍有互为融合、相与变通的必然联系及其广阔前景。造就动感的"展"字形态，则暗喻古老的书法艺术发

"篆隶楷行草·五体十家展"展厅装置

展到今天，仍然充满活力，生机勃勃。

六、综合性展览的格局形成和主题渲染

为纪念第二炮兵组建四十周年而举办的第二炮兵美术书法摄影展览，同时展示三个艺术品类的十余个画种、书体和摄影体裁，这对展览方式、装置设计是一个考验。

历来的综合性展览给我留下了繁杂、拥挤、凌乱的"业余"印象。作为这个纪念性、综合性艺术展的总策划，我把工作重点放在展厅的格局形成和展览的主题渲染上，以期消减和避免纷繁无序、眼花缭乱的"超市"陈设视觉感。

格局形成：合并同类项。将美术、书法、摄影作品分成三大版块，分布于展厅的左、中、右墙展线。观众进馆后，可根据对不同艺种的喜好和观众分布情况，任意选择观展的先后顺序。这样，既三向分流，免去了展厅的扎堆拥堵现象，又形成了三个艺种平行并重的格局。此外，美术作品以"中国

画""油画·粉画""版画
·雕塑·宣传画"为题；书
法以"特邀作品""第二炮兵
作品"为题；摄影以"万里东
风（导弹雄姿）""剑胆琴心
（火箭兵风采）""江山多娇
（军营周边胜景）"为题，将
不同体裁和题材的作品相对集
中展示，条分缕析，给人以繁
而不乱、井然有序之感。

"第二炮兵美术书法摄影作品展"展标

　　主题渲染：突出主题，强化纪念。在征稿时，就注意选取第二炮兵组
建四十年来各个时期有代表性的美术精品和摄影佳作，并根据火箭兵发展史
上的重要事件和人物，命题创作。书法作品则要求一律书写火箭兵题材的诗
词联句。观众步入展厅，如同置身于火箭兵军营，欣赏作品之际，似乎在吟
诵中国战略导弹部队发展壮大的恢宏史诗，在领略火箭兵多姿多彩、充满激
情的战斗生活。除了作品的鲜明主题外，还进行了展厅的环境美化和气氛营
造。所有的墙饰与灯箱布置，一律采用最具史料价值和写实能力的摄影作
品，放大喷绘，极具视觉冲击力和历史还原性。

七、翰墨与心源

　　历来有"字如其人"之说。我先后创制过"墨痕心迹""笔迹乃心
迹；墨痕实履痕"一类大幅书法作品，足以表明我对"字如其人"说的赞
赏与认同。

　　张学群先生将自己五十岁的书法展览冠以"翰墨心源"的名目，实是
"字如其人"的换言，亦是"墨痕心迹"的同语。

　　张学群先生在当今书坛略显特别，与诸多书家有所不同。他长期从政，
办展之时，担任中共蚌埠市委副书记，2008年擢升为蚌埠市市长。他亦自幼
学书，青少年间即有不俗成果，多次入选全国性书法展览，并屡屡获奖，在
市委副书记任上，还拨冗就读中国人民大学徐悲鸿艺术学院首届书法研究生

"翰墨心源·张学群书法作品展"展厅装置

课程班。他还兼擅诗文，深研学术，书学论文时有发表，自书诗联屡见展出。正因为张学群先生具有与历代书法名家近似的政治身份、社会地位和异于常人的艺术天赋、勤奋修成的学者气质，他又被本地书家推举为安徽省书

中国美术馆"篆刻艺术邀请展"展场饰带

法家协会主席。像他这样具有丰富阅历和综合素质的书家，其作品的信息量和厚实感是显而易见的。

于是，对"张学群书法作品展"的形象塑造，我自然就在"翰墨"和"心源"上做文章。

张学群先生的书法是注重学养和文气的。他一不刻意显示精严点画、端稳结构的笔墨之功；二不着力表现奇特章法、巧妙布局的形式之趣。他完全是以笔墨而代心声，将对前贤诗情文意的领契自然挥写出来，把自我思悟体察所得的感想率意表露出来。所以，尽管因时代的变迁和展览的需要，大幅巨制占多，但他的作品仍然书卷气十足，绝无当下书坛普遍存在的矫揉造作之情态。这样的作品让人感受到真实和真诚。我因不忍去破坏它的素朴和清雅，采用了清一色的白绫装裱，免得多余的色彩和条块紊乱了观众的视觉和心境。这是我在作品装裱上唯一的一次有意的无为之举。

我倒是很在意此次展览作品以外的装饰。展厅正面的巨大板墙和多个栋柱，使用了大量张学群先生各个时期的生活、工作图片。这些照片从多侧面记录了他求知求学、爱岗敬业、从政为艺、敬老爱幼等诸多举动，构成了他丰满而精彩的半世人生。我以为，这无疑能够引导观众更真实、更深入地读懂其履历，读懂其诗文，读懂其书作。

第二届中国书法"兰亭奖"作品展展厅墙饰、柱饰

八、印之形色——"中国美术馆篆刻艺术邀请展"形象设计主见

红色，印泥之色，含热烈、兴隆之意，乃国人审美习惯之吉祥色调；黑色，印文墨稿之色、边款摹拓之色，有隽永、深远之喻，为书者钟情酷爱之永恒色彩。

方形，章石周边与印面之形，为平衡、端正之象，是君子孜孜以求之境界。展厅之形与色，即是基于上述思考而设置：偌大一层楼，展厅墙面刷新为深邃幽远之暗红；所有章石、印蜕，全部置于方形玻璃展柜中，堂而皇之，明而亮之；几个展厅，被由六十二位篆刻家方形肖像构成和由六十二方代表印作组合的两条长长饰带联为一体；作者简介、作品展签都设计成或大或小的方块；全部印品，都在红、黑、白三色和直线、面的有机构成下醒目提神……篆刻艺术，其文多为简短语词，其形多为方寸小石，而其文化积淀之深厚，思想内涵之丰富，刻雕技艺之精巧，决不逊于任一艺种。鉴此，受到世人之崇敬与厚爱，理所应当。

九、点线面的演绎

"兰亭奖"是中国书法界的顶级奖、权威奖，其号召力、影响力和学术性堪称第一。中国书协领导高度重视此次评奖活动和作品展览，并第一次引入了展览总体包装的理念，将装置设计任务委托我全权统筹。我受命后，特地与多年的搭档、全国书籍装帧艺术委员会副主任兼秘书长符晓笛先生专程同往第二届"兰亭奖"作品展举办地——安徽省博物馆，对现场进行观测与

丈量。为了充分体现"兰亭奖"的高规格、大规模和专业性，我提出了"点线面"的设计思路。

所谓点，即为中国书法家协会的圆型会徽。将它作为一个重要的设计元素，在与展览相关的装饰画面上不断出现，起到告示任用：这是当代书法界的权威组织——中国书法家协会设立的权威奖项。

所谓线，即是从中国书法艺术的最初书体——甲骨文开始，截至中华人民共和国的伟大缔造者、草书大家毛泽东，选取书法史上三千多年间的数十种书法经典碑帖，构成一条贯穿展馆的绵长饰带，象征着中国书法艺术源远流长，代代相传，历久不衰。

所谓面，即为书圣王羲之的神妙之作《兰亭序》，以其作为重要图饰的背景画面，既增加了设计中的高贵文雅之气，又反复提醒观者：《兰亭序》乃世所公认的"天下第一行书"；王羲之的书圣地位至高无上；"兰亭奖"就是要发现和推出当代书法的经典之作和杰出人才。

十、板块设置与整体气象

书法艺术的历史是悠久的，但它的展览史并不长。古代书法，论尺幅，多为小品，如信札、文稿之类；审美是在识读前提下的附加值；审读与欣赏多在案头上，为俯视和近观；是静态中的阅览，极少一次性观赏大量作品，亦极少在大庭广众下群观作品。

书法发展到20世纪中后期才出现了集中展示作品的活动。于是，作品的尺幅越来越大；书家的书写动机为显示技法，抒情表意；书法作品变几案展

"申万胜书法展"请柬

读为厅堂挂览，欣赏者从俯视渐变为平视和仰视；展览活动导致人们要在热闹的环境中去享用视觉"大餐"。

书法的实用功能向审美功能转化后，书家的创作意识越来越强，观者的审美心理也随之改变。如果今天的书家仍然固守前人的写法，因袭旧时的幅式，将自己千篇一律、百幅一面的"作品"集中起来展览，观众步入展厅，"窥一斑而见全豹"，必定索然无味，兴趣全消，即便耐着性子看完，也可能产生视觉厌恶。

申万胜将军计划在中国美术馆举办自己的书法作品展览，约我共商展呈，并将总体设计的任务交给我。在我谈到上述观点时，他竟完全赞同，没有异议，这让我进一步感知到他的开明和日新日进。

筹划任何一位书家的作品展览，不能指望在短时间内其书法技艺有质的改变。策划者只能根据他的创作现状予以整合，并充分发现和调动其创作潜能，使之发挥到极致。正是基于这种考虑，我们将"申万胜书法展"及其作品集设计划分为三个板块、创作两件巨幅的基本格局。

三个板块分别是："追习经典"，即书家对经典碑帖的意临之作。这既是学书者入门上道的必由之路，也是书家需要毕生穷修的一门功课，同时也

为观众提供了欣赏、分析书家形成自己独特风貌的师承关系和由来。"遥契前贤"，即书家选录脍炙人口的前贤的诗词文赋。书法具有笔墨和诗文的双重审美功能，古人的美文佳句和今人的巧笔妙墨互为承载，是书法创作的特有手段，也是书家文化艺术综合素质的试金石。"直抒胸臆"，即书家自书诗文。书法艺术是文墨合一的精神产品，诗文是抒情表意的引擎和载体，书自家诗文能够不打折扣地见性明心。

　　两件巨幅分别是：宽5.7米、高4米的草书作品毛泽东词《沁园春·雪》；四米见方的行草作品陆游诗句"万顷烟波鸥境界，九秋风露鹤精神"。在数十年的书法学习和创作经历中，申万胜将军从未有过如此大幅巨制的创作体验，恐怕绝大多数书家也不曾做过这样的尝试。何况，申将军年届六十，心力皆不如青年人强劲。之所以在总体策划中做出这个命题的决定，一是申万胜将军字如其人，有着雄强豪迈的气度和朴拙率真的神质，其书风与其军人身份和豁达品格高度吻合，相信他具有掌握巨椽、统摄巨幅的能力；二是一个满目汉字的展览中，需要亮点，需要视觉引力。如同一首乐曲，一个剧目，需要高潮。否则，就没有节奏感，就平淡；三是现代书法艺术创作观念更新，手法多样，表现力丰富，申万胜将军作为中国书法家协会副主席，在继承和创新两方面，都负有率先垂范的责任，这也是他多年来一直身体力行的。

　　"申万胜书法展"开幕后，反应最强烈的恰恰就在于此次展览独特而新颖的格局构成，观众津津乐道的正是两件夺人眼目、撼人心魄的巨幅作品。不少观众在巨幅作品前照像留影即是明证。中国书协主席张海先生在展览序言中写道："申万胜将军设计自己的展览和作品集，既是在创作和展示方面的匠心独运，又是其综合素养的集中体现，对当代书家，尤其是广大书法爱好者，具有很好的示范意义和启发作用。"

　　值得一提的是，申万胜书法展闭幕后几个月，又设计印制了一部《申万胜书法展全纪录》图文总汇，这是现代书法展览史上首开先例的举动。

十一、有的放矢　量体裁衣——"申万胜书法展"贵阳站策划简说

　　"申万胜书法展"曾于2007年11月以"追习经典""遥契前贤""直抒胸臆"的新颖格局，在中国美术馆惊艳亮相，引来诸多赞誉，产生积极影响。2009

年7月，受贵州省书协、贵阳市文联和申万胜将军的家乡——毕节地区的盛情邀请，"申万胜书法展"移师贵阳美术馆，举行了一次别开生面的回乡展。

作为展览的艺术策划，我不打算改变其首展形象，唯一要做的是，亲赴贵阳美术馆勘察现场，以便有的放矢、量体裁衣，从而使作品展陈和展厅装饰得体合身。贵阳美术馆为"申万胜书法展"提供了一个引厅、两个正厅的较大空间。根据展厅多、展线长的实际情况，我建议申万胜将军在首展基础上增加一部分小品，命名为"己丑新作"；发挥其书风雄放、善作榜书的优势，创作了一件巨型横幅，通贯引厅正墙；将"追习经典""遥契前贤"并

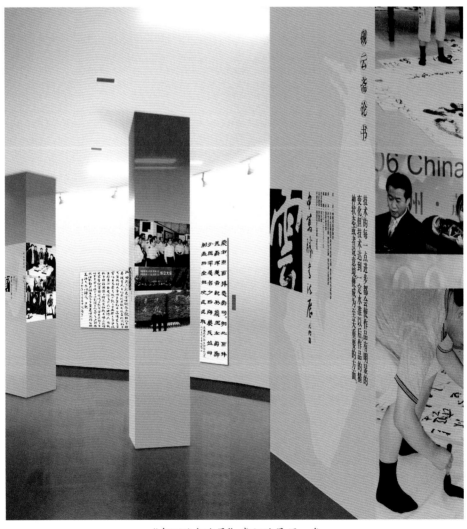

"申万胜书法展"贵阳站展厅一角

"入古之旅·张荣庆书法展"

陈一室，将"直抒胸臆""己丑新作"同置一厅，分门别类，并在四个板块中各选一件陈列于引厅，提纲挈领。

事实证明，"己丑新作"不仅展示了申万胜将军两年来的书艺进展，对多为大幅巨制的首展也做了小巧精致的补充；高1.54米、长达16米的巨幅草书横披毛泽东《沁园春·长沙》词，大气磅礴，豪情激荡，令所有步入展厅者眼前一亮，精神为之一振，许多观众驻足良久，拍照留影者不计其数；引厅四件"纲领"性作品，也起到了告示导览的作用，书家和设计者的悉心筹划，由此一目了然。

十二、古韵与新风

我一直认为，仅就写字而论，今人是写不过古人的。因为古代文人从小用毛笔，接受着严格的口传手授的描红仿影临帖习字的训练，这个童子功是今人不可比的。此外，古时以字取人，若想在仕途上有所作为，写好字是先决条件，故古代文人用毛笔写字是终生要务，对书法之研习从不休辍，这毕生穷修之功也是今人不可比的。

我同时也认为，就书法创作手法和形式构成而论，今人却比古人更胜一筹。因为古人写字主要为实用，供人识读，并不视所写字幅为艺术品而精心刻

意地进行创作，故古代书法极为率意自然，字里行间流溢着书卷气，弥漫着文雅之气，今人称之为古韵。但正因为古人创作意识不强，其字幅的章法布局、形式构成便显得单一。今人则不然。随着社会发展和科技进步，书法的实用性逐渐减退，但因为中国人对书法的审美习惯不曾改变，书法的审美价值反而愈发凸显。书法已然自立门户，成为一个独立的艺种和学科。既然归属于艺术，就不能流于常态，书法家的创作意识因此而逐渐觉醒，日益增强，书法作品的形式构成不断创新，纷繁巧妙。较之古人，今人书法已打下了深深的时代烙印。

张荣庆先生的书法艺术，竭力承继"二王"一路雅逸书风，堪称当今书坛帖学大家，其所作中等以下楷书、行草书，可与比肩者并不多见。偶作大字巨幅，亦堂皇清峻，令人赏心悦目。以写字论，其作品古韵浓郁，颇近前贤。同时，张荣庆先生虽年至七旬，却从不固守古旧、抵拒时尚。在书法创作中，他对工具、材料的运用，对形式、章法的探索，都有颇见成效的实践。这使得他的作品，逐渐形成内含古韵、外溢新风的师出有名、自立有格的面目，被世人所激赏。

于是，我将"古韵"和"新风"作为"张荣庆书法展"策展的关键词，而"古韵""新风"如何充分表现并有机兼融，也是设计中的工作重点。北京新思维艺林设计中心就是沿着这个思路，完成了这个展览的"包装"。

张荣庆先生自署的"入古之旅"四个古雅秀逸的展题字，经过拼接组合，构成了一个颇具装饰美感和现代气息的图案，出现在所有展厅饰物和相关印品上，成为此次展事的标志性图符。

整个展厅装置和相关印品，采用了哑光、浅淡的素色，避免浓重的色彩带来视觉喧闹而影响观众对张荣庆先生精金美玉般的雅致笔墨的静观细赏。

全部作品弃用传统卷轴装裱，一律配以板框。又以锦绫镶饰字幅，留有传统装裱的元素，并采用本色原木制框，增加质朴、庄重、高贵的现代展览美感。

十三、红色的极致

对于中国人来说，红色近似色彩中的"图腾"，其象征意义是无比神圣而崇高的。中国人对红色的审美偏好历久不变，红色在中国的运用，恐怕在

全世界首屈一指。

周剑初三十七岁，活力四射，年富力强，正值红色韶华之时；周剑初从戎廿载，团职军官，属于人们习惯思维中的红色身份；周剑初由一名普通农民的后代，经三十余年钻研求索，成长为当今书坛崭露头角的青年书法才俊，走的是一条充满阳光的红色之路；周剑初以三十七岁的年龄步入中国的最高艺术殿堂举办个人艺术成果展览，实是一桩令人钦羡、可佩可贺的红喜事；周剑初性格开朗，积极向上，与人为善，助人为乐，让人联想到20世纪"红色接班人"的流行语……

"周剑初五体书法展"以红色作为基调便成了理所当然、顺理成章的选择。

展览的请柬是红色；作品集的封面封套是红色；展览的专刊是红色；展厅的墙饰、柱饰是红色；专用纸袋是红色……除了白纸黑字，只有红色。书法作品中白纸黑字红印章"三原色"，在我所经办的书展美化中运用最为广泛，而"周剑初五体书法展"则将红色发挥到了极致。

"周剑初五体书法展"导览墙饰

十四、丰富之简约

在安徽蚌埠会展中心举办的"大禹颂·全国书法名家邀请展"，是我第十二次承担展览形象塑造任务，也是第二次实施异地策展布展。

蚌埠，是四千多年前大禹劈山导淮、三过家门不入、完成治水大业之地；

蚌埠，亦名珠城，十六字当代蚌埠城市精神，便有"孕沙成珠"之句；

蚌埠，东接南京，西连阜阳，北望徐州，南邻合肥，以其地理优势、人文积淀、便利交通、发达信息，可望如冉冉升起一轮丽日般建设成为一座富庶文明之城；

蚌埠，第一次汇集全国书法名家墨迹，这是承接历史文脉、传颂大禹文化、弘扬城市精神的重大举措，也是推动高层次文化交流、促进书法艺术大繁荣、大发展、加强蚌埠文化建设的良好开端。

水，珠城，太阳，书法，开端，这便是此次展览装置设计的主题、要素和切入点。在最终确定的所有平面设计稿上，有一个非常简约的图标，几条曲卷的弧线，如同江河的水浪漩涡；在卷裹的弧线正中的一个圆点，象征着珍珠，又隐喻着太阳；一个信笔顿挫而成的墨色，透着书法艺术的笔趣与墨

"大禹颂·全国书法名家邀请展"招贴画

韵，而它醒目的"逗号"形状，又向人们暗示传统文化、民族艺术的继承和发展任重道远，未有穷期。

十五、"知人""赏书"的展陈格局——"邵秉仁书作展"策划思路

时下书坛，许多所谓专业书法家动辄将一些身居高位、拥有权力的书家作品称为"官员书法"或"老干部字"，甚至常表现出一种不屑一顾、嗤之以鼻的蔑视神情。以身份论，我虽为军人，却在军队文艺创作室专门从事书法艺术的研究和创作，为国家一级美术师，归入专业书法家行列当无异议。然而，我反倒觉得，中国书法史本就是一部官员书法史，历代书法大家都是些"老干部"，当代书法家队伍，"官员"的比重不是大了，而是小了，"官员书法"的数量不是多了，而是少了。

凡对中国书法史上的代表人物稍有了解的人都知道，秦王朝"书同文"、规范正体书法、创制小篆的工作是由丞相李斯主持的；唐太宗李世民理政之余，极好书翰，尤崇王羲之书，曾征集天下"二王"书迹；宋徽宗赵佶居然创造了一种风神特立的"瘦金体"；大书法家苏轼、张瑞图、王铎等都曾官至礼部尚书，相当于现在的教育、文化、科技部部长；书圣王羲之曾为"右军将军"和古绍兴的"地市"级官员，只因对一向鄙视之小人成为自己的上司而不快，誓墓去职，优游山水以终；郑板桥后半辈子虽以鬻字画为生，似乎是个"专业书画家"，但曾为雍正举人、乾隆进士，当过县官，由于秉性耿直，厌官场，才辞官厮弄笔墨的；中华人民共和国的缔造者毛泽东，辗转僻壤穷乡，驰骋硝烟烽火，胸怀祖国，放眼世界，一生政绩昭显、成就辉煌，其书法之风神气度亦在同侪中出类拔萃、无以伦比……

当然，书法发展至今，实用功能渐失，审美功能凸显，已成为一个独立学科与艺种，且书法学科之分工越来越细。于是，以书法为职业者越来越多，书法艺术家、教育家、理论家、批评家、编辑家、收藏家、书法社团组织者、书法作品经销商等等，皆可独立门户而生存。这是史无前例的盛况，是书法艺术由盛而衰复又繁荣兴旺的重要表征。

如此看来，官员书法有其历史沿袭，专业书法亦有其发展趋向，两者并存共荣、相映同辉，当是书坛应有的景象。

<center>"邵秉仁书作展"展厅巨幅饰板</center>

"邵秉仁书作展"要在中国美术馆举行，邵秉仁先生委托我主持整个展览的艺术策划，从命之始，策划之初，我首先想到的就是上述话题。邵秉仁先生曾任中共辽宁省锦州市委书记、国家经济体制改革委员会党组成员、副主任、国家电力监管委员会党组副书记、副主席，现任全国政协人口资源环境委员会副主任。他主持或参与了党的"十四大"以来国家许多经济改革方案的设计，对所有制结构调整、产业经济、国民经济市场化、农业、农村发展与城镇化、国有资产管理体制改革、垄断行业改革等重大理论问题，都有深入系统的研究，曾出版《社会主义市场经济若干问题研究》《国有资产管理体制改革》等专著。同时，邵秉仁先生幼承庭训，少小喜书，长期临习历代名帖，未曾中断。20世纪80年代即与著名书法家沈延毅、杨仁恺、欧阳中石诸先生交游，面聆指授。1986年作品入选辽宁省书法展而加入辽宁省书法家协会，1988年在锦州市委书记任上，曾与人合撰长联并书丹刻木，悬挂于义县奉国寺，1992年作品入选全国第五届书展而加入中国书法家协会，2004年出版《邵秉仁书法诗文集》，2005年当选为中国书法家协会副主席……

面对这样一位政界精英、书坛宿将，我内心充满了钦佩与敬重。为他谋划展事，心思岂能片面停留在书法作品上？按照"书如其人"的惯论，从某种意义上说，在当今万民皆书、书家林立的情势下，展示其"人"比展示其"书"更为重要！

　　我想通过展览明确表达自己的观点：学识浅、见识少，难以成书家；不了解世情与时局，不关心国计与民生，难以成书家；仅凭三五载埋头临帖，一两年俯首书斋，难以成书家。于是，我建议邵秉仁先生选用中国美术馆带有附厅的东南角厅，设计了附厅"知人"、正厅"赏书"的展览格局；整个附厅无一件书法作品出现，四壁环置邵秉仁先生之"人物简介""艺术略历""往事掠影""论书语萃""著作文集""创作影像"等书外素材，让观众进入展厅，先知其身世、知其阅历、知其思路、知其心境，总而知其人；进入正厅，有五块五米多高、一米多宽的竖式隔墙虚实排列，居中纵向将展厅一分为二，隔墙正反面置有邵秉仁先生从政亲民、观光采风的巨幅影照和临摹经典、张扬个性的墨迹精品，进一步强调人与书的不可分割性以及"人"的先决性；正厅四壁，作品由板框精致装饰、疏朗排布，北墙为小幅手卷、扇面、尺牍，南壁为小幅中堂、斗方、条幅，东端为丈二竖式作品，西侧多大幅横披榜书，而厅中央展台上还有册页、长卷铺陈。环顾通览，单墙虽一律，四壁却参差，起伏跌宕，节奏分明。置身其间，色雅式新，料无审美疲劳。

　　"邵秉仁书作展"开幕后，观者熙熙攘攘，好评纷纷，邵秉仁先生几度表示满意，我和设计总监符晓笛君亦颇觉得意称心。

十六、内部展览的品质保障——为"第二炮兵美术书法研究院首届院展"定妆

　　内部展览规模小，不对外，观众多为本单位工作人员，其学术性和影响力并非主办者的主要目的。因此，策展人往往容易忽略其形象塑造。

　　"第二炮兵美术书法研究院首届院展"与成立大会和招待会同日举行，展址为二炮机关礼堂，展出二炮美术书法研究院四十余名艺术委员和特聘创作员的五十余件美术书法作品。这个展览的首批观众人数虽然不多，但都是应邀前来出席成立大会的中国美术界、书法界的领军人物，是解放军美术书法研究院的领导集体和书画精英，是军队文艺界、新闻界的高级官员，是第二炮兵机关的各级首长。有鉴于此，作为展览的策展人，同样给予了高度重视并因地制宜进行了高品质的展事谋划：

"第二炮兵美术书法研究院首届院展"纸袋、信封、宣传册

二炮机关营院进门处悬挂着赫然醒目的展览广告性横幅；

通向二炮机关礼堂的道路两侧灯柱上装置了成立大会和首届院展的道旗；

沿途凡易夺人眼目的墙壁张挂着院展招贴画；

二炮机关礼堂门前的橱窗里嵌入了美术书法研究院成员的相关信息；

礼堂前厅陈列着具有鲜明主题和二炮特色的中国画、油画作品；

东、西侧厅分类展示美术和书法作品；

展厅里设置统一规格的展墙、统一色调的板框、一品一灯的光照，并配以印制精良的展签……

所有这些，共同打造了一个内部小型展览的高雅品质。

十七、立意　设色　赋形——分述"孺子牛名家书法篆刻展"总体设计

方茂鸿、王友谊、白煦、丛文俊、刘一闻、沈培方、苏士澍、苗培红、赵熊，九位活跃在当代中国书坛的、属牛的、与共和国同生同长的六十岁中年书法篆刻家，于2009年11月13日，异地相约，殊途同至，在广西南宁美丽

的邕江湾美术馆联合举办了一次韵胜格高的"孺子牛名家书法篆刻展"。

我和符晓笛先生应邀担任了此展的艺术策划和设计总监。鉴于展览的民间性质和"沙龙"意味，出于对书法艺术高贵、高雅、高级本质的深度认识和崇敬仰视，以及对九位书道同仁艺术追求和创作实践不俗表现的钦佩，我们充分自由而又煞费苦心地在以下三个方面对展览形象进行了唯美打造：

立意

与历次策展相同，我们总要为展览设计出一个形简意赅的象征性的图式，作为展览的"商标""铭牌"。此次展览的图式以圆状的民间剪纸肖形牛头为主体，以表明主人公"孺子牛"的属性；左上有由粗而细弯弧向上的红道，其与圆状肖形牛合观，有"60"的寓意，即展览为庆祝中华人民共和国六十华诞而举办；右下有由粗而细弯弧向下的黑道，其与圆状肖形牛并视，则有"9"的隐形，既表明书家的数量，又是书法的色标。整体看图式，犹如一只介乎具象与抽象之间的眼睛，无论书家看世界，抑或观众看书品，皆须有一双介乎具象与抽象之间的眼睛，方能表里俱见，形神兼得。这个图式，在整个展览的设计中起统领作用，出现在所有印刷、喷绘品之中，让人举目可见，过目难忘。

设色

除了那个标志性图式外，所有平面设计中还附有由九个不同色块构成的长方图形。这个图形对有心人将起到告示作用：九人九色，一人一色。

走进展厅，九位书家的作品分成了九个板块，形成了九个段落。装饰作品的板框，是事先设定的九个颜色。这些板框是由广东一家画框公司按指定色标特地调色喷制而成后运至北京，又由北京画框公司"对号入座"装配而成后运至南宁，悬挂于展厅。

翻阅一函九册的作品集，同样是九册九色，一册一色。以九色特种纸烫白、击凸的封面，置放一处，多彩而谐和，单行独处，时尚而雅致。

整个展览的九彩和每位书家的单色，是贯穿始终的设色原则。在展厅，大幅的作者简介和小块的作品展签都与板框色彩相一致。使得整个展厅色彩丰富，如同九位书家风格多样；又使得每一段落简洁一色，仿若每位书家个性鲜明。

"孺子牛名家书法篆刻展"馆外廊饰

赋形

因人制宜，因地制宜，因时制宜，因事制宜，当为策展之要则。形式的确定和构成，无不以对象、地点、时间、事件为依据。"孺子牛名家书法篆刻展"的形式亮点主要表现在两个方面。

一是以每人的最长作品为准，将其作品板框统一尺寸。局部的一律和整体的错落，使得展厅犹如起伏有致的波浪和高低不平的音程，韵律和节奏显而易见。

二是根据邕江湾美术馆建筑结构的特点，在从一层至三层的楼外阶梯廊道上方，悬挂一条宽展绵长但又几度垂弧的巨幅招贴画。这种方式，是我们在十多个展览的策划设计中首次运用，也是邕江湾美术馆唯一的一次，对于气氛的烘托和环境的美化起到了令人耳目一新的奇效。

十八、重复与再现：打造品牌的重要手段

对于具有连续性、长久性的届展的形象设计，我认为应该坚持"承前启后""一以贯之"的原则。每一次设计，要重复上回设计的元素，再现前次展览的情景，勾起人们对往事的回忆，引发观众对未来的憧憬。譬如大家熟悉的"茅台"酒、"中华"烟，它们的包装材料和美化方式已经无数次地变换，但万变不离其宗，其特有的品貌，足以让所有受众一望即知。

我和设计总监符晓笛在这一点上颇有共识，一拍即合。因此，我们在接

第三届中国书法"兰亭奖"作品展展厅墙饰

受第三届中国书法"兰亭奖"作品展总体设计任务后，第一件事就是同往承办地，勘察平顶山博物馆。那时，尚未竣工的博物馆，馆外土坑石堆，馆内钢筋水泥，一片繁忙景象，根本得不到准确的空间感，看不到完整的展线。但是，我们看到了已经完工的橙色外墙，拿到了展厅分布的设计图纸。于是，橙色便成了此次展览平面设计的主色调，图纸中标注的展厅墙体尺寸也就是展览整体设计的基本参数。

与前次展览相比，虽然色调由蓝变橙，但中国书法家协会圆型会徽这个"点"和书圣王羲之神妙之作《兰亭序》这个"面"，依然是此次展览平面设计的主要元素，从《兰亭序》中挑选出的"兰亭"二字，依然是设计中具有品名标识作用的符号。只是因为场馆格局和展线的限制，那条象征着三千年书法演进史的"线"无法派上用场，不得不忍痛割爱。好在，此次展览增加了招贴画设计，张贴于平顶山与展事相关的各大宾馆、饭店和公众场合的五百幅招贴画，似乎连成了另外一条"线"——通往书法艺术殿堂的审美之路。

第二届中国书法"兰亭奖"作品展"点、线、面"的设计手法，在此届作品展设计中有意识地再现和重复，这只是锻铸经典的一道工序，也是打

造品牌的一个环节。只有如此反复锤炼和雕琢，才有可能创制出为世人所熟知、所钟爱的经典品牌来。

当然，机械地再现和简单地重复是没有意义的，也有悖于艺术设计的原则。第二届"兰亭奖"和第三届"兰亭奖"的形象呈现，有其内在的同化，也有其外在的异化，明分暗合，貌离神似，是我们追求的成效。需要指出的是，"点、线、面"是此次展览设计中"承前"的旧式，而一个用毛笔书成的醒目的"3"字，则是"启后"的新招。

第九讲　草书盛世可望由今人创造

盛世兴文，强国兴艺，中华民族的伟大复兴，必然催生文化艺术的极大繁荣。书法作为国粹之首，理应担当起历史使命，为中华再度崛起助力增光。而书法的辉煌前景，在我看来，是创造一个草书盛世，不仅填补历史空白，更建造一个书法的新时代高峰，并将独一无二的中国书法艺术推向全世界。十多年来，我在不同场合阐述过这一理想，现搜罗整理如后。

一、全国第二届草书艺术大展评审联想

全国第二届草书艺术大展共征集作品近一万六千件，通过初评作品二千余件，进入终评作品六百余件，入展作品四百件，获奖作品三十七件。由此可知，此次展览每四十件作品有一件入展，而获奖者则是四百里挑一。由此亦可知，全国性书法展览参展难度之大、竞争之激烈。从上述数据看，第二届草书展创下了历届专项书展投稿量最高纪录。这至少可以说明四个问题，一是主办者宣传力度大，征稿措施好；二是各地书协组织得力，培训有效；三是中国书协草书专业委员会权威性高，号召力强；四是草书爱好者多，参与热情高。据我观察，全国各类艺术活动中，书法活动群众性最强、普及面最广。而在书法艺术诸书体中，行草书作者又是一支最为庞大的队伍。

中国书法的发展和演化，古文变而为大篆，大篆变而为小篆，小篆变而为隶书，隶书变而为八分，八分变而为章草，隶书、八分、章草又衍生成楷书，楷书快写而为行书，章草、行书简而捷者为今草。后人将古文、大篆、小篆统称为篆，将隶书、八分合谓之隶，将章草、今草归类于草，于是，篆、隶、

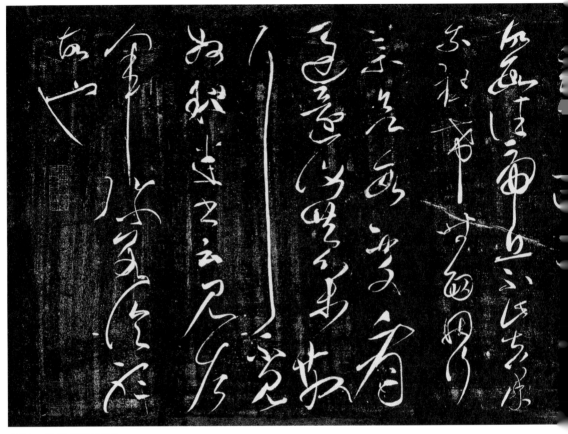

东汉·张芝《冠军帖》

楷、行、草即为世所公认的书法五体。世易时移，朝代更迭，书体之运用与文字之演化紧密相关。三代杂用古文、大篆；秦代通用小篆；两汉隶书大盛；三国、六朝间五体齐备而旁出魏楷；唐代楷书发达；宋代行书兴隆；元、明、清三代名家虽多，然于书法之发展并无特别劳绩。纵观中国书法史，篆、隶、楷、行四体各有其鼎盛时期，高峰耸立，惟草书一体，虽有张芝、皇象、索靖、陆机、"二王""旭素"、孙过庭、黄庭坚、祝枝山、张瑞图、董其昌、倪元璐、傅山、王铎、徐渭等巨擘圣手光辉灿烂，但草书大家仍然屈指可数，草书并未在某朝某代领衔、统率翰林书坛，并未形成笼罩一时一域的气候风光。究其主因，一是古之书法以实用为首要，篆、隶、楷、行四体易识好读，而草书简化连绵，难于辨认，故流行不畅；二是封建社会礼教重、规矩多，文人墨客极受限制，心手两慎，故只能偶尔放胆，自抒怀抱。

综上所述，我便有了一点想法：书法前贤其实还是给后人留下了一点

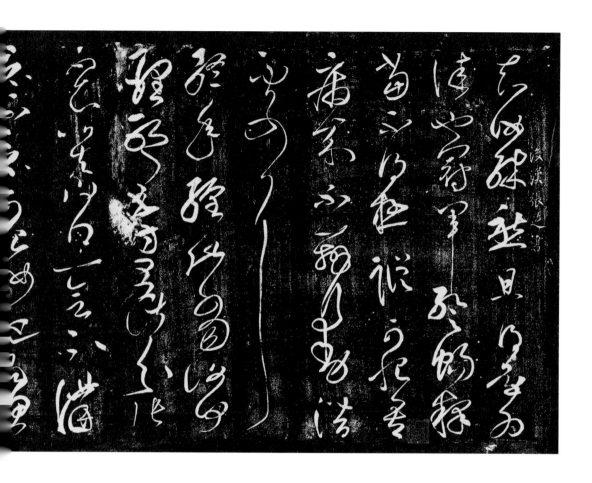

发展余地，草书盛世可望由今人创造！我并不认为自己是头脑发热，痴心妄想。第一，世盛文昌，国强艺兴。改革开放三十年的中国，在国际事务中日益举足轻重，如北京奥运就办得"真正的无与伦比"。第二，随着书法的实用功能渐近于零，其审美价值反倒凸现出来，而中国人又有书法的审美习惯，任何有人活动和居住的地方，书法似乎都不可或缺。第三，高速度、快节奏已成为当代人的思维惯式和行动惯式，虽说较之古人显得浮躁繁乱了些，但这也许恰恰是以点画简约、书写快捷、线条连带、形体摇摆、性情恣肆、精神飞扬为主要形质的草书艺术得以繁衍成长的最佳气候和土壤……

　　如若不然，广东、海南等地怎么有能力在中小学恢复写字课？各级书协组织里缘何出现如此多高级官员？书法作品为什么成为要员出访、人际交游的重要礼品？全国第九届书展行草书作品数怎么会比篆、隶、楷、行四项作品总量还多出近一倍？第二届草书展征稿期间，各地草书培训班、讲习班、点评班

三国吴·皇象《急就章》

为什么此起彼伏？所有这些（还远远不止这些），都是我声言"草书盛世可望由今人创造"的依据。

看看第二届草书展评出的五个一等奖吧：河北王厚祥狂草墨沈淋漓；陕西罗小平章草率意朴茂；四川吕金光大草方折圆转；浙江王大禾小草爽利秀逸；贵州吴勇章草韵古式新。回首故去的草书大师，林散之奇逸玄妙；毛泽东豪迈高昂；王蘧常厚朴凝敛；于右任删繁就简……还有活跃于当下的时出异趣的沈鹏、纵行横展的马世晓、笔跃墨舞的聂成文、逍遥旷放的王冬龄、拓撅随心的张旭光、收放率意的胡抗美……更有一大批才高情富、志大心远的中青年草书家，如陈加林、陈海良、王义军、王忠勇、施立刚、李双阳、稷小军、卿三兵、张泓、周剑初……是他们构成了当代草书创作的强大阵营，他们承继古典而又革故鼎新的草书作品，对时人将起到陶情冶性、养德修心的重要作用，也将为后世判定今朝为草书盛世提供充足的实证。

二、就全国第二届草书艺术大展答记者问

1. 全国第二届草书展的主要特点

特点主要有三：一是投稿寄作品照片，虽然这是继首届册页展后第二个寄作品照的展事，但寄作品照的提议和决定却是草书展首先做出的。这是

书法界投稿方式的重大改变。这个改变有诸多意义，首先，它使得所有作者都去接触拍照，为了拍出清晰保真的好照片，必须与摄影师、摄影器材、灯光、冲印等打交道，既扩大了交际面、知识面，又客观上为自己留下了一份创作实践的资料；其次，投寄作品照片避免了作品在任一环节的遗失、散乱和残损，是对作者权益的最大维护；再者，大大减少了收稿者的安全压力和劳动强度，缩短了初评的时间，去除了退稿的繁琐。二是投稿量大。本次草书展共收到作品约一万六千件，大大超过了首届草书展的投稿数，在以往的专项书展中，这个数量也是最大的。由此可见，二届草书展动员力度大；各地书协培训效果好；草书作者创作热情高。三是草书专业性的凸显。此次展览的作品，较之首届草书展和往届综合展的草书作品，更讲究草法的纯度和草情的浓度，那些模拟草法而以其他书体笔意勉强、生涩作草，或忽视草法、掺入过多行书字数的作品明显少了。

2. 入展、获奖作品的风格趋向

没有明显的风格雷同、趋之若鹜的"扎堆""塞车"现象。中国书法史上的草书经典皆能从此次展览中找到追随者。譬如师法皇象、陆机、"二王""旭素"、黄庭坚、文徵明、祝枝山、张瑞图、王铎、徐渭、董其昌、八大山人，效仿当代名家林散之、王蘧常、沈鹏、马世晓、聂成文、王冬龄、张旭光、胡抗美等等，都大有人在。只要师法有成、效仿得体，都能有一席一地。中国书法史如此悠久，名碑法帖浩如烟海，大师巨擘风姿各异，人口众多的当今书者，各有各的审美取向和艺术追求，风格是不可能趋同的！尤其是在比较健全、相对完善的评审机制下，在不是一个人或少数人说了算的情形下，诸如"书谱风""王铎热""明清调""'二王'放大""某某现象"就很难成风导向。取而代之的就是真正的百花齐放，异彩纷呈。此次展览的获奖作品中，有两件是带有浓重汉简形质的"汉草"，有一件是蝇头小草，足以证明当今草书作者开掘草书资源、追求多样风格的情势，也足以证明草书委员会倡导不同风格、不同流派、不同取法兼容并包的学术风气。

3. 一等奖作品的精彩可贵处

8月18日傍晚评审结束后，我就连夜返回北京了，连最终的入展、获奖名单都没有来得及过目，更谈不上对这些作品过细地审读。尽管如此，我对五个一等奖获得者及其作品仍有一些记忆。五位作者，王厚祥、罗小平、吕金

晋·索靖《月仪帖》

光、王大禾和吴勇，分别来自河北、陕西、四川、浙江和贵州，论地域，几乎覆盖东南西北中。他们的作品，无论面目和情调都迥然不同，个性鲜明。王厚祥厚实圆润、墨沈淋漓；罗小平率意朴茂、格高韵古；吕金光方折圆转、神完气足；王大禾点线精美、字态优雅；吴勇神追陆机、式尚天然。两个狂草，两个章草，一个小草，也几乎代表了草书诸种类。对这个有意倡导但无意形成的评审结果，至少我是感到惊喜和满意的。

4. 本次大展的不足处及今后的努力方向

首先，作者投寄的作品照片质量有待提高，字迹不清晰，颜色失真，仰照、俯照造成透视关系而作品不平正，小字作品不附局部，等等，都将影响评委的审读美感和准确判断。其次，作者投寄照片和原作多不一致，也易改变评委的第一印象，当然，收稿者对此需要采取相应的措施。另外，由于评委人数和评审时间所限，评审过程往往显得不够从容，加班加点造成评委疲

怠，会不同程度地影响评审的严谨性和准确度。还有一个十分重要的问题，草书作者不能片面追求作品的"气势"和"动感"，不能一味地"快"和"猛"。草书并不排除儒雅、稳静、书卷气和平常态。

5. 作为本届草书展评审委员会秘书长，对此次展览的总体印象

作为草书展策划、筹备、评审者之一，我为此次展事的高关注度、大投稿量和顺利的评审过程、满意的评审结果，以及业已领略的作品质量和可以预期的展览效果，感到由衷快慰！草书专业委员会是中国书协的学术性机构之一，无在编人员，无专项经费，无固定会址，故类似于第二届草书艺术大展这种全国性活动，主要工作还是由中国书协驻会领导班子、职能部门和承办单位共同完成的。作为草书委员会的一员，我衷心感谢所有为草书艺术的继承、传播和发展贡献智力、体力和财力的人们！当然，草书委员会自身也不会虚度无为。我们依靠中国书协的支持、社会力量的援助和全体委员的

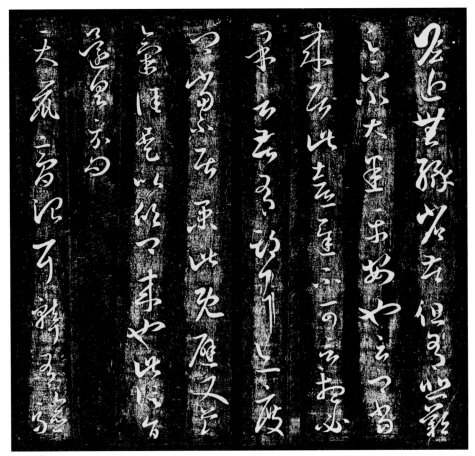

晋·王羲之《十七帖》

努力，去年在浙江义乌举行了"墨舞神飞"系列活动，一次委员全会，一个委员作品展，一场现场创作演示，一个草书艺术理论研讨会，一部委员作品集，拉开了中国书协书体委员会学术活动的序幕。今年，福建海风出版社将推出《当代书法名家——中国书法家协会草书专业委员会专辑》；近日，《墨舞神飞·中国书法家协会草书专业委员会论集》也将面世。如果条件成熟，明年我们将面向全国草书界，举行一次别开生面、旨趣皆新的大型活动。我坚信草书这枝书法艺术的奇葩将在世盛国强之际灿然怒放！

三、在"墨舞神飞·草书艺术理论研讨会"上的六个瞬间闪念

我曾经表述过正在享受进入草书专业委员会的益处。第一个益处是，

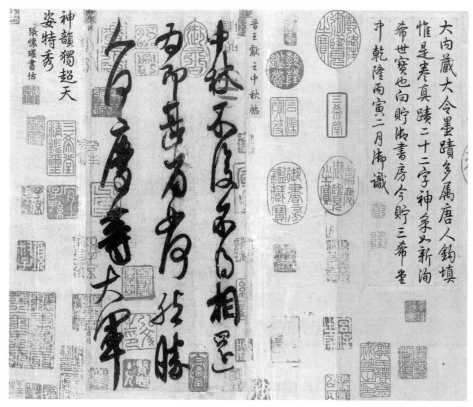

晋·王献之《中秋帖》

我从过去的"博"和"杂"，因进入到草书专业委员会而把自己的主要精力集中到对草书的关注、创作和研究。第二个益处是，我进入草书委员会没多久，就到北京的一家书店，把关于草书的所有工具书、字帖和理论专著，原来没有的，一概买下，花了几千元钱。第三个益处，我跟委员会的所有同仁一起，耳濡目染，学到了很多的东西。

当然，有一利即有一弊。比如大家发言很深入，很精彩，而我就说不出来。因为我这些日子一直在忙于系列活动的琐碎事务，具体到订车票，订餐馆，无暇思考。所以我只能谈几个瞬间闪念的观点。

第一，我认为从书法审美的主客体双方来讲，草书具有创作快意和审读美感。这是比其他书体更突出的一点。我最初想写一篇关于草书的论文，题目就叫做《草书的创作快意和审读美感》。但也是因为紧锣密鼓地策划筹备草书委员会系列活动，没能找到一个完整的时间去进行论文的思考、谋篇和撰写。后来，有一家杂志要做一个专访，问到关于草书的一些问题，我作了

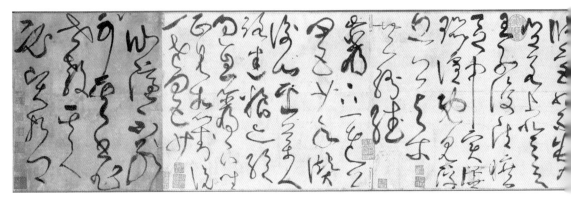

（传）唐·张旭《古诗四帖》

回答，整理出来后，就滥竽充数地把它作为这次活动的论文提交了上来。这是一个观点，草书具有较强的这样一个双重功能。

第二，从古到今都有人说到"字如其人"，我觉得"字如其人"最能从草书中得到印证，从其他书体中当然也能够得到印证，但不是很充分。比如楷书、篆书，它有很多规矩、规则，以及局限、限制，它不能让书写者充分抒发自己的情感，不能任意地发挥。它主要的功能是让读者好读易识，而草书则不然。

第三，与古人相比，今人也有一些优势，比如大幅巨制的创作。当代大幅巨制的创作无论数量还是质量都超过古人。古人的书法遗迹多是手卷书札、碑碣墓志一类小字小幅，尽管也有摩崖石刻，但多非原大书写。所以，我们可以聊以自慰的是，在书法上，我们也能找到优于古人的地方。我原来一直在想，毛笔字，今人是写不过古人的。古人从发蒙始就拿毛笔，这个童子功我们现在不具备；何况他们一直是用毛笔，这个毕生穷修之功，我们也达不到。我们这个时代，是一个快节奏、高科技的时代，是"有电时代"。电衍生出电视、电影、电脑等等，世界很精彩。而无论古今，人的一生就那么几十年。我们受到了太多的诱惑，我们从铅笔、圆珠笔、钢笔一直到电脑，使用毛笔的时间极其有限。所以，我觉得就写字而言，我们是写不过古人的。但我们还是能够找到优于古人的地方，今人创作大幅巨制就比古人强，这是"展览时代"的必然。

第四，草书家不可以只盯着书法圈，不可以只埋头书斋。我曾经提炼出一段话，叫作"打开电视，浏览世界；查阅典籍，涉猎百科；俯首书斋，思

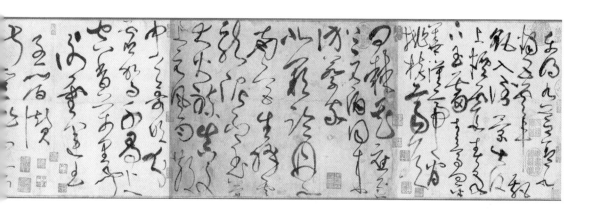

连今古；置身床榻，心游乾坤"。我认为这是一个书法家应有的生活状态，不能只是在纸堆、书法圈里找消息。否则，心胸就不会大，眼界就不会宽，思路就不会广，书写的时候，就很难出现大气象、大格局、大景致。我曾经举过一个例子，毛泽东是政治家，是革命家，他并不专门从事书法，也很少写大作品。但他一件小东西印出来，人们就能从中感觉到大气象、大格局。为什么？因为他是一党之首，一国之首，他把全球格局当作一盘棋来下，把国家当作一张图来画。这样的人、这样的胸襟，写出来的东西能没有大气象、大格局？我们虽然身份、地位不及，但我们要有这个意识，要有这样的追求。我从胡抗美先生那里得到一些佐证，他长期置身于党的高级机关，但他能在从政之余进入狂草，可以说他很好地完成了自身"形"与"神"的二重性修炼。一个人不能只有一面性，他要有双重性甚至多样性，这样才能适应这个社会，适应与多种人的交游，也才能创造出不同旨趣的作品来。

　　第五，当代书法最有可能超越古人的是什么呢？是形式构成。刚才有个朋友说到了晋代尚韵、唐代尚法、宋代尚意等等，每个时期的书法都有它的风范和审美取向，当代会是一个什么取向呢？它崇尚什么？我想，当代书法可能是"尚式"。因为我刚才说过今人优于古人的方面是大幅巨制，而且我们又进入到了"展览时代"，我们的作品是挂起来看，首先就要有一个视觉上的美感，没有好的形式和构成显然不行。所以我估计，后人评价当代书法，可能就是"尚式"，形式的"式"，款式的"式"，格式的"式"。徐利明先生说他的作品"奔驰"，他把款识落在正文大字的上方，这就是"式"的变革。王冬龄先生创作的那件横写的歌词作品，他把印章盖在作品

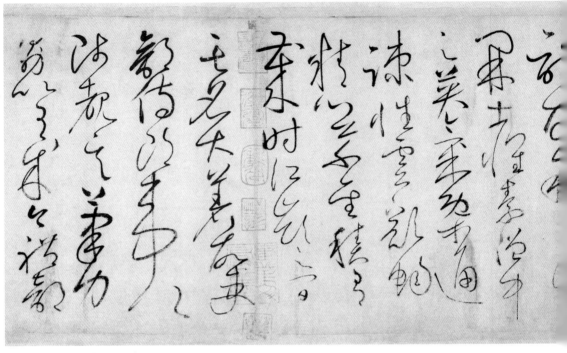

（传）唐·怀素《自叙帖》

上方，这也叫"引首"，因为是横写。横写上方为首，原来的竖写，右上盖章为"引首"。所以他把印盖在横写作品的上方，看上去改变了形式，但它合乎横写作品上方为首的情理。这就是形式的一种合理性。当然，我在这方面曾经做过很多尝试。2004年在中国美术馆办的那个"五十岁墨迹展"，我在很多作品中都做过形式上的创改。比如说对联，为什么不能把款识落在两边、中间或正文字与字之间的空隙处？我觉得任何一位观众在审读你的作品时，绝不会把你的正文大字和款识混同串读，他肯定会先把你的大字读完，再去读你的小字。这不是照样没有破坏审读的先后顺序吗？款识放在中间，放在大字空隙里，填空补白，达到整体平衡，这是完全可以的。

第六，陈海良说到现在年轻人学"二王"，用了很多手段，用了很多心思，达到了一定的高度，但好像没有自己的面目和个性。我对此有一点思考，我觉得现代人能将古法写得地道和纯正，其本身就是当代人的一种返古摹祖的面目，如果能成为自己的一定之法，也不失为一种个性。今人和古人不是生活在同一时间和空间，生活方式和情态截然不同，倘若有人写得跟古人形同神近，而且成为自己的结字和行笔习惯，这无异于超脱了时俗。本来

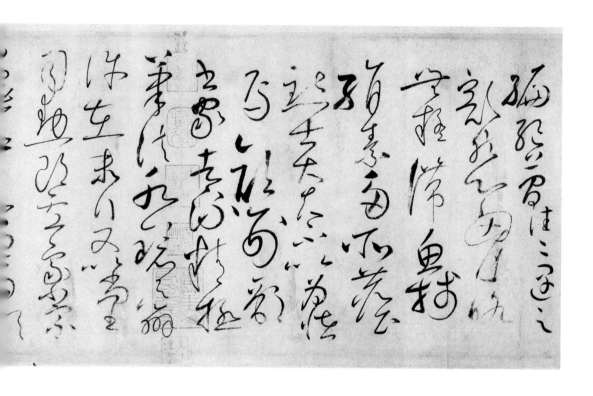

按照与时俱进、字如其人的逻辑，当代人是不该有古人面目的，可是他居然形成这个面目，那是对古贤的遥相领契，很了不起！我在李章庸先生家里看到他的新作，包括他新近出版的作品集，我就有一种感叹，我认为李章庸先生是当代写古法写得比较纯正和地道的一位，极少数人中的一位。而我认为这就是李章庸先生业已形成的个性和风格。

四、草书的创作快意与审读美感

1. 设立"刘洪彪书法馆"的初衷

我学习书法已经四十多年了，在二炮文艺创作室从事专业书法创作也已十四年。军队文艺创作室一般有三种人：作家、画家、书法家。作家有一间十五平米的屋子，书画家则拥有三十平米。作家多数时间都"坐"在"家"里，而书画家则需要一个较大的创作空间。

书法发展到今天，作品越来越大，经常要搞八尺、丈二的大幅巨制，而我那个屋子多年来被日积月累的书刊杂物所填充，写稍大的作品就要在地面

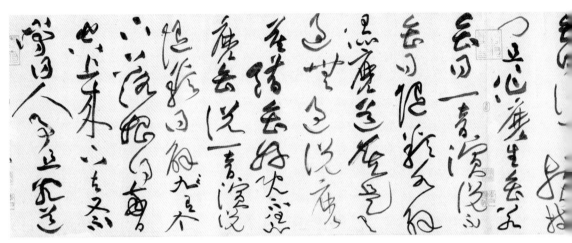

宋·黄庭坚《诸上座帖》

上进行。地面也有限，四米以上的长幅必须一段一段地写。何况我年龄也不小了，蹲在地上久了，腰酸腿胀，有几次竟然直不起腰来，害了腰病。所以我一直在寻找一处大的空间来改善创作环境。

我不会开车，就在离单位离住处较近的地方找，终于在二炮体育馆找到了现在这个地方。这就是我的立馆初衷。至于为什么挂牌设馆，我曾经写过一个《立馆思绪》，含有三层意思：一是书法家需要一个更大的空间，免局促，放手脚，宽视野，阔胸襟。二是书法这个昔日文人雅士书斋把玩之物，现已渗透工厂、农村、军营、学校、商场……正所谓"旧时王谢堂前燕，飞入寻常百姓家"。在营区设立书法馆，给干部战士职工家属提供一个审美修心之所，其利昭然。三是，书法馆设立在书家所在军营，属个人行为，乃军中先例，或许可变"墙内开花墙外香"之故常。

2. 我的学书经历

我的学书经历很平常，但也很特别。所谓平常，一是我并无祖传家教；二是我并非科班出身；三是我从未入室拜师。如果将我定性为已经成才，那么我还真是个自学成才的例子。所谓特别，那就是一根筋，一条道走到黑。坦率地说，从小学三年级得了个年级钢笔字第一、毛笔字第三以后，四十多年来，我再没有对书法三心二意过。我十五岁初中毕业下井挖煤，两个月后调出煤井写写画画搞宣传。我在煤矿团委干了四年多，1973年就月薪五十余元，而且很快就将入党，做党委秘书。但我还是放弃了这一切，选择了从军

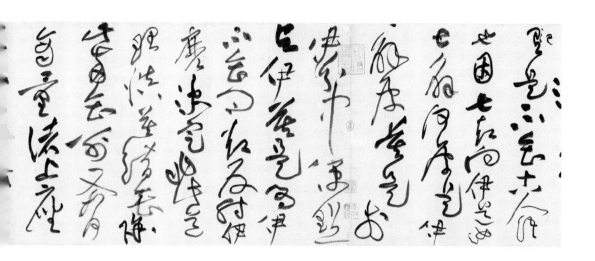

之路。我1974年底当兵入伍，从每月六元到十元，拿了四年多；从放映员到管道工，从城里到山里，也折腾了好几年；从一个踌躇满志、生龙活虎的阳光青年到一个两度胃穿孔、四次肺胸膜破裂的疾病之躯，耗费我半辈子……但无论如何，我都没有后悔过，没有抱怨过，没有改变目标。

我举几个例子。1976年我从部队机关到基层连队，日常生活十分紧张，早起出操，白天训练施工，晚饭后搞农副业生产，稍有空闲，连队还有组织学习、唱歌、体育比赛、帮厨、上山砍烧柴、下地割猪草等杂务，半夜还可能叫起来站岗……在这样的情况下，我仍然坚持躲进不足人高的小仓库，伴着战友如雷的鼾声，临帖读书。

80年代初，我已经回到部队机关，也已提升为军官。一次出差到西安，我抓紧办完公事，竟在西安碑林连续泡了三天，每天都到碑林关门才出来。我在洛阳呆了九年，三十二岁才调到北京。在洛阳期间，龙门石窟我去了无数次，那些石刻、墓志我总也看不够。

在机关营院里，毫不夸张地说，我是睡得最晚的人。因为每天晚上读书习字刻印之后，我总要出门散步一会儿，环视营院，只有我的宿舍有一方亮光。

我的学书经历如同"逆坂走丸，迎风纵棹"，我一直在享受着求索的艰难，从不气馁。

3. 要强化书法的"创作"意识

古代书法是以实用为主要功能的，而当代毛笔字的实用功能渐近为零，其

明·王铎《临唐太宗帖》

审美功能、艺术价值反倒凸显了出来。现在我们拿毛笔写字，再也不是写信、写报告、写通知，直接的目的就是为观众、读者提供审美对象，就是要进行艺术品创作。因此，当代书法家不仅要将前贤的笔墨技法学到手，还要将他们处在无电时代的那种恬静心态、深沉思考有所模仿，以增加字里行间的文气、静气、雅气和清气，统而言之为古韵。还要遵循艺术创作的自身规律，借鉴现代艺术的多种法式，顾及当今社会的审美趣味，强化"创作"意识。

4. 要写出草书的大格局、大气象，就要有大胸怀、大容量

从古到今，草书大家较之其他书体的名流，少得多，尤其以大草、狂草名世的，更是屈指可数。到当代，你能说出几位立得起、站得住的草书大家来？毛泽东可以算是一个。他并不专攻书法，也很少写大幅作品，但他的字幅间呈现出大格局、大景象、大气魄，这就是大手笔。为什么他能"大"？因为他是一党之首，一国之首，他将世界视为一盘棋来下，将国家当作一张图来画。他尊崇古法，但决不囿于古法。他尊重规律，但敢于打破常规。他是不会就笔论笔、就墨论墨的，他将生命的体验、世事的感悟注入笔端，写于纸面。而我们现在绝大多数书者，不妨扪心自问，做得到吗？所以，我主张书法家不能只盯着书法圈，不能只限于书斋翻书练笔，就得"眼界容五洲风动，胸间纳四海浪翻"。怎么"容"？怎么"纳"？我还有一段话："打开电视，浏览世界；查阅典籍，涉猎百科；俯首书斋，思连今

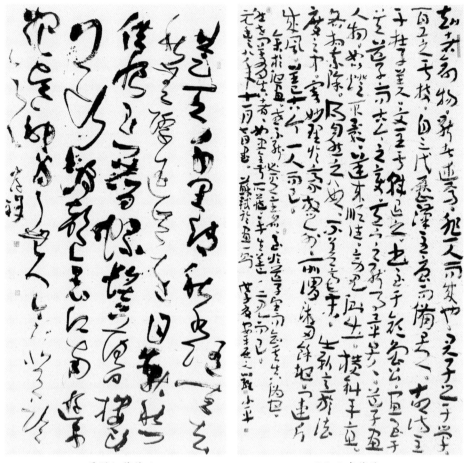

王厚祥狂草作品　　　　　　　　　罗小平章草作品

古；置身床榻，心游乾坤。"

5. 草书创作难，大草创作更难

去年，我从草书大展评审现场返京后，曾应约写过一篇《书法创作通病简说》的短文，实际上就是为当下草书创作挑毛病。但客观地说，目前中国书法艺术的繁荣是事实，发展是快速的，草书创作也是同步的，整体水平并不低。走进草书展览大厅，翻开草书大展作品集，我会感叹人才辈出，古风今吹。

的确，现在小草、章草、行草占多，大草、狂草比较恣肆，挥运自如的作品不多。我觉得这是正常的，符合人类不同心性的构成比例，也符合社会分工的本来情形。我们不能指望一个文弱书生挥洒出大气势，不能要求一个普通平民泼染出大景致。

草书本来就难，既要识汉字，又要熟草法，双重记忆，成倍修炼，不是一时半会儿能达到的。能有一部分人写草书就很好，能有一部分人写好小草、章草、行草已很不容易，一个时代若能出三两位大草名家，那就是对中国书法史的巨大贡献了。

6. 搞好大草创作的关键

几十年来，各种书体我都涉猎过、临习过。1988年，我获得全军书法比赛一等奖的作品是隶书；1993年获得全军书法大赛一等奖的作品是行草书。写草书并不是我既定的主攻方向，也没有刻意为之。不过，有些时候，写起字来不草、不放、不狂就觉得不足以抒我情、不足以释我怀、不足以平我愤。当然，厮弄笔墨时间长了，研习古法年岁久了，草法的积累自然就多了。到了这个阶段，偏重草书就是必然。就好比你去一个地方，知道一条近路，你会舍近求远吗？现在让我做草书专业委员会秘书长，研习草书、为草书艺术的发展谋事，就成了我的职责和义务。

怎样写好大草，这是个很大的学术课题，我尚未深入探究，也没有资格谈经论道。但作为一名长时间学书者，一名热衷于草书者，一名在草书专业委员会任职者，我对一般的草书爱好者还是可以提几点建议。一要有扎实的正书功底；二要有娴熟的行书技巧；三要着力掌握草法，比如勤临熟记《书谱》和《草诀百韵歌》；四要设法找到行云流水、跌宕起伏的感觉。比如分析、研究、审读怀素、张旭和"二王"的草书帖；五要悉心阅世读人，观照五洲四海事，观察东西南北人。政治、经济、军事、科学，充耳即闻之、入眼即观之，闻而思之、观而想之，没有不与书法相通的。看球赛、听音乐、打扑克、聊大天，没有不与书法相关的。眼界宽了，胸襟大了，思路通了，心手才能双畅，才可能有胆有识。有识无胆，缩手缩脚；有胆无识，妄为胡来；无胆无识，无从谈起。

7. 草书创作的心态与境界

人各有性，人各有志，人各有不同遭际，人各有不同识见，所以，创作的心态是千差万别的。千差万别的心态支配下所创造出来的境界，当然也是不尽相同的。毛泽东的心态绝对是"挥斥方遒""心潮逐浪高""数风流人物还看今朝"，所以他达到的境界是"风景这边独好"。于右任也是草书大家，但他是以稳静、沉实、安详的心态去写，所以写出了标准，写出了规

范，写出了谨严。

不同书家的心态和境界不可能一致，也不必要一致。但我认为书法创作具有共性的心态应该是：既不勉为其难、装模做样，又不遮遮掩掩、欲说还休。坦坦荡荡、痛痛快快地写，把字写出来，把情抒出来，把心交出来，所谓"见性明心"。

8. 文化内涵与作品形式

书法家不应该只是一个写字匠，抄一辈子古人、他人的诗文，动不动就写福、禄、寿、喜，写龙、虎、鹤、鹅，更不能沦落为江湖艺人、街头把式。所以我在个展和数人联展创作中，一般都以自家诗文为创作内容。如"四十岁墨迹展"中的日记、联语、文摘，"五十岁墨迹展"中的律诗、联句、祝辞、絮语、杂文。书自家诗文，吐自家心声，抒情表意相对来说是真实而充分的。

书法作品的传统形式是适合古人生活方式、行为方式和居住环境的。时代已经巨变，我们的美化手段不能一成不

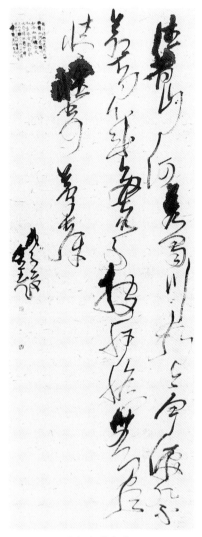

吕金光草书作品

变。用水泥、钢筋垒筑起来的楼厦，用玻璃、塑料装饰起来的房舍，你再悬挂用锦绫装裱起来的条屏、对联，显然格格不入。所以我试图用方型、横式的作品去贴切现代居室，用棉、麻、绸、纸，用木板、玻璃框去装饰、装置。甚至书写的方式也可以打破陈规，行款的位置也可以一改旧习。

9. "一笔书"

前人有过"一笔书"的提法和做法，主要是指东汉大书法家张芝，他被誉为"草书之祖"，他的草书也被称为"一笔书"。草书创作中运用"一笔书"的理念和方法，已经非常普遍。

毛泽东草书信札

　　草书，尤其是大草，强调气韵贯通、一气呵成。如果在书写过程中总是不断地、无目的地蘸墨，甚至一会儿接个电话，一会儿与旁人聊上几句，笔势就得断，墨气就得乱，精神就得散。字间不关照，行间少呼应，各行其是，互不联系，这个作品就不会有整体感、节奏感和旋律美。

　　所以，"一笔书"的理念对于大草创作尤为重要。当然，"一笔书"并不是要一笔写完整张字，"一笔书"也不是笔不离纸缠绕不休。你可以视篇幅大小、文字多少、毛笔大小、蘸墨多少以及文意诗情所提供的先决条件，来确定"一笔"书多少、一共用几笔。以我的意思，有两个原则：一是一笔写至墨枯；二是文中的句号是蘸墨的提示。

10. 理性与感性

　　艺术创作是以灵感为主宰的，书法艺术创作则还得补以学识修养。这是不能量化的，无法用数字去统计、去划分比例的。所以，无论古今何人，想将理性和感性按比例投入到创作中去，肯定是徒劳的。书法家的理性，其实就是笔法、墨法、字法、章法，就是基本功。书法家的感性包括天赋、灵感、兴致、情绪等等。基本功扎实了，越放手，越尽兴，就越酣畅淋漓。基本功不扎实，一放手，一尽兴，反而是抛筋露骨、蓬头垢面。因此我还是坚持那句话："学书先要到位，再求味道。"这句话张旭光也反复说过，不知是他先说还是我先说，抑或是所见略同、异口同声。我的原话是：学书先要到位，再求味道；做事必须讲究，不能将就。

11. 书法发展现状

　　我参加了一系列展览评审后，对当今中国书坛的基本状况的确有了一些了解。总的说来，当前中国书坛发展的形势是很好的，主要表现在三个方面：一是书法艺术普及，书法人口众多，几乎在全国没有明显的死角；二是书法的地位大幅度提升，包括学术地位、经济地位、社会地位、政治地位。无论政府官员、企业精英、社会名流，还是平民百姓中的男女老少，都开始热衷书法艺术的学习、书法活动的参与、书法作品的收藏；三是书法发展的方向正确。与过去一二十年相比，继承传统、临习古法的风气更盛，方法更得当，效果更明显。一大批中青年在形似上已达到乱真的程度，这是上一代人所不及的。有的人已经可以自由运用古法，甚至具备了嫁接、融汇的本领，这是令人欣喜的。盛世兴文，强国兴艺，对于当今书坛大好局面的出

于右任草书作品

现，我觉得是一种必然。

问题当然也很多，有的还相当严重。比如以临摹代替创作，比如文意不适、文理不通、繁简错用、字法失准，甚至有代笔假冒现象，等等。出现这些问题，根本原因是急功近利，心浮气躁。一个钟情于书法、有志于成功的年轻人，应该从长计议、求真务实，简单地说，就是要"读好书，写好字，做好人"。

12. 外在形式关系到书法的形象和尊严

中国书法从古代的几案展读发展到现在的厅堂挂览，实用功能已经基本消失，审美功能已凸显出来。每创作一幅作品，首先考虑的是要有视觉美感，要把人抓住，让人注意、注目、驻足。所以外在形式就非常重要。国家首脑出访、专家学者登台、明星大腕出镜，哪个不讲究穿着的

考究、容颜的美化？纵然满腹经纶、足智多谋，你一副穷酸相、乱头粗服，谁正眼瞧你？谁信你？对外观的考究和美化，是自重的表现，也是对他人的尊重。书法作品也是这样，普普通通、平平常常、简简单单、皱皱巴巴，一点分量没有，一点特色没有，谁拿你当回事？谁会珍惜你？正因为外在形式关系到书法的形象和尊严，我提出了"为书法穿盛装，让书法住别墅"的口号，并进行了一系列的实验。我认为形式构成应该成为书法家基本功和创作能力训练的重要内容。

当然，在形式构成上，不合理的做作，生拼硬凑，肯定会令人生厌、事

与愿违的。至于文化内涵，当然是作品的灵魂，是最为重要的，也是书法家的首要任务，是需要毕生穷修的。

13. "行万里路"就是要开眼界、长见识

古人说："读万卷书，行万里路。"这是成功者必须做的两件事。我从江西到洛阳，又到北京，渐次北上，其间还在徐州、云南工作生活了几年，客观上做了"行万里路"这件事。当然，这几十年我涉足了中国所有的省、市、自治区。"行万里路"就是要开眼界、长见识。这个客观效果，其实也是我的主观意愿，我二十岁抛却一切既得利益入伍从军，目的就在于此。

一方水土养一方人，不同的人有不同的谋事方法、生活习性和审美追求。于是才有了"南帖北碑"。不要以为师法"南帖"就学到了灵秀、雅逸，尊崇"北碑"就领悟契合了雄强、敦厚。你不体察风土人情，不了解古今脉络，你怎么理解"南帖"之风韵、"北碑"之气质？所以我相信我到过的任何地方都给了我书法的营养，尤其是江西、洛阳和北京。我那个字，隐约着帖韵、仿佛着碑意，非碑非帖，若秀若朴，虽然不见得好，足以说明这一点。

五、草书盛世可望由今人创造

凡是对当代书法发展有过思考的学者和专家，都在寻找发展的方向和突破口。比如"少字数""学院派""绘画性"书法的探索和实验，比如"新帖学""今楷"理论的提出和倡导等等。我也想过一些问题，最终聚焦在两个点上：一是预测当代书法与古代书法最大的区别，或者说最鲜明的时代特征是"尚式"；二是判断"草书盛世可望由今人创造"。前者略下不表，今天只简要阐述第二个问题：草书盛世可望由今人创造。

我最早表达这个想法是在2007年中国书法家协会草书专业委员会举办的首届"墨舞神飞"系列活动中，而公开发表文论是在2008年10月，那是全国第二届草书艺术大展评审结束后，《书法报》约我写的一篇评审感言。七年过去了，我时常在揣摩这个问题，且越来越坚信这个判断。于是，除了《书法报》发表了那篇文章，我还通过媒体采访、讲台授课、书法创作、文论结集等不同方式，陈述了自己的观点。我不是理论工作者，没有专门从事学术

胡抗美草书作品

研究，故只能大概地谈谈这个观点赖以成立的四点理由。

1. 古代书法留给后世的发展空间

回望三千多年的中国书法史，三代杂用古文、大篆；秦代通用小篆；两汉隶书大盛；三国、六朝间五体齐备而旁出魏楷；唐代楷书发达；宋代行书兴隆；元、明、清及至近现代，书法名家虽然不少，但于书法之发展并无革命性、历史性突破。由此看来，篆、隶、楷、行四体各有其鼎盛时期，高峰林立。惟草书一体，尽管我们可以历数张芝、皇象、索靖、陆机、"二王"、怀素、张旭、孙过庭、黄庭坚、祝枝山、张瑞图、董其昌、王铎、徐渭等巨擘圣手，但草书并未在某朝某代领衔、统率翰林书坛，并未形成笼罩一时一域的气候风光。究其原因，一是古代书法实用为首要功能，篆、隶、楷、行四体易识好读，而草书简化连绵，难于辨认，故流行不畅；二是封建社会礼教重、规矩多，文人墨客思想受限、心手两慎，故只能偶尔放胆，私下抒怀。综上所述，我认为在古代书法五体齐备、流派纷呈、技法精绝、名家林立的情况下，今人要想有所发展、有所突破、有所建树，虽然难上加

难，但仍有创造一个草书盛世的可能性。这是古代尚未实现的，恐怕也是前贤留给后人少有的发展空间。

2. 艺术本质赋予书法的时代属性

艺术是用形象、色彩和声音来反映现实但又比现实更具典型性的社会意识形态。艺术的本质，无论从客观精神说、主观精神说还是从模仿说、再现说去理解，说到底，就是来源于生活而高于生活，就是似与不似，就是现实与梦想。艺术作品不仅要叙事说理，还要抒情表意。书法艺术的本质，用现成的比喻，就是"纸上的舞蹈，凝固的音乐"，它可以"囊括万殊，裁成一相"。我们不妨比较一下篆、隶、楷、行、草五体的功能与特质。篆、隶、楷三体为正书，点画精致，结体工稳，行列整齐，墨色均匀，都便于识读，所以它们在实用为主要功能的古代，成为书法的主角。行书虽然书写更为自由率性，但点画未作过多减省，结体没有太大起伏，书写流便、省时而又不影响辨识，故也能在实用书法的时代广泛运用并独领风骚。草书点画简约、书写快捷、线条连带、形体摇摆、性情恣肆、精神飞扬，其所书文字，

张旭光草书作品　　　　　　　陈加林草书作品

惟书者和极少数人可识，广大民众视之若天书，甚至一般官吏和文人也难以通读。故草书在古代只能是辅体、是稿书。如此看来，篆、隶、楷三体是工整、规范、实用的；而草书则最具抒情表意性、最近似"舞蹈"和"音乐"、最符合艺术本质的一种书体。行书则介乎两者之间。当书法真正转至艺术领域、进入艺术时代后，草书由配角到主角就顺理成章了。

3. 快速高效社会形态的审美趋向

科技的不断发展，社会的不断进步，使得人类的生活方式大大有别于古代。高速度、快节奏已成为当代人的思维习惯和行为习惯，成为一种不可逆转的常态。在这种社会形态下，人类的所有行为都会受到深度影响，书写

<p style="text-align:center">白煦草书作品</p>

行为也不例外。倘若仍以古人慢条斯理、稳静安详的书写状态要求今人，那是很不现实的。以全国第九、十、十一届书法篆刻作品展览为例，行草书作品的投稿量均在百分之六十以上，远远超过了篆、隶、楷书和篆刻、刻字的作品总和。显然，从数量上看，行草书就是"主角"，行草书作者就是主力军，这个数字如同民意测验，表明当代社会大多数人的书法审美，更趋向于书写速度快捷流便、点画线条变化无常、性情意趣自由纵逸的行草书。我们当然知道，较之古贤，今人少了一份镇定和从容，多了一份浮躁和急迫，当代书法也不如古法那么沉稳、厚朴、内敛和含蓄，而显得火气、流滑、粗糙和薄弱。但我们不能将当代庞大的行草书创作群体与历朝历代传世名家相提并论，以今之大众，比古之精英，也有失公允。无疑，高速度、快节奏的社会形态与草书艺术的外形内质最为契合，这种形态，将成为草书艺术繁衍成长的最佳气候和土壤。

4. 当代书家合力创造的必然结果

　　草书作者越来越多，行书作者甚至正书作者又可能成为草书家队伍的强大后备军。按照从量变到质变的规律，我们这个时代，产生大量的草书佳作和一批草书艺术创作精英就势在必然。何况，当代书坛人才辈出，有成就有个性的草书家不断涌现。大气磅礴的毛泽东草书，素称"毛体"，是中华人民共和国书法的鲜明符号，多少年几乎成为中国书法的形象代言，也是草书

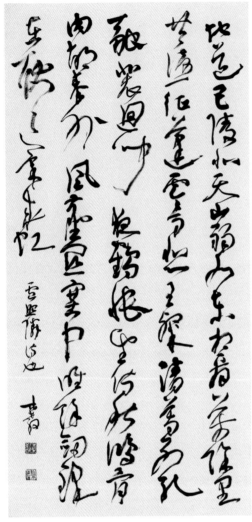

李木教草书作品

艺术广为流传、广泛普及、家喻户晓的第一人。毛泽东草书以其强大的感染力、影响力和号召力，吹响了创造草书盛世的集结号。此外，善用方笔翻转的王世镗、整理"标准草书"的于右任、被誉为"当代草圣"的林散之、嫁接章草今草的郑诵先、让章草雄浑厚朴的王蘧常、碑帖兼容豪放大气的沙孟海、把章草写出书卷气的谢瑞阶、刚直而又洒脱的高二适……诸多有识之士，或专擅主攻，或旁涉兼好，或深入研究，或倾力创作，为当代草书盛世的建造奠定了坚固的基石。尤为可喜的是，一大批活跃在当代书坛的老中青草书家，不但广开深掘中国传统草书富矿资源，使得章草、小草、大草、古草各成体系又互为渗透，而且，草书家们借鉴吸纳全世界不同艺术门类的创作理念和手法，大大丰富了草书的表现形式，不断催生出草书的现代新样。当代草书家的不懈努力和优异表现，逐渐改变了草书几千年来的小众地位和稿书身份，日益被民众接受，让世人皆知。

　　基于上述四点理由（还有一些理由在此省略不表），我认为草书盛世可望由今人创造，在古代书法高峰之下，在前贤书臻绝妙之后，当代书法家仍然大有可为。

第十讲　新时代书法的使命担当

　　书法大家讲习班是中央文史馆和国务院参事室积极响应习近平总书记的号召而开办的。建立高度的文化自信，促进中华文化繁荣兴盛，助力伟大的民族复兴；培养一大批名家大师，在高原上建高峰；创造性转化，创新性发展……这些都是习总书记新时代文艺思想中的重要内容，也是新时代的呼唤。具体到书法界，我认为只有共同努力建立一个新时代的书法盛世，才能与民族复兴的伟大时代相匹配。

　　书法大家讲习班已经开办第二期了。我是第一期的成员，第一期一共九个人，导师沈鹏先生在开班式后讲了第一课；我们全班同学也曾集中进行了交流、切磋和探讨；结业时还举办了创作成果陈列展。第二期的导师是李铎先生，学员都是军队著名家，也都是我的好朋友，都是中国书协的军队理事。李铎先生因近期身体不适，不能前来亲授，张继联系我来跟大家讲讲，我很乐意，同时又略觉忐忑。我并不能给大家带来多少真知灼见，只是好久没跟大家聚在一起了，我很珍惜这个相聚的机会。

　　前不久，中国书法家协会在绍兴举办了"源流·时代——以王羲之为中心的历代法书与当前书法创作"暨"绍兴论坛"学术主题系列活动。"绍兴论坛"安排了好几场，我是第一场的第一个发言者。那个发言，谈到了"当代书法尚式"和"草书盛世可望由今人创造"等话题，这里我略下不讲。最后一场论坛主要是互动，专家、学者和与会书家互相提问、共同讨论。论坛工作人员将与会人员提出的一些问题录存在问题库里，在大屏幕上滚动播出，由主持人陈振濂先生随机抽取。结果抽到这样一个问题："当代书法是否处于书法史上最低水平？"问题很尖锐。主持人邀请了两位专家上台回答

这个问题。先是《中国书法》杂志、《中国书法报》社长、主编朱培尔先生，接着是中国石油书协主席于恩东先生。他们先后作了一些表述，举例子，谈观点。最后，主持人单刀直入："你们就直接回答，是不是处在最低水平？"培尔和恩东的观点基本一致，都说差不多吧，算是认可了。

他们两人说完以后，全场陷入一片沉静，似乎都在思考：当代处于历史最低水平？每况愈下？怎么也写不过古人，那当代书法还有什么意义……这个时候我突然有发言的冲动。因为事先陈洪武书记动员大家要多说话，要把气氛搞热烈，把情绪调动起来，要碰出火花来，要提出问题让大家思考。在征得主持人同意后，我在第一排站起来，拿着话筒面向一千多名与会代表说："刚才我听了培尔先生和恩东先生的阐述，对他们谈到的基本事实和总体感觉，我是认同的，但是据此就做出'当代书法处于历史上最低水平'的判断，我还不能完全苟同。"我说，如果把三千多年的中国书法史看成是一届浩大的奥运会的话，那么，各朝各代扮演了不同的角色，取得了不同的成绩：秦代及以前的时代是篆书冠军；汉代是隶书冠军；晋唐是楷书冠军；晋以后多个朝代行草书表现都很优异；而当代则是"全能冠军"。我为什么这么说？尽管这个说法当时是即兴的，这个比喻也是灵机一动，但是我有我的道理。

懂一点体育的人都知道，全能冠军有可能是五项全能、七项全能和十项全能等等。一个五项全能运动员要兼攻五个竞技项目，每一项的成绩都不能太差，总分最高就是冠军。单项冠军则主攻一项，不及其余。单项冠军的成绩肯定比全能冠军的该项成绩要好得多。所以，我的意思其实是当代篆不及秦、隶不及汉、楷不及晋唐、行草不及"二王"和"宋四家"以及历代行草书大家。但是，三千多年的所有书体、所有流派、所有风格集中在一个时代呈现，甚至荟萃于一届"国展"，绝对优于前代，史无前例。大家不妨仔细想想，确实没有先例！只有我们这个时代才有这样的兼容并包、百花齐放，才能够如此全面地挖掘、整理、研究、借鉴、融合三千多年出现过的所有文字和书法资源，只有我们这个时代做到了。所以我认为我们这个时代是"全能冠军"。我们不要一味地厚古薄今，不要总觉得今不如昔、今不如古。对前贤要敬畏，但不可迷信，人类不可能越进化越弱智，文明不可能越发展越倒退。我一直都是抱着乐观的态度，我觉得没有什么是今人做不到的。古代

和现代实际上也没有什么可比性，硬要比较也得讲求客观和公平。

　　那天我还说到，我们不要妄自菲薄，不能总觉得这个时代的书法一无是处。其实，在大字榜书、大幅巨制创作方面，已经超过古人；在形式构成、创作手法方面，已经超过古人；在草书的大众认知、广泛应用方面，已经超过古人；在书法活动的策划组织方面，已经超过古人……我们有很多超过古人的地方，为什么看不到呢？为什么不承认呢？我们确实有很多地方不如古人，确实普遍存在书法今不如古的认识。为什么会存在这种认识、得出这种结论？为什么总觉得今人不如古人？

　　我想，那是因为在古今比较方面，很多人深陷三大误区：

　　第一个误区，将当代千百万写字的人，跟古代流传下来的极少数巨擘精英比。这么比，哪个写得过王羲之？哪个写得过颜真卿？我们千百万人在写字，男女老少，都还活着，将他们跟盖棺定论几千年几百年的书法史上硕果仅存的几百几十个人、甚至几个人比，这个比法公平吗？拿颜振卿和颜真卿比合适吗？拿杨明臣跟杨凝式比合适吗？拿王学岭跟王羲之比合适吗？不合适啊！

　　大家想想这是不是一个误区？动不动就拿一个时代的书法群体跟古代那几个人比，这是极不公平的。这么比的结果，毫无疑问，今不如古，一代不如一代，当代书法当然处于历史最低水平。

　　第二个误区，拿当代几十年跟古代三千多年比。改革开放四十年，中华人民共和国成立七十年，民国以后也才一百多年，无论拿四十年、七十年还是一百多年，跟三千多年的书法史比，合适吗？公平吗？比得过吗？几千年创造、演进、沉淀、积累的中国书法丰富多彩、博大精深，几千年的书法演义精彩绝伦！拿任何一个几十年去比，都是小巫见大巫、局部对整体的关系，那是一定比不过、永远比不了的！

　　第三个误区，拿快时代文人和慢时代文人比。古代文人一生与读书、写字、作文、吟诗相伴，而当代文人除了看书、写字、作文、吟诗之外，还要面对太多的诱惑。有电的时代改变了人类生活方式，改变了社会活动规律，而人的生命长度并无根本改变。现代人要看电影、电视，用手机、电脑，要看球赛，看京剧，听交响乐，看舞蹈……新时代、新世界太斑斓、太喧嚣了。古代太阳下山满世界漆黑，躲到屋里点灯看书还怕费油，只能早睡。古代没有

多少娱乐样式，没有多少文艺样式，古代文人写字、作文、吟诗、看书、想事，比今人更专更精，所以类似"己所不欲，勿施于人""水滴石穿，绳锯木断""动墨横锦，摇笔散珠"这样的金句特别多；他们写一张好字出来，有人一看一传，满朝文武就开始赞颂，一下子名扬万里；他们写一首好诗，被人吟来诵去，脍炙人口，天下尽知。所以唐诗宋词晋文章，在那个无电时代定性了。现在呢？有的文人诗写得不可谓不好，有的书家字写得不可谓不妙，但关注的仅仅是小众，因为人们需要关注的事情太多了。所以，写诗写词怎么能超过唐诗宋词？写字作书怎么能超过欧颜柳赵？一个不"以字取人"、不"人书合一"的时代，书家、书品又怎么能令人迷恋和倾倒？

在"绍兴论坛"上，我还谈到在书法活动的策划组织方面超过古人的话题。我举了一个例子，影响了中国书法一千六百多年的"兰亭雅集"，其实就是王羲之邀约了四十二位诗朋书友，在绍兴兰亭，列坐溪水两边，曲水流觞，将盛有黄酒的酒盅放于溪间，顺流而下，流到谁的身边，谁就要把它捞起来，喝掉。喝一盅，吟一首诗。"兰亭雅集"留下了三十七首诗，编了一个册子叫《兰亭集》，王羲之写了一个序，叫《兰亭集序》。那个雅集广为传颂，成为千古佳话；《兰亭集序》被誉为"天下第一行书"；王羲之被后世尊为"书圣"。可就是这样一个伟大的事件，也不过就是四十多个人的故事。试想，假如历史上有一个大书法家今天走进绍兴论坛的会场，看看我们现在的阵势，一千多人互动，一个巨大的场域，舞台上电子屏幕二十多米，他一定会大吃一惊，心悦诚服。书法搞到这个程度，能不服吗？这么大的展厅，这么高级的灯光，这么唯美的装置，能让书法作品享受这般"荣华富贵"，只有当代！这个灯光照在作品上齐齐整整，一点余光都不外泻，整件作品像一个灯箱，观众将全部注意力都集中在这件作品上。只有当代，我们将科技成果应用到书法界，才真正让书法复归它应有的高贵、高级和高雅。古贤若看到我们如此善待书法，能不欣慰？能不夸赞？

听完我的这番表述，论坛现场群情鼎沸，一时掌声雷动，气氛热烈。后来，有人在网上发帖子说："全能冠军，你信吗？"有的说我狂妄无知，有的说不同时代生活环境和物质条件不同，古代和当代没法比。我心里说，既然没法比，既然没有可比性，为什么要说当代书法是历史上最低水平？没法比，就不要比，古人那么写是合情合理的，现在这么写也是合情合理的，

刘颜涛篆书作品　　　　　　　　　　李守银隶书作品

这就是笔墨当随时代。时代在不断进步、发展，不能总停留在秦代、汉代或唐代、晋代，不能古人怎么写，后人就永远跟着怎么写。我们要尊崇古贤，要尊重经典，大家都是从古代经典碑帖里走过来的，我也至少临过一百多个碑帖。但临帖只是手段，不是目的，学习借鉴，是继承，而创造当代书法形象，书写当代书法精神，才是我们这代人的使命。如果我们只是谋求成为某个古人，只是谋求三分、五分、七分像，要你这个书法家有什么意义？人家已经十分好，你费劲心力，只获取三分、五分、七分像，对于书法发展来

王学岭楷书作品

说，确实没任何价值。所以，我的观点就是把古人的东西拿过来，多看、多想、多临，然后进行整合、嫁接，想方设法打造一个当代的、我们自己的东西出来。这才是对前贤的最大尊重，才是对前贤敢于创新、善于创造精神的真正继承。

我在"源流·时代"活动之前的一个十分钟的微电影里，也谈到了继承和创新的问题。书法的继承当然要继承前贤的笔法、结法、墨法、章法等基本法，这是毛笔书写最基本的法度和规范。实际上，在座的每一位书法家也都是这么做的。但是，我认为最需要继承的还是古贤的创新精神、创新方式和创新成果。

商代把甲骨文创造出来了，商周交替之际出现了青铜，出现了金属，祖先们又创造了金文，也叫钟鼎文。到了秦统一的时候，要统一文字，搞"书同文"，不能再像各自为政时的各写各的字，楚国、秦国、燕国、赵国、齐国、鲁国……一国一个写法，那会影响治国理政的上传下达。丞相李斯亲自组织人去整理，亲自书写范本，在甲骨文、金文基础上创变出小篆。小篆线条粗细一致、字型大小一致、行列整齐一致，长方型，这就是创新成果。从甲骨文到钟鼎文再到小篆，篆书持续了一千四百多年，其中甲骨文用了三百

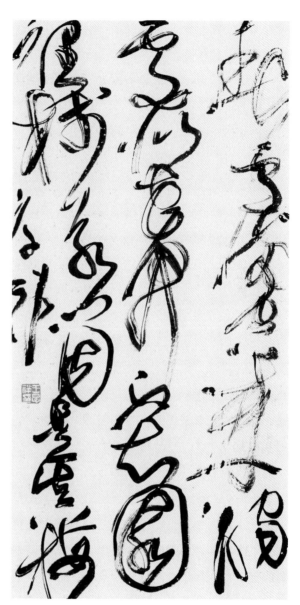

陈忠康行书作品　　　　　　　　王厚祥草书作品

多年，金文通行长达一千一百年，而小篆只有十几年的通用期。秦末汉初又创造出了隶书，把刚刚成熟的小篆替换掉了，汉代的官方文本、碑志用字都是隶书，或者在竹简木牍上的那些快写的叫做简书的隶书，以及写得更快更简化的汉草。试想，如果我们现在有人胆敢在文字和书法上做如此大的改变，做面目全非的修正，会是什么结果？会不会被骂数典忘祖？会不会被批亵渎传统？将长方的小篆改为扁方的隶书，看不惯的人估计很多，说难看、

骂丑书的恐怕也不会少。但是，现在看汉隶，那是正大气象，是书法正统，我们对其顶礼膜拜。

不过，隶书流行二百多年后，在后汉期间，楷书又被创造出来了。逐渐风靡的楷书既不作长方的篆书，也不作扁方的隶书，开始写方块字了。由此可知，中国书法史，就是一部创造史、创新史，一代一代的书法家，一直在不断地探索、求变和创造。

称王羲之为书圣、说《兰亭序》是"天下第一行书"是唐代的事。其实王羲之在自己的年代也曾经饱受争议，被诟病，被批评。本来汉代的章草已经很规范、很成熟了，皇象写了字范，索靖写得那么流畅，陆机都写出艺术性了，结果让"王羲之们"改掉了，觉得那个东西还太慢，还太板，还需要上下连接，上下呼应，把残存隶书燕尾也统统去掉。燕尾本是隶书的点画形态，每个字都要收一下，字字独立，写起来耽误时间。去掉燕尾之后，字与字之间就相互关联，更为便捷灵动，于是写出了小草，那时叫做"今草"。刚出现的时候，很多人看不惯，就批评，觉得这个"新体"是胡来。可是，王羲之们创造出来的今草，影响了此后书法进程长达一千六百多年，并将继续影响下去，王羲之本人也被奉为"书圣"。这就是创造的力量、创造的价值和意义。

唐代颜真卿的楷书在当时也排不上号，为什么？欧阳询写得一笔不苟，结字工整、严谨。褚遂良、虞世南那些人的楷书，法度森严。颜真卿写的楷字变化无常，胖乎乎的，有人觉得臃肿，《自书告身帖》的字还歪着写，从《多宝塔碑》到《自书告身帖》，十几种楷书帖，一个帖一个样子。所以，当时他并没有被世人格外推崇，觉得他总在变，不安分，不稳定，写得不工整，写得不标准，有太多的随意性。

但是，站在历史的高度、站在艺术的立场回望颜真卿，他才是古代书法家中最具艺术自觉、最有抒情表意欲望的。在唐代，书法的实用功能是第一位的，楷书法度森严到极致，字写得有没有意趣，那是次要的东西。颜真卿在那样一个时代就有这样的艺术自觉，从来不照搬前人的范式，不满足自己的成法，一直在琢磨、变化，一直在追求新意，这才是颜真卿的伟大之处，也是当代书法家需要学习的。日本最近办了一个展览，展名是"颜真卿：超越王羲之的名笔"。超越与否且不论，中国崇尚"书圣"王羲之，日本推出

个颜真卿大谈超越，究竟谁高谁低，孰是孰非，皆无需争论。无论如何，王羲之、颜真卿都是中华民族的骄傲，中华文化的骄傲，中国书法的骄傲。颜真卿也的确是中国书法史上可与王羲之相提并论的最伟大的书法家之一。

我举这些例子，就是想说明，其实所有大艺术家都被批评过、指责过，他们生前总是得不到应有的赞美之辞。但是他们终究成为一代大家，成了后世的楷模和高标，这些人都是创造的能手，是我们创作的榜样。我们要学习古人最重要的一点就是创造精神，这是我在那个十分钟的微电影里着重表述的一个观点。

有一次，龙开胜跟我争论，他说你写颜真卿、写王羲之才三五分像，都没写到位，你创什么新？这是他的观点。我部分赞成他的观点，一个当代书法家，古人的笔法、结法、墨法、章法那些基本的东西都没拿到，就没有资本、没有条件去创新，我赞同这部分。确实有很多人不愿做功、不愿吃苦，却琢磨着要搞一个新花招出来，博人眼球。这种"创新"没用，这叫无本之木、无源之水。但我想强调的是，对古法、对古贤有足够的认知、用了相当长的时间做功，在这个基础上，应该有一点创新意识。这样，你在学习过程中才可能会发现不同古贤、不同经典中的那些可以嫁接、融合的元素。没有这个意识，创新在脑子里没有一席之地，只想着要跟谁写得一模一样，那你永远不会去发现问题、思考问题，不会去探索。我觉得当代书法家需要培养这种意识，要有这个自觉，在不断深入学习的过程中去进行思考，去发现，进行实验、摸索。只有这样，艺术家应有的想象力和创造力才能得以发育、培养和成熟。其实，当代书家已经有一批人在创新方面收到了成效。我决不是夸大我们这个时代的功劳，事实如此。也许有的人自己都没有觉得，其实他已经在自觉不自觉地创造着。我们这个时代已经有很多人写出了跟古人、跟他人不一样的东西，只是现在没有人去关注、研究、总结和宣传。因为他还不够资格：太年轻，没作古。从古到今，文人，尤其是史学家、批评家，最大的特点就是不大愿意不大习惯给活人以溢美之词。这些人有一种难以言说的心态，他不习惯于给同时代的活着的熟悉的艺术家太多的表扬和赞扬，似乎给你表扬赞颂，你就会得到很多利益。另外，给活着的人下结论似乎也不保险，甚至有风险，所以干脆等他盖棺后再定论。不仅是中国文人，全世界都一样，大艺术家生前往往不被理解和认可，或穷困潦倒，或抑郁疯癫，

张继隶书作品

而死后却名声大噪，名垂千古。比如毕加索，最后画成那个样子，画人画得五官挪位、身体扭曲，被骂得一塌糊涂。可是他死后，奇才、巨匠、大师、泰斗铺天盖地，画价高得不可思议，他存世的三万多件画作，估价三百多亿元，这些他自己知道吗？还有凡·高，三十七岁时因精神错乱而开枪自杀。高更，四十四岁因厌倦文明社会而一心遁迹荒野，跑太平洋上的孤岛上终其一生。明朝的徐渭也是这样，满腹经纶，才华横溢，但最后甚至都不清醒了，割自己的耳朵，吃自己的大便，杀自己的老婆，忧惧发狂，九次自杀。这样一个人物却被后世誉为"明代三才子"之一，"泼墨大写意画派"

创始人，"青藤画派"鼻祖，文学家，戏曲家，军事家，书画家。这样的例子太多太多，所以从某种意义上说，盖棺才定论也是不客观不公平的，我不是理论家，不是评论家，更不是史学家，但我看到那些有想象力、有创造力的苗子，就想赞美，就想把他推出来，哪怕是二三十岁的年轻人。特别有才情的年轻人，虽然不成熟，但他们是当代书法发展的希望之所在，特别需要先行者和前辈的扶植，作为拥有一定话语权和评判权的人，不要对此视而不见，更不能轻易否定甚至扼杀。

在座的不少人，也做了很多的探索，取得了很好的成果，我曾经在很多

地方都说过，张继那个隶书，古人有哪个是这么写的？没有，完全是他的独创，是他的一己面目，但能说他是乱写吗？当然不是，他临了多少碑，写了多少简牍帛书，从篆、隶中来，从汉碑、简帛中来，从砖瓦、印章中来，化合成他自己的模样，这就是当代书法家的贡献。创造太难了，但是他创造了，这个就很了不起。把隶书写成这个样子，纵观整个书法史的隶书经典，哪个是这么写的？能写出自己的独特面貌，跟别人完全不一样，还被业界认可，招人喜欢，"兰亭奖"获评第一，这就是成功的创造。

龙开胜行书作品

当代书法的审美和评价，好就好在兼容并包，不拘一格。龙开胜的审美追求是笔法精致，结构唯美，气质清丽，以致雅俗共赏。结果，他确实做到了，圈里人认可，圈外人也喜欢。他实现了自己的心愿，看上去他的字好像很老实，很规范，就是把字写得美观，写得精致，似乎没有什么创造，也不去图谋什么突破。但是在"兰亭奖"评选中，照样得了第二名，众多专家达成共识，一致认可。龙开胜这个字跟王羲之是一样的吗？跟苏东坡是一样的吗？跟赵孟頫是一样的吗？都不一样，一看就是龙开胜的，从作品背面我都能看得出来。这叫做渐变，而不是巨变，不是突变。五十岁的人有这种渐变，到六十岁、七十岁、八十岁以后就有可能累积成巨变，我觉得这种渐变也是一种创造方式，也是一条前行路径，所以龙开胜也是成功的。条条大路通罗马，可以说，张继是一个巨变，他从二十多岁起就这么干，因为他学美术，他知道怎么去做意在笔先的事情，他有一些前期的策划和设计，用短暂

唐·颜真卿《祭侄文稿》

的时间去实现，这是能力问题。

巨变、突变和渐变都是方法，根据自己的性情、学识、见解和艺术追求，你可以选择，但是固执不变则不可取。不变就没有站在艺术立场，就不具备艺术意识。不变怎么行？艺术的本质就是变，变化是艺术的生命。没有变化，天天重复书写，复制昨天，就相当于一部复印机，不断地重复和抄写，这有什么意义？不觉得难受？不觉得厌倦？只有不断变化，才能保持艺术的生命与活力。

所以，我极为崇尚颜真卿，大家想一想，颜真卿从三十多岁开始，写的楷书就一直在变，四十多岁的《多宝塔碑》算是比较规范的，字结得很端正。《多宝塔碑》之后，就开始寻求变化，到后来越放越开，极具性情，他的传世楷书决不雷同。大家再看看他的行书《祭侄文稿》《争座位帖》《刘中使帖》《裴将军诗》，放在一起，《祭侄文稿》和《争座位帖》略有相似，《刘中使帖》和《裴将军诗》则大相径庭。他就有这么大的胆识和能力，想怎么写就怎么写，想打到哪儿就打到哪儿，这就是大艺术家。

你再看杨凝式，《韭花帖》是什么样子？一个一个互不牵连的字，多漂亮，多秀美；字距行距那么宽，多疏朗，多空灵。这是后人学习行书的一个范本。你再看看他的草书《神仙起居法》卷，与他的行书相比，判若两人所为，那种反差充分显示了杨凝式的双重性格，显示了"实力派演员"的多才多艺。他不是"本色演员"，而是"实力派演员"，他可以翻手是云，覆手为雨，非常了不起。在座的每一位都是这个时代的知名书法家，都担任中国

书协理事之职。在这个时代处于书坛顶层和前沿，思考书法创新和发展问题是使命和职责。

　　刚才说到的这些话题是由"绍兴论坛"上我抛出的一些观点展开的，因为当时只用了几分钟，把观点抛出来后并没有做过多解释，导致不在场的人仅凭自媒体上的只言片语误解了我的本意，许多人斥责我狂妄，批评我无知，以为我说的"全能冠军"是全面超越古人。其实是有的人没搞清"全能冠军"跟"单项冠军"的关系，不知道我的潜在意思。看上去我是在夸现代书法是"全能冠军"，其实我认为当代书法，尤其是功能性书写方面，都不如各个时代的"单项冠军"。当代不过就是一个"全能冠军"而已，什么都行，什么都能，但任何一体都与"单项冠军"有差距。

唐·颜真卿《争座位帖》

后一层意思，我当时没有细说，因为一千多人陷入沉思，不能再泼凉水，我只是想让气氛热烈一点，让情绪高涨一点，想激励大家学得更有劲头，行进得更有自信。

　　有一个客观事实，我们应该看到并为之骄傲。历史上任何一个时段，书法都没有像今天这样繁荣兴盛，三千多年出现过的所有文字和书法资源能集中在一个时代"交响"与"合唱"，这真的是史无前例，我认为这是又一个书法盛世产生的前兆和条件，也是书法再度复兴的迹象。可以预测和期待，不久的将来，书法有可能要与美术并列，像音乐与舞蹈，戏剧与影视那样成为一级学科。社会各界呼吁已久，有关部门也在做这个提案，如果能实现，

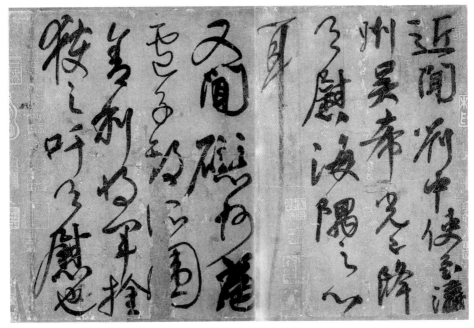

唐·颜真卿《刘中使帖》

政协委员们功莫大焉。在座的前有卢中南，后有张继都参与其中。为当代书法的发展和书法盛世的形成贡献心力。说到书法的繁盛现状，显而易见，那是任意朝代也比不了的，书法教育培训机构遍地开花，书法组织层层叠叠，书法传媒从纸质网络到电视一应俱全，书法展览活动此起彼伏，风生水起。这一个月，我就跑了十几个省，太繁荣、太活跃了，当代书法无比繁荣，这是中国书法史上的壮观景象，是前所未有的墨海弄潮，这应该就是书法盛世的前兆和迹象。我始终乐观地面对现实和未来，并不认为当代书法有多么差，有多么不堪。我甚至认为，单论技法也不逊古人，只是学养，修养，心境等综合素质必须加强。今人与古人的差距不在技艺，而在文心。

　　去年我在衡阳观看了60年代代表书家的作品展览（就是张继、王学岭他们这一代）。今年又到辽宁兴城观看了70年代代表书家的作品展览，听说80年代、90年代、00后的书家也可能要策展，一代又一代，像接力赛一样往前跑，令人鼓舞！去年，我在衡阳展览开幕式上即兴讲了几句话，我说看了这批作品后，对自己过去基本形成的"今人永远写不过古人"的判断，产生了动摇。这批人写得多好啊，技法娴熟，起承转折，抑扬顿挫，有板有眼，想写成什么样的点画，就能写成什么样的点画。字的结构也控制得住，想学谁

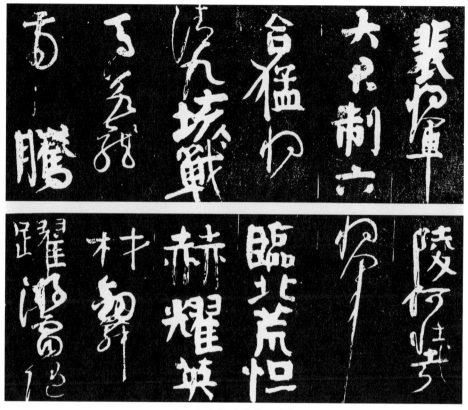

唐·颜真卿《裴将军诗》

就能像谁，可以乱真。就连杨维桢那样诡诡怪怪的字都能写得很像；像倪元璐的字曲里拐弯不好写，也能写得很像；张瑞图拐来拐去的那种字，照样能写得很像……现在模仿力强、具有艺术意识、艺术禀赋的年轻人非常多，临摹的手段，借助的工具、材料、碑帖，古代人没法比。现代人以一当十，一天当古人十天、一个月用，上手入门非常快，所以，今人锤炼技术是没有问题的。

　　我今年在70年代书家作品展览开幕式上又说了一段话：去年我只是开始动摇，今天则已经改变。我改变了过去"今不如古"的习惯看法，当代人在书法技巧上并没有多大问题。大家想一想，数以千万计的人在学书法，大部分都在临古代经典，这件事还用动员吗？现在最缺的是什么？是这千百万人里面有多少人在创造、在为书法创造一个新时代形象和新时代精神，而不是只满足于写像某个碑帖、某个古人。有多少人在琢磨这件事？我觉得这才是需要动员的。我们总强调继承、临古，其实临帖、临古早已形成了共识，成为大多数学书

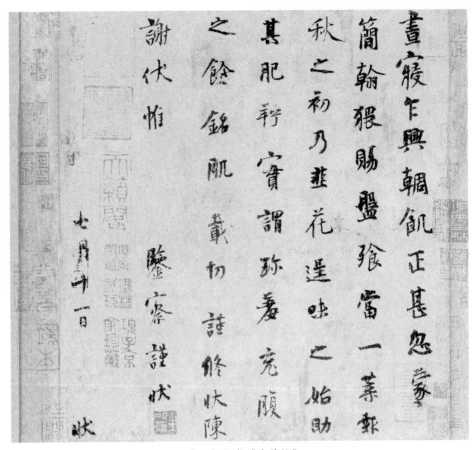

五代·杨凝式《韭花帖》

者的自觉行动，所有学校的老师，都在教学生临《曹全碑》《礼器碑》《张迁碑》，临《九成宫醴泉铭》《多宝塔碑》，临《张猛龙碑》《郑文公碑》《张黑女墓志》……我看过很多小学、中学的培训班，学生都在案桌上放一个帖，人人如此，你还担心今人不临古吗？问题是我们临古临到一定的时候，是不是有责任心、使命感，让我们这个时代的书法有别于古代，建立起这个时代的风格，书写出这个时代的精神。这是前沿书家真正应该深入思考的问题。

　　"书法大家讲习班"是一个名号，是一个平台，就是想把大家聚集在一起，来思考问题、研讨问题，担当起共同建立书法盛世、为实现中华民族伟大复兴贡献文化力量的重任。你们在大家讲习班听取了书家、画家、诗词家的讲述，时间都不长，看似平淡，实际上那都是他们深入探索、一生积累的浓缩。我们每个听者都要上心，都要努力修炼，强化自己。我个人做得不

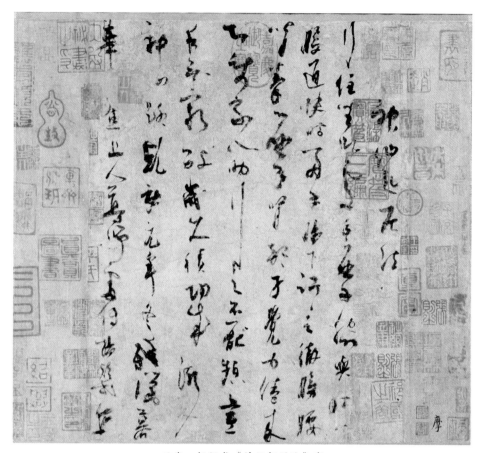

五代·杨凝式《神仙起居法》卷

够，但总想去做，很着急。我明白自己缺什么，需要补什么，但因为应酬多，没时间补，一直处于纠结、焦虑状态。明明自己缺东少西，却一直忙于给别人讲，就像一部手机，快没电了，还要使用，如果不抓紧充电，随时有"停机"的可能。所以我希望大家都是一部电力充足的手机。

张继与我联系时要我确定一个讲座的主题，我随即发了一个：新时代的书法的使命担当。前面说到的这些，也都是围绕这个主题展开的，进入新时代，要实现民族复兴，文化的繁荣兴盛，文化的高度自信是前提，是条件。在这样的历史背景下，书法界肩负着什么使命？要有怎样的担当？我列了几个条目，谈一谈个人的认识。

一、书法的当代意义

书法在几乎失去了实用功能之后，究竟还有什么意义？打字机、计算机、手机、印刷术完全取代了毛笔书写的功用。当代人的现实生活和工作不再需要毛笔写字，这个时候，书法存在还有什么意义？我罗列了四条，简述如下：

1. 书写者修身养德。书法从实用功能转为审美功能之后，这个华丽转变，改变了书法的文化身份、社会功用和生存方式。现代很多人专门从事书法，书法已经成为一门纯粹的艺术，成为一个独立的学科。专门从事书法的这部分人，包括有书法爱好、经常临帖写字的人，就拥有了修身养德的"专利"。大家都知道拿毛笔写字究竟如何修身养德，每个人都能说出它的各种好处，在这里我就不再做阐述。书法家温文尔雅有教养，书法家健康长寿，书法家很少有人违法犯罪，说到底，都与书法学习的始终都在修身养德密切相关。

2. 观赏者的悦目赏心。有一部分人在从事书法的学习、研究、教学、创作、经销等等，更多的民众则在生活中不断接触书法，在他们的视野当中，在候机室、候车室、餐厅、会议室，在自己的家里、展厅里，在名胜古迹，在许多公共空间，到处都能见到书法。观赏者远多于书写者，他们从中受益，悦目，赏心。悦目、赏心究竟对人会产生怎样的影响？在座的每一位也都能说出个子丑寅卯。书法是视觉艺术，首先要悦目，要好看，看着舒服了就舒心，就受熏陶、受感染，就潜移默化提升个人的素质。无疑，他对整个社会的精神文明建设大有好处。

3. 汉文化基因传续。世界上曾经有四大文明古国，也称之为世界四大古代文明。分别是古巴比伦、古埃及、古印度和中国。曾几何时，其他的三大文明先后衰亡、已不复存在了，唯有中华文化还延续至今，甚至方兴未艾，没有任何衰败的迹象。为什么？这恐怕与汉字密不可分，与书法同样密不可分。书法是汉文化最重要的基因，这个基因一直在中国代代相传，已经几千年。当然，这个基因也需要我们这代人继续传承，这就是当代书法的重要意义之一。他究竟是什么样的基因？究竟在中华文化里充当怎样的角色？我想，大家也都看过很多书，有过很多思考，时间关系我也不去细说。我曾

经跟一些朋友闲聊过，中华民族为什么如此优秀，如此智慧，几千年处于人类的前列？也许与"三根棍子"有关："一根棍子"写字，"两根棍子"吃饭。"一根棍子"就是毛笔，拿毛笔写字；"两根棍子"就是筷子，拿筷子吃饭。这"三根棍子"成就了中华民族的聪明智慧，充分开发了中国人的大脑这个指挥系统，使得我们这个民族在整体性、协调性、稳定性、灵活性和控制力等很多方面占有优势、出类拔萃。所以，我们几千年的历史，除了近两百年之外，长期处于世界GDP第一的位置，大多数时间都是世界第一强国。"三根棍子"理论是我的发明，也许是谬论。但我自己坚信不疑。你们看，世界上有哪个民族用装有一撮软毫的毛笔写字？完全是自己给自己添麻烦，找难度。一根棍子也就算了，弄一撮兽毛，还是圆锥形，笔头柔软，不好控制。恰恰是这个不好控制，让中国人学会了抑扬顿挫，学会了轻重缓急，学会了干湿浓淡，学会了控制协调。中国古人的这种发明，让中国人一只手五个指头分工细致，各司其职。五指执笔法稳当而又灵动地控制毛笔，写小楷能够从头至尾一万字写得严整精到，如同印刷，这种高度的控制力和持久力，只有中国人才具备。中国人的这种沉稳、淡定、冷静、果敢、严谨、灵活……深入骨髓。"两根棍子"也是五指执筷法，大到一个猪蹄，小到一粒花生米，可以非常准确地夹送到自己的嘴里，这也只有中国人做得好。外国人吃饭或用手抓，或用刀叉，要么原始，要么野蛮。刀叉是狩猎武器的小型化，吃饭的时候，要么切割，要么扎凿，很不文明，也很不环保。中国人拿两根筷子，既文明又环保，还高雅。曾经有人把中国的筷子换成刀叉，说是筷子又土又俗，刀叉是文明的、绅士的，这是文化不自信的表现，把筷子换掉，改刀叉吃饭，在我看来，简直是在"开国际玩笑"。用筷子吃饭是世界上最文明的吃饭方式，所以，汉文化的基因传续需要书法继续存在，需要国人继续用"一根棍子"写字，这是书法的当代意义中很重要的一点。

　　4. 新时代国粹复兴。书法被称之为中国传统文化核心的核心，所有的文化机构在评价国粹的时候，书法总被列为国粹之首，这几乎是毫无争议的事实。书法这个"艺中之艺""百艺之源"、国粹之首，在近二百多年来，因为国家的纷乱、战乱和动乱，几乎到了衰败的地步，有人甚至担心它将走向灭亡而不复存在。经过中华人民共和国七十年的努力，经过改革开放四十年的奋斗，尤其是进入新时代以后，我们的国家真的是令世界刮目相看。世

界第二大经济体，世界一流军队，大国外交，科技进步……政治、经济、军事、外交、文化各个方面，全面呈现出欣欣向荣的景象。在这样一个走向民族复兴的新时代，我们的"国粹之首"必须得以复兴，这是当代书法发展的特殊意义。

二、书法发展空间探寻

书法要复兴、传续，要建高峰、兴盛世，突破口在哪里？发展空间在哪里？这是我们要思考的问题。

1. 字古式新之发展出路。我曾经讲过一个话题：《字古式新与文心艺质》。我是用最简短好记的文辞来阐述我的理念，一是字要古。古人真的写得比我们好，给我们树立了高标，我们要尽可能靠近古人，从古人那里拿到成熟的方法，回归到古代文人那种儒雅、深邃、安静、悠然、自由的书写状态。字要古并不是完全对古人的复制和抄袭，所以，我们又要创造这个时代的新样式，塑造这个时代的新形象，这就需要有一个好的表达方式。何况，书法已经完全从实用转变为艺术，作为艺术，它置于公共空间，供大众审美，不能再是一张朴素的小纸、一个小册子。要与一幅油画、一尊雕塑媲美，一张素纸肯定不行。所以，书法要有很好的呈现方式，有很好的章法布局，有对新型工具材料的借助，有对现代科技成果的应用。字要古，但式要新。这个"式"包括作品的内形式和外形式，甚至包括整个展览陈设的方式。字古式新的发展出路，这是第一条。

2. 尚式书风之当代特征。后人判断当代书法的风尚，可能"尚式"是最为突出的印象。历朝历代都有自己的书法风尚，这个风尚是当时的政治气候、文化背景、社会形态的综合反应。崇尚什么？有这样一个泛论，叫做晋尚韵、唐尚法、宋尚意、元明尚态。尤其是唐尚法，法度森严，真是无懈可击。一个时代有一个时代的风尚，我前面谈到字古式新的发展出路，我们这个时代，书法风尚就有可能是"尚式"之风凸显。当书法进入到艺术时代、展厅时代，就要求作品有一个好的外观，相比古人，当代书法作品一定是内外形式的讲究。这一点将格外突出、鲜明。我并不是提倡搞书法的人天天拿张纸在那儿设计、布局、留空，不是这个意思。我是说整个时代对待书法这

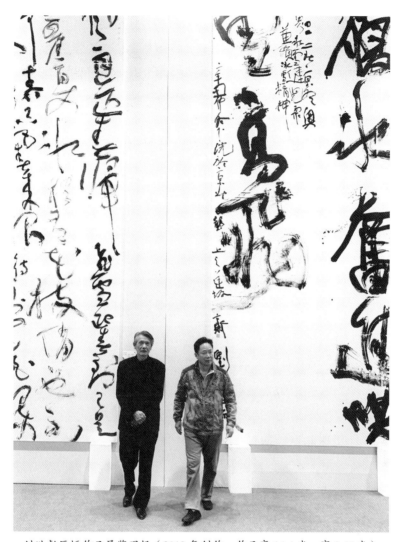

刘洪彪巨幅作品展览现场（2019 年创作，作品高 14.4 米，宽 3.66 米）

件事，对待展览，对待作品集，应该考虑美的呈现方式。所以我提出过"展厅是件大作品"的理念，我提出过"让书法穿盛装、让书法住别墅"的主张。对于"尚式"的预测，是我近些年观察、分析的结果，后人回过头来看这个时代的作品，一定会留下内外形式上大大有别于古人、比历代更为品类繁多的突出印象。

3. 大幅巨制之超越古代。书法于当代，其发展空间并不是太多，但大幅巨制超越古代是显而易见的，并且还大有可为。为什么？古代不需要写大幅，不搞展览，没有刻意的书法艺术创作，是在书斋里完成功能性书写。古

代书法是典型的"书斋文化",而当代书法则是地道的"展厅艺术"。这个"展厅"不囿于美术馆、艺术馆、陈列馆和博物馆,所有展陈作品的地方都是广义的展厅。住宅客厅也是展厅,作品长期悬挂于客厅墙上,居者天天观赏,来客过目入心,这叫做永不闭幕的展览。书法走进展厅,尺幅变大就是必然。古代多是册页、手卷、信札、文稿,碑碣的拓片就算是大尺幅了,但字也不大。当然也有极少数大字刊石、制匾和刻联,但也多是在斋室里写后放大的,即使原大书写,恐怕也是偶尔为之,一辈子也写不了几回。现在写大幅巨制是常态,在座的每一位都写过丈二以上的。我最近为第十二届"中国艺术节"的书法展览创作了一幅长14.4米、高3.66米、用十张丈二宣纸接起来的巨幅作品,至今还在中华艺术宫展出,到8月份才截止。

在座的张继、王学岭、龙开胜等几人作品尺幅也不小,张维忠写的是小字长卷。这次展览采取了向擅长大字、精于小字的书家分别定向约稿的方式,有的作巨幅,有的写对联,有的创作长卷、册页或扇面,目的是想让展览有丰富性、有立体感、有节奏感。展览涵盖了当代书法的所有表现形式,引来观众一片赞叹。这个展览有别于中国书协举办的展览,中国书协的展览,因为要评审,具有竞赛性质,为了体现公平,一般都要求在八尺以内或六尺以内。结果作品尺幅比较一致,悬挂出来比较齐整。邀请展就比较灵活,可以扬长避短,发挥书家的各自优势,根据展厅空间进行前期策划,量体裁衣,以避免整齐划一的作品给观众带来的视觉疲劳。总之,当代书法的大幅巨制无论数量和质量都是远超古代的,这是书法的艺术身份及其走进展厅的必然结果。

4. 草书盛世之今人创造。这个预判是我十几年前就提出来的。记得是在全国第二届草书展评审之后,应某报之邀,我写了一个评审感言,题目就是《草书盛世可望由今人创造》。当时,我是受到了当代一批年轻草书家的精彩表现的鼓舞,兴奋之下做出的一个预测、表达了一种期冀。而现在我仿佛已经看到了草书盛世形成的苗头和趋势。首先,全国展几万件作品,百分之六七十都是行草书,把篆、隶、楷书和篆刻、刻字作品统统加起来,也只有行草书的一半。这是一种书种形成盛世的重要参数。秦及以前是篆书盛世,汉代是隶书盛世,晋唐是楷书盛世,宋代可视之为行书盛世。唯独草书历来是文人、士人写信、纪事、打草稿的书体,难以辨认,不能通行。故历史上

唯独没有草书盛世。现在全国展览百分之六七十都是行草书，比较一下，是否盛世，不言自明。并不是因为我负责草书委员会工作，就只站在草书立场上说话，即便我不在草书委员会了，我也会坚持这一判断，尊重这个事实。为什么我要一再强调草书盛世可望由今人创造？因为所有书体皆已经产生过盛世，而唯独草书尚未有过，这恰恰是当代书法发展的空间。换句话说，当代书法能够填补中国书法史空白的，是建立一个草书盛世，也只有进入到艺术时代，摆脱了实用的限制，才有形成草书盛世的可能性。所以，当代书家要抓住这个机会，接受这个挑战，完成这个使命。现在已经初见端倪，再经过若干年的努力，这个草书盛世极有可能被世人感知并心领。大家试想，当后世的考据家、书论家们从所有文博机构发现当代书法藏品中，百分之六七十是行草书的时候，他们将毫不犹豫地写下当代为草书盛世的"鉴定书"。按照由量变到质变这个事物发展的规律，现在海量的行草书将催生行草书的优质。

　　以上就是我所要阐述的两大问题的八个方面，这是我的一个思路，也是我的一些粗略分析，借今天这个机会跟大家说说，供书友们思考。

后　记

　　上海书画出版社曾经有过许多令人印象深刻的策划和举措，为当代书法繁荣发展做出了积极而独特的贡献。2021年末，我收到上海书画出版社"当代实力书家讲坛丛书"策划弁言和邀约我著述、出版丛书之一册的函件。当时，我一方面对策划者的洞见由衷赞佩，一方面又对自己忝列其间颇感惭仄。

　　近十五年间，我先后去过有书法传统的国家和港、澳、台地区，清晰地看到了这些地域的书法衰微和中国大陆的书法兴盛。衰微者，是因为要求书法仍旧担承供人识读的实用之责，而毛笔写字的实用功能，早已被打字机、电脑、手机等现代器具所取代。看不到、不承认这个客观事实前提下的书法理念和行为，是一定会被人们忽略和遗弃的。兴盛者，得益于四十多年改革开放导致的观念更新，让书法从实用领域转移至艺术领域，书法成为一门科学、一个艺种，与之相关的艺术创作、教育培训、学术研究、文化传播等蓬勃兴起、声势赫奕。顺应了时代变迁，迅速而从容地从书斋走向展厅、走向公共空间、走向千家万户的当代书法，犹如枯木逢春，获得了新生。"当代实力书家讲坛丛书"的策划者，对书法的身份转变和生存状态，对当代的书法阵营和发展趋向，显然识微见远。所以，我对他们睿智的筹策深表赞佩。

　　我了解到拟选的"实力书家"名单后，发现两个问题：除我一人为"50后"外，其余几人清一色"60后"，少则小我九岁，多则小我十四岁；除我一人为低学历外，其余几人中四人为硕、博士导师，一人为中国国家画院专业书法家。策划者没有顾虑我"年事已高"可能会观念陈旧，没有在意我学历太低几乎是"草根写手"……将我与一众书坛锐将一视同仁、相提并论，委实让我倍受鼓舞，平添了几分"还年轻"的宽慰和被认可的怡悦。慰悦之

余，我更多地还是前面提到的"惭忄㥊"：能否称得上"实力书家"？有否登上"讲坛"的资质？是否能完成好"十讲"任务？

我长期着力于创作，既不具备学术研究的能力，又不具备书法教育的条件，从不奢望有什么理论建树。当然，尽管我是一个厮守书法六十余年的书写者，但我且书且思，时常会有一两个论点抛出。我不大善于找论据以论证，形成论文论著，充其量在某些场合进行粗浅的论述而已。所以，当我接到集"十讲"成专著的任务后，着实有些忐忑，我无力在一定时间内完成十万字的学术文字撰写。好在，策划者有着开明而求实的主张：希望搭建一个当代书家与读者对话交流的平台，以轻松但不浅薄的方式，帮助读者解决书法学习、创作过程中的各种问题；也希望借此推动书家去突破创作与理论建设的隔阂……唯其如此，我才有胆量领下这个任务，并从"策划弁言"中受到启发，将过往三十多年来比较确定、相对成熟的十个观点列出，并围绕这些观点找到自己曾撰写的相应文论、曾阐发的相关言论，撰辑成《书法艺术的当代形象塑造十讲》。

"十讲"是我几十年来对书法艺术学习认知、研究思考的结果。"十讲"只是对我曾经涉及的诸多话题的遴选，十一年前，我在数字电视书画频道的"草书课堂"上就有过三十二讲。之所以会在众多话题中选择这十个篇目，是因为我觉得它们在当下书坛应该优先思考、讨论并得到一定程度的共识。譬如：看待当代书法要客观，要辩证，既不能只唱赞歌而忽视隐患，又不能满眼乱象而一味谴责。《乐观与忧患中的"现状与理想"》就是矫首遐观、察两面、看整体的；实力书家往往影响着众多书法作者，其学术思想和艺术创作也作用于大众书法美育。我在二十二年前担任过中国书法家协会书法培训中心的指导老师，在批阅了数百名学员的数千件临字和习作后撰写的《学书"八忌"》，就是想与广大书法爱好者和初学者共勉；近些年，对书法展览入选作品雷同、相似、泥古等情状颇有微词，"展览体"备受贬责。我认为问题的出现与评审理念和评委素养有关。所以，我试图用《书法评审："规定动作"与"自选动作"》与评委同仁商榷；因为古代书法实用为第一功能，草书只是稿书、辅体，故历史上从未有过普及性、垄断性的草书盛世。在当代书法生存环境中，书法的艺术功能摆在首位，书法五体再无主、辅之分，而草书恰又最具艺术特质，故我早在十七年前就预想《草书盛世可望由今人创造》……

感谢上海书画出版社给予我"十讲"的机会，并全力解决编辑出版过程中的种种难题；感谢《书法》杂志副主编杨勇先生诚意邀约并耐心劝督，促使我完成了爬罗剔抉的工作；感谢获得艺术学硕士学位后从事书法教学培训的年轻人周骏义务承担"十讲"的编辑庶务；感谢书籍设计师龙丹彤女君不厌其烦地帮我寻查搜索相关图文资料……当然，我更要预先感谢"十讲"的读者诸君对我阐发的微言瞽论所给予的关注和阅正！

刘洪彪

2023年7月15日于京北逆坂斋

图书在版编目（CIP）数据

书法艺术的当代形象塑造十讲 / 刘洪彪著. -- 上海:
上海书画出版社, 2024.4
（当代实力书家讲坛）
ISBN 978-7-5479-3322-0

Ⅰ.①书… Ⅱ.①刘… Ⅲ.①汉字—书法—研究—中
国 Ⅳ.①J292.1

中国国家版本馆CIP数据核字(2024)第060438号

当代实力书家讲坛

书法艺术的当代形象塑造十讲

刘洪彪　著

责任编辑	杨　勇　黄燕婷
特约编辑	罗　宁
审　读	雍　琦
特约审读	张庆洲
责任校对	黄　洁
封面设计	王　峥
技术编辑	顾　杰

上海世纪出版集团
出版发行　⊗上海书画出版社

地址	上海市闵行区号景路159弄A座4楼　201101
网址	www.shshuhua.com
E-mail	shuhua@shshuhua.com
印刷	上海盛隆印务有限公司
经销	各地新华书店
开本	787×1092　1/16
印张	13.5
版次	2024年4月第1版　2024年4月第1次印刷

书号　　ISBN 978-7-5479-3322-0
定价　　98.00元

若有印刷、装订质量问题，请与承印厂联系